普通高等院校
优秀教材
·
艺术教育系列

美术与设计鉴赏

薛保华 主 编
王琳 卢兰 孙琳 副主编

清华大学出版社
北京

内 容 简 介

本教材贯彻新时代大学美育的精神,以审美和人文素养培养为核心,以创新能力培育为重点,内容涵盖绘画艺术、雕塑艺术、建筑艺术、视觉传达设计、工业产品设计、服饰艺术、摄影与数字艺术等领域,既介绍各门类艺术的总体规律和美学特征,又对经典作品进行文化和美学的阐释,将美术理论知识与作品赏析相结合,以美育人,以美化人,以美培元。教材的内容平衡通识性与专业性,兼顾普及与提高,融入课程思政、拓展链接、课后思考等要素,理论与实践、文字与图像、线上与线下结合,形式丰富。

本书可供普通高校公共艺术课程作为教材使用,也可供美术与设计专业院校作为教材,对普通读者学习、了解美术和设计艺术也有所裨益。

本书封面贴有清华大学出版社防伪标签,无标签者不得销售。

版权所有,侵权必究。举报:010-62782989,beiqinquan@tup.tsinghua.edu.cn。

图书在版编目 (CIP) 数据

美术与设计鉴赏 / 薛保华主编 . -- 北京 : 清华大学出版社 , 2024.7. -- (普通高等院校优秀教材).
ISBN 978-7-302-66833-6

Ⅰ . J0

中国国家版本馆 CIP 数据核字第 20249FX578 号

责任编辑:王巧珍
封面设计:傅瑞学
版式设计:方加青
责任校对:王荣静
责任印制:杨 艳

出版发行:清华大学出版社
 网 址:https://www.tup.com.cn,https://www.wqxuetang.com
 地 址:北京清华大学学研大厦 A 座 邮 编:100084
 社 总 机:010-83470000 邮 购:010-62786544
 投稿与读者服务:010-62776969,c-service@tup.tsinghua.edu.cn
 质 量 反 馈:010-62772015,zhiliang@tup.tsinghua.edu.cn
印 装 者:大厂回族自治县彩虹印刷有限公司
经 销:全国新华书店
开 本:210mm×280mm 印 张:11.25 字 数:289 千字
版 次:2024 年 8 月第 1 版 印 次:2024 年 8 月第 1 次印刷
定 价:58.00 元

产品编号:105619-01

前　言

美育，或称为美感教育，就是通过教育培养人类认识美、体验美、感受美、欣赏美和创造美的能力，从而使人类具有美的理想、美的情操、美的品格和美的素养。

人类的审美活动随着社会实践的发展而不断丰富深化。先秦时期的很多思想家就已经关注审美和美育问题，如孔子就十分重视诗、乐的教育，认为诗可以"兴、观、群、怨"，提出"礼乐相济"的思想，影响深远。以儒家教育为主的中国古代教育表现出十分突出的审美倾向，重视以美储善，强调情感体验，关注美育中的道德教育和人格养成。

在西方，古希腊的哲人苏格拉底、柏拉图、亚里士多德等，都规定教育的内容不仅要有哲学、科学、道德、体育，而且要有美育。亚里士多德更全面地总结了艺术审美教育的功能："教育""净化""精神享受"。德国思想家席勒在《美育书简》中率先使用了"美育"这个概念，主张通过审美自由活动，来培养全面发展的完全的人。

在中国近代，最早系统地把美育介绍到中国的是王国维。1903年，王国维在《论教育之宗旨》中提出，"教育之事亦分为三部：智育、德育（即意育）、美育（即情育）是也"。教育家蔡元培在1912年所著《对于新教育之意见》中，将美育列为五种教育之一，他认为，通过美育，可以提升人们的趣味和情操，树立美好的人生观和世界观。1917年他在《以美育代宗教说》中，认为纯粹的美育，能陶冶人们的情操，使人有高尚纯洁的情感，使人超越人我之见，渐灭自私自利之心。20世纪40年代，美学家朱光潜在《谈美感教育》中提出，"世间事物有真、善、美三种不同的价值，人类心理有知、情、意三种不同的活动。这三种心理活动恰和三种事物价值相当：真关于知，善关于意，美关于情。……求知、想好、爱美，三者都是人类天性；人生来就有真善美的需要，真善美具备，人生才完美"。

美育的核心一直都是指向更高的人的精神境界，这不但体现在人类每个个体的层面上，也反映在整个群体层面上。从根本上来说，美育最终指向建构"向美而生"的人生，实现"诗意的人生""创造的人生"和"爱的人生"的完美统一（周宪语），从而把人塑造成具有完善人格的社会建设者。

本书的编写旨在引领学生树立正确的审美观念，陶冶高尚的道德情操，塑造美好心灵，弘扬中华美育精神，以美育人，以美化人，以美培元，培养德智体美劳全面发展的高素质人才。

本书是艺术鉴赏和评论类教材。其一，解决高校公共艺术课程"需要学什么"的问题，分层级架构教学内容，夯实理论基础为源，注重运用提高为流。在构建美术、设计理论知识框架的同时，重视实践转化能力的培养，以"美"促"育"。在教学内容上概括美术的规律总体发展、门类特征，从美术学、美学、哲学等角度对美术作品的表现形式、艺术技巧、思想内容、文化价值等方面进行阐释、分析，注重以经典美术案例引导教学，以点带面，注重开放性、创新性艺术思维的培养。其二，解决高校公共艺术课程青年学子"想要学什么"的问题，体现与时俱进的前沿性。链接与美术密切相关的经济、科技、文化背景，构建艺术文化生态体系。内容的设置包含了绘画艺术、雕塑艺术、建筑艺术、服饰设计、视觉传达设计、工业产品设计、摄影与数字艺术等领域，在编排形式上，力求打破传统教材在文本上重讲解、少互动的单一模式，在经典作品鉴赏的部分增加互动板块，结合作品的时代背景，引出相关社会思潮、文化现象等拓展知识，展开关联性深度思考，加强教材的互动性和知识的延展性。同时将新兴艺术门类的鉴赏纳入本教材的研究视野，对接学生的现实需求，对数字艺术等新的艺术形式予以关注，对学生进行全面的引导。其三，思考高校公共艺术课程"为什么学"的问题，落实新时代美育的人格塑造价值与意义，将课程思政融入教学，贯彻新时代大学美育的精神，以审美和人文素养培养为核心，以创新能力培育为重点，立德树人，以美化人。教材内容上弘扬主旋律，传播真善美，注重传承中华优秀传统文化、革命文化、社会主义先进文化，扎根中国，融通中外，体现出国家和民族的价值观，体现思想性、创新性、实践性。

在漫长的人类艺术发展史中，优秀的艺术作品灿若繁星。限于篇幅，也是考虑高校公共艺术课程艺术鉴赏和评论类课程教学的实际需求，本书选取了其中最具有时代特征和风格特征的代表作品，评析作品的文化背景、艺术观念、艺术特征、风格样式及传达媒介和手段，并试图通过这些作品的代表性和辐射力，使学生在有限的篇幅中对艺术与设计多样又多变的面貌有一个直观的审美感悟。

当然，就美育而言，美术鉴赏能力和审美修养的提高绝不是在课堂上一蹴而就的，课堂上应当以引导、熏陶、激活为主，充分调动学生学习的参与性、积极性和主动性，唤醒学生对美的感受和热爱，共同建构一个双向奔赴的教与学的课堂。同时，还要让课堂美育与参观博物馆、美术馆，以及参与美术、设计作品展览等活动结合起来，使美术鉴赏教学能够从书本中、课堂中走出去、活起来，理论与实践相结合，最大限度地激发学生对美的热爱，实现理性与感性的平衡，建构自由而诗意的人生。

本书可供普通高校公共艺术课程作为教材使用，也可以供美术、设计专业院校作为教材使用，对普通读者学习、了解美术和现代设计也有所裨益。

本书由薛保华编写前言、第一章、第二章，并统稿；王琳编写第三章、第四章；卢兰编写第五章；孙琳编写第六章。在编写过程中，编者参考了其他学者的一些研究论著及图片，谨此向这些作者表示衷心的感谢。本书的编写得到了武汉商学院、湖北美术学院等师长、同仁的支持，在此深表谢意！

<div style="text-align: right;">编者
2024 年 3 月</div>

目 录

第一章　绘画艺术鉴赏　/　1

第一节　绘画艺术概述　/　1
第二节　绘画名作赏析　/　7

第二章　雕塑艺术鉴赏　/　45

第一节　雕塑艺术概述　/　45
第二节　雕塑名作赏析　/　48

第三章　建筑艺术鉴赏　/　71

第一节　建筑艺术概述　/　71
第二节　建筑名作赏析　/　75

第四章　现代设计艺术鉴赏　/　99

第一节　现代设计艺术概述　/　99
第二节　现代设计名作赏析　/　104

第五章　服饰艺术鉴赏　/　123

第一节　服饰艺术概述　/　123
第二节　中外服饰艺术赏析　/　128
第三节　服饰品牌介绍　/　147

第六章　摄影艺术鉴赏　/　158

第一节　摄影艺术概述　/　158
第二节　摄影名作赏析　/　165

参考文献　/　174

第一章

绘画艺术鉴赏

第一节 绘画艺术概述

绘画是造型艺术中最主要的一种艺术形式,它是一门运用线条、色彩和形体等艺术语言,通过造型、设色和构图等艺术手段,在二维空间(即平面)里塑造静态视觉形象的艺术。绘画种类繁多,从使用的材料、工具来划分,可分为中国画、油画、版画、水彩画、色粉画、漆画等;从题材内容来划分,又可分为肖像画、风景画、静物画、历史画、宗教画、人物画、山水画、花鸟画等。

绘画是一门源远流长的古老艺术,迄今发现的最早作品是1.5万年前旧石器时代晚期的洞窟壁画,画在西班牙阿尔塔米拉和法国拉斯科的岩洞石壁上。此后,绘画逐渐成为人们广泛运用的一种艺术表现形式。绘画在早期受人青睐,在很大程度上是由于它具有相对自由、便捷的表现形式,单幅绘画可以一览全貌,得到完整的审美感受,同时它还具有极强的模仿能力。绘画能够运用透视、色彩、光影等方式表现事物的纵深和各个侧面,形成视觉上的立体感和逼真的效果。所以,绘画的表现领域十分宽泛,它可以由创作主体根据自己的经验描绘出取材于社会和自然的一切可视形象,以及从现实生活的体验中生发出来的幻想的视觉形象。正如陆机所言"存形莫善于画",从远古的石器时代一直到近代照相术发明之前,绘画是用直观手段记录和反映现实的主要方式。

绘画大体存在两大体系:以中国画为代表的东方体系和以油画为代表的西方体系。这两大体系从文化背景到表现形式都大相径庭。它们虽然同为绘画艺术,都具有绘画的基本特点,但审美内涵、表现方式却各异其趣。下面采取对比论述的方式,从中国画和油画的不同角度阐述、分析绘画的主要特征和表现形式。

一、平面的空间表现

绘画作为最典型和最基础的空间艺术形式,它的特点集中体现在空间艺术的总体特点上,造型性、视觉直观性、静态性等特点在绘画上都有显著的体现。但绘画的平面性,尤其是在平面上进行各种空间表现的特性,是绘画艺术不同于其他空间艺术(如雕塑、建筑)的最为突出的艺术特征。

绘画是一种平面造型艺术。从空间特性的角度出发,绘画是具象空间或立体物象的平面表现,也就是

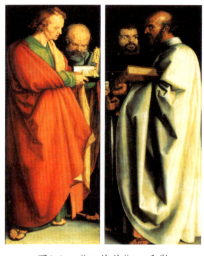

图1-1 《四使徒》 丢勒

说,绘画通过透视、色彩、明暗等手段,在平面上表现现实空间的幻象(图1-1)。

绘画使用的物质材料都不占据深度空间,比如颜料、墨汁,薄薄地涂抹在平面载体上,其厚度几乎可以忽略,即使是使用颗粒较粗的颜料在平面上厚厚地堆积起来,那种"立体厚度"也只是材料本身的肌理质感,与绘画形象的空间纵深感没有关系。绘画形象如果表现出了三维空间的视觉效果,那都是画家运用焦点透视、成角透视等透视方法表现出实际空间在画面上的变形,是视觉产生的一种幻象。尽管绘画不像建筑、雕塑、工艺美术和工业设计等其他美术门类那样创造可触摸的三维空间形象,但是在平面的二维空间,画家利用透视、色彩、明暗关系等各种表现手法使平面形象具有立体感。在中国画艺术中,运用虚实、疏密、布局、章法,运笔轻重徐疾,用墨干湿浓淡,还可表现出更加自由的"俯仰天地间"的心理空间,这也正是绘画艺术的无限魅力所在。

西方艺术家在探索二维平面的三维表现上可谓不遗余力,形成了十分发达的透视学。14世纪初,发端于意大利的文艺复兴运动迅速席卷整个欧洲。绘画上逐渐摆脱中世纪强调精神象征性的、平板的、程式化的样式,转而追求实现文艺复兴的理念——绘画艺术作为一个窗口,通过它,自然就有可能得以再现。文艺复兴时期的艺术家阿尔伯蒂在他的《绘画论》中说道:"画家的任务是用线条、色彩在版面或墙面上描绘从一定距离和位置所见到的物体外观,使之显现出极为相似的三维空间和物体的形状。"他主张:"图画就如一扇透明的窗户,我们透过窗,可以看到世界的一部分。"有着这样鲜明的理念,西方的艺术家经过不懈的科学实证,总结出人们视错觉的规律,那就是自然界的物体离开观者的视点越远,就会显得越小,最终会消失于一点。达·芬奇对绘画的准确再现性进行了大量的理论研究,并身体力行,在他的传世名作《最后的晚餐》中,达·芬奇精准而巧妙地运用了焦点透视的法则,将所有的直角变线都集中到处于中心位置的耶稣的头部,即实现了强烈的空间纵深感,又强调和突出了主人公,成为恰当运用透视规律的经典之作。

在东方绘画体系中,空间与平面的关系呈现出完全不同的表现。我们想了解东方艺术,必须首先理解东方文化对绘画中空间的认识和表现。美国当代学者劳丽·斯切内特·亚当斯认为东方艺术在平面上产生距离幻觉的是"大气透视法"的透视体系,不是缩减比例,而是降低清晰度。她认为,在中国画中很普遍地采用了这一方法,近处的景物枝叶清晰,但远处的山峰和景物就渐渐模糊,消失在雾气中了。也就是中国画诀中所说的"远树无枝,远水无波"。在宋元以来的许多山水画中,我们都可以看到这种空间处理方法。但实际上,对中国画并不能用这种单一的视觉空间来解读,心理空间在审美过程中发挥着更为主导的作用。王微在其《叙画》中强调:"以一管之笔,拟太虚之体;以判躯之状,画寸眸之明。"王微将千变万化的"太虚之体"统一于"一管之笔",强调以有限的笔墨去表现山水之中无限的境界,这正是西方客观再现的透视法所无法达到的。因此,与西方空间营造迥然不同的是中国画避开了透视法所创造的视觉三度空间,而更多的是运用虚和实的微妙变化来达到一种富于神韵的心理空间,追求或渺远广阔,或苍莽高峻的空间趣味。

其实中国早在西方透视法确立之前,就已发现了透视的基本规律。宗炳在他的《画山水序》中说:"诚

由去之稍阔，则其见弥小。今张绡素以远映，则昆阆之形，可围于方寸之内。竖划三寸，当千仞之高，横墨数尺，体百里之迥。"然而中国山水画却并未循透视法而发展，中国艺术家自觉地放弃了对三维空间的表现，而采取了与西方绘画不同的另一种空间表现，所谓"折高折远自有妙理"（沈括语），追求俯仰天地间的自由境界，使人"可行、可望、可游、可居"。

西方艺术家以一种科学实证式的严谨态度进行创作，塑造几何学的透视空间，以使自己的绘画更真实，尽力在二度平面上描绘出三度空间的幻象；而中国画的空间态度是"纵身大化，与物推移"，观察视线是自由而流动的，由高转深，由深转近，再横向于平远，形成了所谓的"三远"之法，如郭熙《林泉高致·山水训》云："山有三远：自山下而仰山巅，谓之高远。自山前而窥山后，谓之深远。自近山而望远山，谓之平远。"由此确立了一种既能会意，又能表达具体山水视觉感受的方法，影响深远。

相比而言，中国画是更为纯粹的平面艺术，具有平面装饰性，不全以视觉幻象令人称奇，而以诗性幽深的意境引发人们更为自由的空间想象和空间感受。中西绘画在空间意识和空间表现上大异其趣，正是两种不同的文化传统、哲学背景、审美心理在视觉艺术上的外化。

二、绘画的形式语言

绘画的形式语言，就是点、面、形、色、肌理、明暗等多种视觉形式要素以及它们在画面上的组织效果。绘画的形式语言主要表现为：线条（笔触）、色彩和构图等。

1. 线条（笔触）

自然界并不存在几何学概念上的线条，我们只是以线条的形式来观察世界。绘画中的线条是一种想象性的提炼和抽取。画家使用线条的方式实际上就是他的"书写"方式，即笔法。作为手绘的创造，线条和笔触能够塑造形象、表现物象，也可以表达情感和彰显独特的个人风格。

线条作为艺术家的落笔之痕，或者说笔墨的运动轨迹，其所透露出来的信息和其表现力是无穷无尽的。这一点落实在绘画笔法上，贯穿于作画过程的始终。有观点认为，中西绘画的区别在于中国画以线造型，西画以面造型，这种说法并不准确。实际上无论东方还是西方，人类早期的绘画艺术都是从以线造型开始的，例如西班牙阿尔塔米拉洞窟壁画中描绘的大量动物形象都运用了线条来勾勒轮廓；还有古希腊瓶画，也是以线造型，然后在线条勾画的形象上涂上颜色。德国版画家丢勒和法国古典主义大师安格尔笔下的线条已运用得娴熟自如，十分生动。安格尔曾说："线条，这就是素描，这就是一切。"

但是中国画中的线条与西画中的线条有着明显的差别，在西方绘画中线条主要是作为描绘性的，严格服从于造型的要求，它是根据对象的表面形体随之而动的笔迹，依附于形体的体面变化而自然形成的。在传统的西方绘画中并不十分强调线条的独立审美价值。而在中国画中，线条不仅是描绘形象的主要手段，而且强调把线条作为一种独立的审美元素，追求线条本身的韵味和意趣（图1-2）。明代汪珂玉在《珊瑚网》中记载的"描法古今一十八等"，分出了高古游丝描、行云流水描、钉头鼠尾描、铁线描、折芦描、柳叶描、竹叶描、减笔描、蚯蚓描等后人所称的"十八描"，可见中国画中线条的重要性及其表现的丰富性。中国绘画史上许

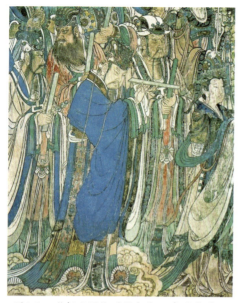

图1-2 《朝元图》（局部） 永乐宫壁画

多大画家，都是线条表现的大师，有的自创一格，使自己的绘画线条表现独具魅力，甚至形成影响一个时代的风格。东晋画家顾恺之的线条被人誉为"春蚕吐丝"，用笔具有"绵、缓、韧、细、圆、转"的特点。还有唐代画家吴道子和北齐的曹仲达（一说曹不兴），因为"吴之笔，其势圆转而衣服飘举；曹之笔，其体稠叠而衣服紧窄"，被后人誉为"吴带当风，曹衣出水"。

在油画中，笔的运动轨迹更多地表现为笔触，笔触在油画中的表现力类似于线条在中国画中的地位，不仅是造型的手段，而且具有独立的审美价值。画家通过落笔的轻重力度、运笔的快慢节奏来体现描绘对象的质感、量感、体积感和光影虚实变化，同时也表达画家内心的情绪和情感。西方古典油画基本不显现笔触，偏向于隐藏性的，明暗、色彩过渡十分柔和，表现出画面的细腻、精微和唯美。例如达·芬奇的油画《岩间圣母》即是如此。西方绘画从提香开始就有意识地呈现笔触效果。巴洛克绘画大师鲁本斯甚至认为，笔触是否有表现力，是衡量一位画家是否算得上大画家的标志。当然，笔触是平滑细腻，还是狂放不羁；是不露痕迹，还是酣畅淋漓，这基于画家情感表达的需要，它折射出画家或平静或激烈，或忧郁或炽烈的心灵之光。在西方现代主义绘画中，笔触更是伴随着艺术家的情感迸发出强烈的表现力和艺术感染力。凡·高遒劲奔放有力的笔触就是显著的例子。

2. 色彩

色彩在画面中造成了多种关系，这些关系包括：色相对比、明暗对比、纯度对比、冷暖对比、色域对比等。在绘画艺术中，色彩是绘画作品至关重要的视觉传达语言。

在古典主义的绘画传统中，重素描、轻色彩的观念比较风行。法国17世纪古典主义画家普桑就认为绘画中的色彩只是吸引眼睛的诱饵，甚至后来有些以色彩见长的艺术家也保有这种传统，如野兽派画家马蒂斯就这样说过："素描是属于心灵的，色彩是属于感官的，那么，你必须首先画素描，培养心灵并能够把色彩导入心灵的轨道。"即便如此，西方油画的色彩表现仍然取得了辉煌的成就，比如威尼斯画派就十分擅长表现色彩，巨匠提香用色绚丽生动，被誉为"金色的提香"。

西画越到现代，色彩地位越高，19世纪是个转折点。从英国康斯太勃、透纳和法国的德拉克洛瓦开始，色彩由古典的深重晦暗转向明亮鲜丽。到印象派画家手里，色彩发生了根本性革命。色彩的审美价值被独立出来，置于画面的主导地位。印象派的色调来源于人们对色彩本质在认识上的进步，画家试图表现自然光线下物体色彩的变化，想要表现出光的变化在视觉上的回应。在与光的关系上，绘画不像雕塑那样依赖外光，而是用色彩直接把光线表现在画面上，仿佛光从画布中透射出来。

先前欧洲古典油画以室内标准光为基础，光的运用还没有从质的意义上反映为色彩，主要依靠明暗对比建立色彩关系，逐渐发展成一种暗褐色调，从而建立起一种基于物象固有色观念的色彩规范。这一传统直至

被印象派打破。莫奈的12幅组画《卢昂大教堂》（图1-3），表现了不同时间中阳光的变化所引起的景物的色彩变化，每一幅画都流动着在空气和阳光中变幻莫测的色彩。印象派之后的现当代艺术流派在色彩的运用上显得更为自由和主观，完全打破了固有色的观念，在蒙克、恩索尔、苏丁等西方现代主义画家笔下，物体的固有色已被全然背弃，色彩成了艺术家宣泄自己主观情感的载体。在色彩的主观性这一点上，西方的现当代艺术与中国画色彩有相近之处，但它们不是靠工笔重彩式的精勾细描来实现，而是运用写意画般的笔触，去表现光色的颤动与变幻。

中国画的传统色彩观是"随类赋彩"与"墨分五色"。谢赫在"六法"中提出"随类赋彩"，要求依据物象的客观色彩赋予不同的颜色，这是一种品评绘画的标准，也奠定了中国画用色的基本原则。"墨分五色"是指绘画中墨色变化的焦、浓、重、淡、清。中国画讲究用墨，用墨是中国画的基本特点和技巧，画家依靠毛笔中含墨量的差别，在画纸之上产生墨色的干、湿、浓、淡的变化，以墨代色。

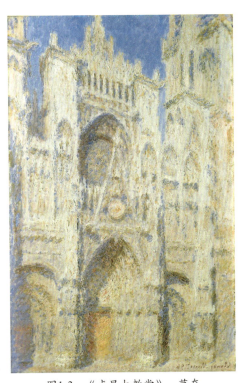

图1-3 《卢昂大教堂》 莫奈

在色彩上，与油画最为不同的就是中国画对"墨"的独到运用。自唐代出现水墨画，墨开始摆脱勾线的单纯作用，拥有了独立的审美价值，在水墨画中已取代了石青、石绿、朱砂、赭石等重彩的地位。五代荆浩的《笔法记》提道："夫随类赋彩，自古有能。如水晕墨章，兴我唐代。"唐代出现了王维、张璪、王墨等一大批水墨画家，奠定了水与墨的审美趣味。自张彦远提出"运墨而五色具"的主张后，在理论上根本改变了墨的艺术价值。此后，尤其是伴随文人画的兴起，墨色地位崇高，在后来的画论和实践中多有表现。"画以墨为主，以色为辅。"（盛大士《溪山卧游录》）用色只是"补笔墨之不足，显笔墨之妙处。"（王原祁《雨窗漫笔》）必须"色不碍墨"（王昱《东庄论画》）。如果"墨晕既足，设色亦可，不设色亦可。"（张庚《国朝画征续录》）这些画论足见中国古代绘画对墨与色彩别有看法。绘画是色彩的音乐，中国画不似油画的流光溢彩，尤其是水墨画，洗净铅华，虚灵如梦，但都具有各自的审美意趣。

拓展链接：南齐谢赫提出的"六法论"对中国画发展的影响。

3.构图

绘画的构图，就是对物象在画面中的位置和空间关系进行安排，在整体上形成一个具有表现力的结构，从而服务于绘画的主题内容。

构图不仅仅是物象的布置，实际上是一种综合的结构安排，包括各种力的关系、造型和色彩的强弱、虚实、节奏等视觉关系。所以构图不是一个兀自存在的命题，它必须建立在线条、色彩、造型等其他形式语言的基础上。但是它就像一个指挥一样，将不同的元素安排到恰到好处的位置上，让作品呈现出内容与形式和谐统一的视觉效果和心理感受。

对西方油画而言，恰当的构图不仅可以使画面变得充盈而有内涵，而且可以体现艺术家的思想和创作意图。具体的构图形式非常丰富，一般来说，有水平线构图、斜线构图、十字形构图、圆形构图、三角形构图等，不同的构图形式会产生不同的审美感受。

构图透露出艺术家的艺术观念，对艺术家实现自己的艺术效果有着重要的作用。在巴洛克绘画中，可以看到，画家打破古典主义的稳定构图，有着强烈的动势，符合巴洛克艺术雄厚壮丽的美学追求。最为典型的是鲁本斯的《劫夺吕西普斯的女儿》（图1-4），大幅度旋转运动的构图带来了旋风般的动感，表现了巴洛克艺术磅礴的气势；而在古典主义画家大卫的名作《贺拉斯兄弟的宣誓》中，英雄气概含蓄地包含在稳定的构图中，背景用三个罗马式拱门将画面分为对称的三部分，人物分为三组均衡地分列其中，老贺拉斯挺立画面中心，左方三兄弟英姿勃勃伸臂宣誓，右方为沉浸在悲恸中的母亲和妹妹，构图的和谐稳定契合古典主义要求的理性、庄严，正如同温克尔曼说的"高贵的单纯，静穆的伟大"。

构图在中国画中也占据极重要的位置。南齐谢赫在其《古画品录》中提出"六法论"，其一是"经营位置"。唐代张彦远说："经营位置，则画之总要。"明代李日华说："大都画法，以布置意象为第一。"清代邹一桂说："愚

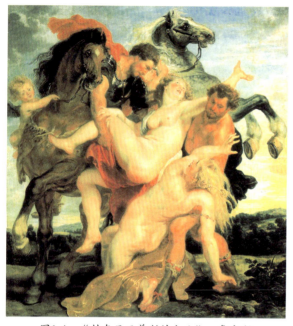

图1-4 《劫夺吕西普斯的女儿》 鲁本斯

谓即以六法言，亦当以经营为第一。"论及的都是构图。一幅中国画的成功与否，往往在于作者对画面构图的处理手法是否和主题内容所要求的意境相协调。中国画在其长期的发展演变中，不同于西方绘画中的焦点透视法，它通过散点透视、移步换景的方法，建立了符合自身审美内涵的构图法则，体现在形式上有宾主、呼应、远近、虚实、疏密、聚散、开合、藏露、黑白等关系。

第二节　绘画名作赏析

一、中国绘画名作欣赏

《人物龙凤帛画》　战国

《人物龙凤帛画》是我国现存最早的独幅绘画作品（图1-5），出土于湖南长沙陈家大山一座战国楚墓中。

帛画呈长方形，绘于深褐色绢帛上，画中主体人物是一位侧立的贵族妇女，身着绣有云纹的广袖长袍，裙摆曳地展开，高髻细腰，雍容富贵，双手合掌，作祈祷之状。妇女站在一弯月形物上，表示立于龙船之上。妇人神态庄重虔诚，处于静态；在其上方，画有飞腾的一夔一凤，动静对比，生动而庄重。凤鸟为楚国艺术的典型形象，昂首展翅，激越飞扬，表现得强健有力，凤的前方是一只蜿蜒向上升腾的夔，是传说中独爪的一种龙。在原始和商周时代，龙和凤都是导引灵魂升天的灵物，这在屈原的《楚辞》中早有反映，所以这幅《人物龙凤帛画》的主题应是表现墓主人祈求在龙凤援引下飞升仙界。

这幅帛画画风较为古拙，但线条优美流畅，人物比例准确，布局精当，想象丰富，表现了楚艺术奇谲浪漫的独特风格。

图1-5　《人物龙凤帛画》

《洛神赋图》　东晋　顾恺之

顾恺之是中国东晋时代的著名画家。顾恺之不仅以擅画闻名，且工诗赋、善书法，被时人称为"才绝、画绝、痴绝"。

《洛神赋》是汉魏文学家曹植的名篇，顾恺之依据这一凄美的爱情故事绘制出的这幅6米长《洛神赋图》，为顾恺之的传世精品（图1-6、图1-7）。

画中曹植初见洛神时的惊喜、分别时的留恋惆怅都表现得十分传神；洛水女神衣袂飘然、凌波微步、若即若离、楚楚动人，极为出色地描绘出了赋文中形容洛神之曼妙："其形也，翩若惊鸿，婉若游龙。荣曜

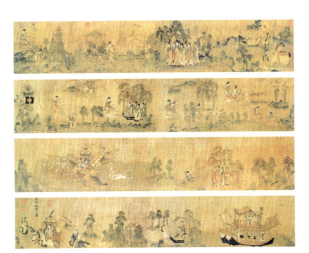

图1-6　《洛神赋图》

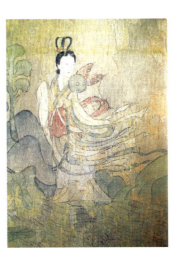

图1-7　《洛神赋图》（局部）

秋菊，华茂春松。仿佛兮若轻云之蔽月，飘摇兮若流风之回雪。远而望之，皎若太阳升朝霞；迫而察之，灼若芙蕖出渌波……"尤其是将洛神欲去还留、回首顾盼的愁惘情态表现得十分动人。可以说，《洛神赋图》是顾恺之提出的"迁想妙得""以形写神"等重要绘画理论观点的精妙体现。

拓展链接：顾恺之的"传神论"以及历史影响。

《游春图》 隋 展子虔

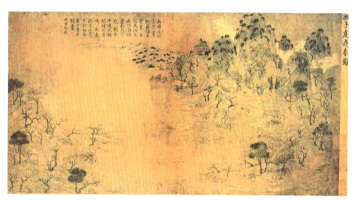

图1-8 《游春图》

《游春图》是我国现存最早的卷轴山水画（图1-8），传为隋代画家展子虔的作品。展子虔是北齐至隋之间的一位大画家。据载，其画笔调工整，法度严谨，对隋唐绘画的发展起着重大作用。《游春图》是画家唯一传世之作。

《游春图》描绘了在草长莺飞的阳春季节，人们在山林间踏青游赏、纵情山水的情景。图卷以自然山水为主，人物、殿阁点缀其间。构图采用俯瞰的视角遥望景物，山峦叠翠、烟波浩渺，游人或驻足观景、或骑马山间、或荡舟湖面，一派春意盎然、怡然自得的景象。

画面以青绿着色，渲染和煦明媚的春天之景，为青绿山水滥觞。《游春图》已然超越了六朝前山水画那种"人大于山，水不容泛"的草创阶段，形成了"丈山、尺树、寸马、分人"的合理比例。它的出现标志着中国山水画渐趋成熟，已逐步发展成为独立的画科。

拓展链接：中国画的传统装裱形式有哪些？

思政链接：张伯驹购藏与捐赠《游春图》的事迹。

《步辇图》 唐 阎立本

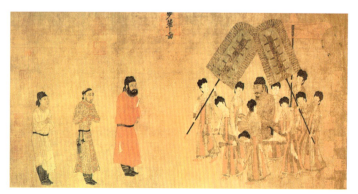

图1-9 《步辇图》

阎立本是初唐最著名的画家之一，曾官至右丞相。阎立本的绘画多以政治历史事件以及王公贵族为题材，《步辇图》就是这样一幅表现汉藏友好的历史绘画（图1-9），作品以发生在贞观十五年（641年）吐蕃首领松赞干布与文成公主联姻的历史事件为题材，描绘当时唐太宗接见来迎娶文成公主的吐蕃使臣禄东赞的情景。

构图上，这幅画以画卷中轴线为界，很明

显将人物分成两组：图卷右半是在宫女簇拥下坐在步辇中的唐太宗，左半依次为典礼官、禄东赞、翻译者。画中的唐太宗淡定自若，目光深邃，既有尊贵威严的不凡气度，又显平易亲和之态，充分展露出盛唐一代明君的风范与威仪，其醒目的魁梧身材体现了早期人物绘画"主大从小，尊大卑小"的创作原则。典礼官持重有礼、庄重严肃，禄东赞诚挚谦恭、不卑不亢，翻译官谨小慎微、诚惶诚恐。各种表情刻画得生动传神，又非常符合人物的身份性格。

作品设色典雅绚丽，线条流畅圆劲，构图节奏鲜明，为唐代绘画的代表性作品，具有珍贵的历史和艺术价值。

《簪花仕女图》 唐 周昉

周昉是唐代最著名的仕女人物画家之一，其绘画多表现宫廷生活的闲情逸致，仕女形象容貌端庄、圆润浓丽、柔软温腻，深受时人青睐。

《簪花仕女图》为唐代仕女画的典型风格（图1-10、图1-11），代表了唐代现实主义的绘画风格。全画的构图采取平铺列绘的方式，描绘了五位盛装的贵族妇女和一位执长柄团扇的侍女在花园中戏犬、闲步、赏花、扑蝶的情形。人物体态动势生动，描绘工丽细腻，线条流畅圆润，敷色层次清晰，表现出薄纱透体的高妙境界。画作不设具体的背景，两

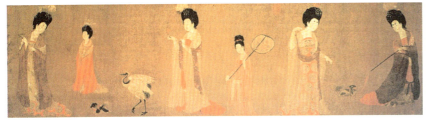

图1-10 《簪花仕女图》

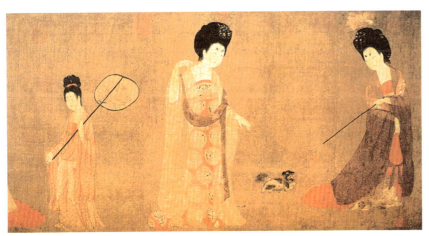

图1-11 《簪花仕女图》（局部）

只小狗、一只白鹤、一株辛夷花使原本显得孤立的人物产生了左右呼应的关系。从右至左看完了整个画卷，仿佛同画中人物一起游完了庭园。

尤其是在雍容华贵的仪表之下，深宫妙龄女子闲散落寞的愁绪也透射了时代的气氛。《簪花仕女图》之命名，得于画中仕女头上一朵硕大盛艳的牡丹。娇娆旖旎的花瓣，有着花冠的气派，却不失妩媚，秉承着唐人的别情厚爱，却是"绿艳闲且静，红衣浅复深。花心愁欲断，春色岂知心"（王维《红牡丹》）。

《韩熙载夜宴图》　五代　顾闳中

《韩熙载夜宴图》是五代顾闳中描绘韩熙载家庭夜宴的一幅长卷（图1-12、图1-13）。韩熙载出身北方官宦世家，因战乱南逃，被南唐三朝任用。为表明自己毫无政治野心，免被猜忌，韩熙载不问时事，纵情声色。《宣和画谱》载李后主"乃命闳中夜至其第窃窥之，目识心记，图绘以上之，故世有夜宴图"。

由于这幅画兼具了谍报功能，《韩熙载夜宴图》具有极强的写实性。顾闳中细微的观察、逼真的描绘将韩熙载奢华的家宴情景展现得一览无余，尤其是对主人公韩熙载放达不羁而又郁郁寡欢的复杂内心，表现得十分传神。《韩熙载夜宴图》随着情节的进展可以分成五个段落，分别为"听乐""观舞""歇息""清吹""散宴"，这五个部分不露痕迹地连成一个节奏起伏的整体，但通过屏风巧妙分隔，又使不同场景具有独立性。画卷的徐徐展开，呈现出一种时间的延续，犹如一出舞台剧将一个南唐贵族彻夜笙歌的全过程娓娓道来。

《韩熙载夜宴图》十分真实而生动地展开一幅南唐上层社会的风俗画面，其构图之精妙、人物之传神、叙事之灵动，在中国绘画史上享有崇高的地位。

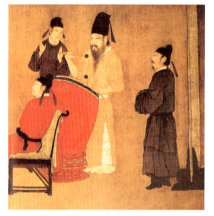

图1-12　《韩熙载夜宴图》（局部1）

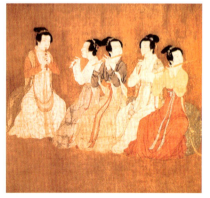

图1-13　《韩熙载夜宴图》（局部2）

《写生珍禽图》　五代　黄筌

五代时期的花鸟绘画更趋成熟，已出现以黄筌、徐熙为代表的不同风格和审美趣味，史称"黄家富贵、徐熙野逸"。黄筌作为后蜀宫廷画师，长期生活于宫苑之中，其绘画多以宫廷奇珍异卉为题材，创没骨画法，淡墨勾廓，用笔极精细，几不见墨色，后以重彩渲染，十分工致富丽。黄筌具有高超的写真技巧，据说曾画六鹤，"精彩体态，更愈于生"，竟引来真鹤。

这幅《写生珍禽图》是黄荃传世的重要作品（图1-14），左下角书"付子居宝习"五字，可见是给他次子黄居宝的一幅示范画稿。画卷上精致入微地画了二十四只小动物，鸟羽的华美，龟壳的坚硬，蝉翼的透明……无不清晰逼人，昆虫、鸟雀和乌龟等不同动物造型都非常准确，栩栩如生，呼之欲出。物象追求形神俱似、气质俱盛，设色以淡色层层敷染，以达到写真之目的。

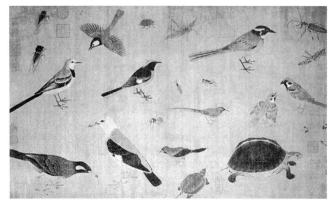

图1-14 《写生珍禽图》

黄荃精湛的写实技巧和细腻富贵的皇家气派为后来的宫廷画家所仰慕，开一派花鸟绘画新风，"黄家富贵"指的就是黄荃和他的儿子黄居寀、黄居宝三人所代表的画风。

《溪山行旅图》 北宋 范宽

《溪山行旅图》是北宋画家范宽的代表作（图1-15）。米芾曾评："范宽山水丛丛如恒岱，远山多正面，折落有势。山顶好作密林，水际作突兀大石，溪山深虚，水若有声。物象之幽雅，品固在李成上，本朝自无人出其右。"这段话与《溪山行旅图》实在是非常吻合。

这幅画中央矗立一座雄峻主峰，峰峦深厚，高山仰止，壁立千仞，壮气夺人，十分鲜明地表现出秦陇山川浑厚峻拔之景象。山顶有密林，山间一线瀑布飞流直下，仿佛能让人听到山谷中的回响。山脚下巨石纵横，蜿蜒山路上缓缓行进着一支商旅队伍，马铃悠扬，就像跳跃的音符为雄健的群山平添一份灵动的生趣。

范宽的作品图大幅宽、山势逼人、山石嶙峋、草木华滋。人们说"范宽之画，远望不离座外"，重山仿佛扑面而来，使人犹如身临其境一般，正是赞叹他的画体现了北方山川的雄峻浩莽。此画高远构图，画面中间采用留云法，山石运用雨点皴，落笔苍劲，层层积累，墨色凝重，形成"峰峦浑厚、势壮雄强"的北方山水传统，成就了北方山水的典范，为中国山水画注入阳刚之气，开雄浑之境。历代评论家对此画称赞备至，对后世影响极深远。

《清明上河图》 北宋 张择端

《清明上河图》是一幅具有重要历史价值的风俗长卷（图1-16），是12世纪中国城市生活面貌极为珍贵的形象资料。

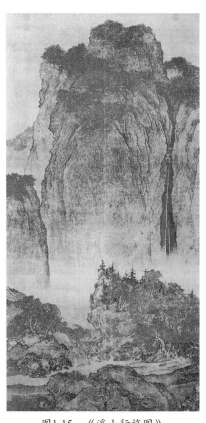

图1-15 《溪山行旅图》

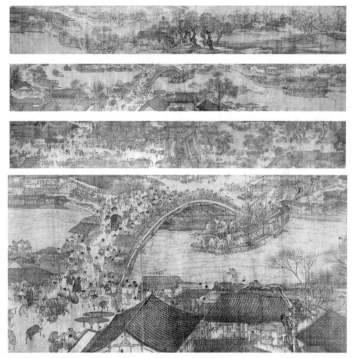

图1-16 《清明上河图》

《清明上河图》以长卷的形式，采用鸟瞰式的全景法，将繁杂的景物纳入统一而富于变化的画卷中，它就像一首富有节奏的音乐吹奏着北宋都市生活进行曲。画家张择端用精致的工笔细致生动地描绘了汴京近郊及城内社会各阶层尤其是平民的生活景象。汴河两岸、虹桥上下、城内街市，真是车水马龙，店铺鳞次栉比，行人摩肩接踵，一片繁荣景象。画面场面巨大、结构严整；尽管内容极为丰富繁杂，却处理得主体突出、繁而不乱、有条不紊；细节一丝不苟，处处引人入胜、富有趣味，表现出画家高度的艺术概括力。它是北宋众多风俗画中最具有代表性的一幅杰作。

《芙蓉锦鸡图》 北宋 赵佶

宋徽宗赵佶是北宋著名的书画家，这位皇帝在书画、音律上的天赋与成就显然高于他的政治才能。虽然他昏庸无能，但他的书与画均有很高成就，其书"瘦金书"体，落笔瘦硬，舒展遒丽；其画尤好花鸟，充满盎然富贵之气，自成一体。

《芙蓉锦鸡图》被认为是宋徽宗的传世作品（图1-17）。赵佶主张绘画中注重诗意的含蕴回味和观察事物的精细入微以及写实表现的微妙传神，这些观点在这幅画作中得以完整地诠释。此图笔法工细，设色典雅，芙蓉枝叶繁茂，锦鸡飞临于疏落的芙蓉花枝梢上，转颈回顾，翘首望着一对流连彩蝶翩翩飞舞，一派生机盎然的景象。

画中花卉枝叶和锦鸡造型准确，务求精微，其锦鸡落处，芙蓉摇曳下坠，逼真地表现了锦鸡压于枝头的真实景况。全图用笔精娴熟练，所用双钩设色，线条细劲，细致入微，色彩晕染层次清晰，浓淡相宜。

赵佶还以清瘦劲健的瘦金体自题，"秋劲拒霜盛，峨冠锦羽鸡。已知全五德，安逸胜凫鹥"，与画面互为辉映，相得益彰，于典雅浓丽中传达出雍容堂皇的贵胄之气。此为北宋院体画的代表。

拓展链接：院体画和文人士大夫画的审美特征。

思政链接：宋代文人画兴起与时代的关系。

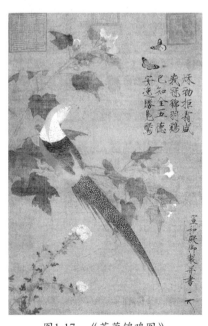

图1-17 《芙蓉锦鸡图》

图1-18 《采薇图》

《采薇图》 南宋 李唐

《采薇图》描绘的是殷商贵族伯夷、叔齐在商亡后不愿投降周朝，"不食周粟"，在首阳山采野菜充饥，最后饿死山中的故事（图1-18）。画面上浓重的背景环境衬托出两个淡设色的人物，伯夷、叔齐对坐于山野，一副文人高士形象，憔悴羸弱却不失儒雅；采野菜用的小锄、竹筐放在地上，叔齐侧面而坐，身体微微前倾，一手扶地，一手比画着，神情激昂地在诉说着什么；正中的伯夷双手抱膝而坐，面带忧愤，神情专注地静听叔齐的谈话。画中远去的河流轻毫淡墨，山石焦墨浓厚，古藤老松繁茂苍莽，很好地烘托出环境的荒僻，也更加表现出人物的艰难处境和坚定的意志。二人形容清瘦，须发蓬松，但神情刚毅，令人感到他们虽置身于荒林草木之中，但仍在关怀着世事的精神，并为之抑郁孤愤。

后人对这个故事看法不一，或认为二人高风亮节，或认为二人愚忠迂腐。而李唐在当时南宋与金国对峙的时候，画这个历史故事来表彰保持气节的人，谴责投降变节的行为，其"借古讽今"之意是显而易见的。

《踏歌图》 南宋 马远

南宋画家马远出身艺术世家，他的曾祖父为马贲，祖父、父亲、儿子皆有画名，被称为"一门五代皆画手"。

《踏歌图》是马远的代表作（图1-19）。画面用笔苍劲而简略，大斧劈皴极其干净利索，表现雨后天晴的山郊村野，几个老农带有几分醉意在田埂上踏歌而行，具有简洁、明快、清旷的特点。远处山峰奇峭、宫阙隐现，近处田垄溪桥，巨石踞于左角，疏柳翠竹，虽无花草的点缀，却表现出明媚的春山环境。画上几位老农，或踏歌而舞，或和节呼应，或呼朋引伴，或酒醉蹒跚。四个人姿势不一，却动态和谐、憨态可掬。垄道左面的两个孩子给画面添加了一抹童趣，画面笼罩在一片欢愉、清新的氛围中，形象地表达了画中题诗"丰年人乐业，

图1-19 《踏歌图》

垅上踏歌行"的意境。

《踏歌图》中景的高峰不再是顶天立地，却显得奇异峻峭，树林掩映着飞檐，山峰侧立一旁，画面留出大量空白，似云烟袅袅。这种创新的边角构图，以小见大，这在马远以及另一位与他齐名的画家夏圭的画中得到充分、成熟的体现，他们善于以局部特写来构图，常画山之一角、水之一涯，形成一种清空疏朗的图式，所以他们被并称为"马一角、夏半边"。

《鹊华秋色图》 元 赵孟頫

赵孟頫诗、书、画、印俱精，尤以书法与绘画的造诣很高，绘画兼擅人物、山水、花鸟、鞍马，墨韵高古，提出绘画要有古意，力倡以书法入画，书画博采晋、唐、宋诸家之长，以气韵生动取胜。《鹊华秋色图》是其代表作之一（图1-20）。

图1-20 《鹊华秋色图》

《鹊华秋色图》以平远的视角描绘了山东济南郊外鹊山和华不注山一带的秋天景色，画中长汀层叠，渔舟出没，林木掩映，山水悠然。平原之上鹊、华两山遥遥相对，右边的华不注山孤峰突起、秀泽峻峭；左边的鹊山则峰峦浑圆、青崖翠发，两山相映成趣。画作创造性地在水墨渲染之余又融入了青绿的颜色，色调冷暖交汇、红绿相间、枯润相杂，既显示出秋的清旷高洁，亦呈现出人与自然的和乐安详。

画家以书入画，用写意笔法画山石树木、洲渚房舍，笔简意赅，画风清旷恬淡，于朴拙、淡泊的意境中蕴含丰富的笔墨情趣，故元人赞誉此画是"一洗工气"，"风尚古俊，脱去凡近"。

存世的《鹊华秋色图》上有鉴藏者的众多题跋和印鉴，如乾隆皇帝、董其昌、钱溥、范杼、杨载等人的题跋，可见其影响之大。题跋与书、画、印章之间互相联系，使之成为统一的有丰富文化内涵的整体，这也是传统中国画的魅力所在。

思政链接： 怎样认识中国画中诗书画印的结合？如何传承与创新？

《六君子图》 元 倪瓒

倪瓒与黄公望、王蒙、吴镇合称"元四家"。倪瓒早年画风清润；晚年变法，平淡天真，惜墨如金，疏林坡岸，幽秀旷逸，笔简意远。

《六君子图》是典型的三段式的构图方法，远山、湖水、丘石树木。近处是六棵树木在丘石之间顽强地生长，枝叶用笔简洁疏放，墨色浓

淡变化得宜，中间占据着画面大部分空间的留白处，似云似雾、又似江似湖，体现出深远幽静的气韵，再加上画面顶端的一抹远山，干笔皴擦，更显意境悠长（图1-21）。

此图以平远的章法、淡逸疏朗的笔墨意趣突出表现了六株挺拔的树木，这六株树分别为松、柏、樟、槐、楠、榆，有其象征意义。将花草树木拟人化古已有之，虽无人物但涵义鲜明，所以后世就把这幅山水画称作《六君子图》。倪瓒在此画中以枯而见润的简练笔墨，营造了湖光山色荒寒空寂的意境，既反映了元代文人失意落寞的心态，又淋漓尽致地体现了画家崇尚平淡天真的审美理想。

这种"一湖两岸"、三段式的构图贯穿了倪瓒一生主要的作品，比如《渔庄秋霁图》《容膝斋图》《紫芝山房图》《秋亭嘉树图》。倪瓒简约、疏淡的山水画风，追捧者如云，如董其昌、石涛等巨匠均引其为鼻祖。明代江南人以有无收藏他的画而分雅俗，其绘画实践和理论观点，对明清画坛有很大影响。

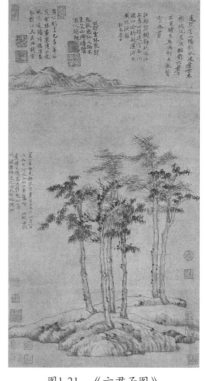

图1-21 《六君子图》

《墨兰图》 元 郑思肖

郑思肖是宋末元初画家，以画墨兰著名。其原名已不可考，他生于南宋，宋亡后，改名思肖，号所南，又字忆翁，均是取忠于宋之意。郁积于郑思肖心中的都是亡国之痛、辱君之仇，所以他画兰根不着土，意为"土为蕃人夺"。

兰生深谷，不畏风雨，清雅幽香，质朴无华，被中国文人喻为孤傲、超凡脱俗的高尚品格，与梅、竹、菊并称"花中四君子"。文人士大夫多绘此类，以寄寓自己的高洁品格和心中理想。这幅《墨兰图》是郑思肖留下的唯一传世作品（图1-22）。画中以淡墨描绘幽兰一丛，构图简洁、舒展，几片兰叶，两朵兰花，枝叶疏简，兰叶线条挺拔而富有韧性。消散清逸，风韵自标，摇曳于幽谷清风之中，尽写兰花高洁飘逸的气质，借以表达自己的孤高气节。他曾在《寒菊》诗中写道，"宁可枝头抱香死，何曾吹落北风中"，以表示自己不屈的爱国情怀。虽为一丛简简单单的兰花，但托物言志，寄托了画家太多的人格情怀和胸

图1-22 《墨兰图》

中感慨，从而留下了丰厚而悠长的审美意蕴。

思政链接："花中四君子"与中国传统文人的精神追求。

《朝元图》 元 永乐宫壁画

图1-23 《朝元图》（局部一）

图1-24 《朝元图》（局部二）

永乐宫壁画是中国古代壁画的奇珍。这些精美飘逸的巨幅壁画总面积达1 000平方米，满布在位于山西芮城永乐宫的四座大殿内，题材丰富，技艺精湛，继承了唐、宋以来优秀的绘画技法，又融汇了元代的绘画特点，成为元代寺观壁画中最为灿烂的一章。

永乐宫三清殿的《朝元图》（图1-23、图1-24），描绘的是道教六天帝、二帝后率众仙朝拜道教始祖元始天尊的盛况，它是集中了唐、宋道教绘画精华所形成的鸿篇巨制。尤为可贵的是，《朝元图》保存了画圣吴道子遗风，是吴家样的典范作品。

《朝元图》众仙班腾云临风、浩浩荡荡，八位主神高达3米，围绕着280余位神仙重叠组成长长的队列，气氛神圣、庄严，整个画面浩大壮观，众神形态各异，衣冠服饰精美多变。人物的神情或微笑，或对话，或沉思，或凝神，几百位人物无一雷同，种种情态杂居一画，人物疏密相间、顾盼呼应，统一中富有变化，真是气象万千。《朝元图》尤其表现出传统线描艺术的高度成就，线条豪放洒脱，劲健而富有气势，长达几米的衣纹线条流畅灵动、一气呵成，生动展现了"满壁风动"的艺术魅力，让人叹为观止。

《王蜀宫妓图》 明 唐寅

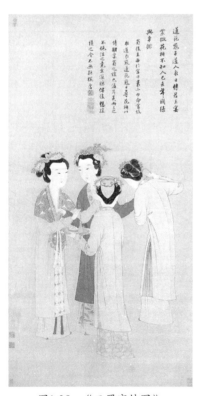

图1-25 《王蜀宫妓图》

《王蜀宫妓图》又称《四美图》（图1-25），描绘的是五代前蜀后主王衍的后宫生活，为明四家之一唐寅的代表作品。它以工笔重彩描绘了四个盛装宫妓的神情状貌，并题诗云："莲花冠子道人在，日侍君王宴紫微。花柳不知人已去，年年斗绿与争绯。"画面中间两正两背四位宫妓，头戴金莲花冠，身着云霞彩饰的道衣，衣饰浓淡相宜。画中女子皆柳眼樱唇，下巴尖俏，并采用"三白"设色法，就是用白

粉烘染额头、鼻子、下颌，衬托出娇艳红润的面颊，这一方法对于表现女性弱不禁风的情态起着十分明显的作用。整体色调丰富而又和谐，浓艳中兼具清雅，作品画风带有雅俗共赏的艺术特色。

唐寅早年绘画承继唐宋工笔传统，艳丽而典雅，笔下的仕女娟秀柔美、仪态万千，反映了当时社会的审美风尚。但比之前代，其仕女形象虽绰约多姿但多显小家碧玉的娇柔纤弱，已无唐代仕女的雍容大气。

《墨葡萄图》　明　徐渭

徐渭，字文长，号天池山人、青藤道士等，山阴（今浙江绍兴）人。徐渭天资聪颖，却仕途坎坷，命运多舛，只能以游历山水和写书作画来排遣心头苦楚。《墨葡萄图》就是其晚年抒发自己人生境遇的大写意绘画作品（图1-26）。

图1-26　《墨葡萄图》

画家以山野中无人理睬的野葡萄自喻，表达自己怀才不遇的悲凉与苦闷。泼墨是其绘画的显著特点，满纸鲜润淋漓的墨韵，使串串葡萄圆润晶莹，老藤纵横垂落，枝叶浓淡相宜。此外，以狂草入画是徐渭绘画的另一特点，放任恣纵，笔走如飞，苍劲豪迈，并题诗："半生落魄已成翁，独立书斋啸晚风。笔底明珠无处卖，闲抛闲掷野藤中。"让人强烈地感受到画家挥毫时心中激荡的不可抑制的悲愤之情。

该画风格疏放，虽状物而不拘泥于形似，正是画家作画时将情感泻于笔端的结果。徐渭的绘画主观感情色彩强烈，笔墨挥洒放纵，将写意法演变为大写意法，真正达到了"逸品"和文人画所追求的"逸笔草草，不求形似"的高度，有中国"泼墨大写意画派"创始人、"青藤画派"之鼻祖的称誉。

《竹石图》　清　郑板桥

郑板桥，名燮，乾隆进士，曾任山东范县、潍县县令，后客居扬州，以卖画为生，受徐渭、石涛、八大山人影响较深，为"扬州八怪"之一。郑板桥善画竹、兰、石、松、菊等，尤精墨竹。所画墨竹体貌疏朗，风格劲峭，是他"倔强不驯之气"的艺术表达。

在《题画竹》中，他总结自己的画竹之法："故板桥画竹，不特为竹写神，亦为竹写生，瘦劲孤高，是其神也；豪迈凌云，是其生也；依于石而不囿于石，是其节也；落于色相而不滞于梗概，是其品也。"

郑板桥画竹，主张师法自然，画烟光、日影、露气中千姿百态的竹影摇曳，画竹"以草书之中竖长撇法运之"，浓淡疏密有致，天趣横溢。

此《竹石图》就是上述观点的表达（图1-27），瘦石与修竹并立，几竿疏竹，秀逸清雅。其后奇石嶙峋，以淡墨勾勒，用笔瘦硬爽利，少用皴擦，使画面显得通透简淡并更加衬出修竹之姿。画竹则用浓墨，枝叶横斜，有飞动之致，竹竿细瘦而劲挺，有傲然挺立之姿。郑板桥所画竹子和题画诗，大多是借竹缘情、托物言志，借此表达画家孤高的人格情操，如《墨竹图》（图1-28）。

图1-27　《竹石图》

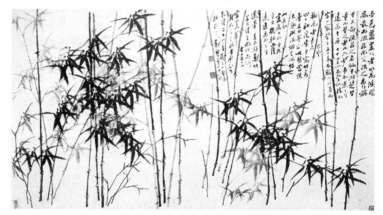

图1-28　《墨竹图》

《桃实图》　晚清民国　吴昌硕

吴昌硕是我国近代金石、书、画大师，与虚谷、蒲华、任伯年齐名，并称"清末海派四杰"，尤其花鸟画对现代有很大的影响。作品色墨并用，浑厚苍劲，再配以画上所题写的真趣盎然的诗文和洒脱不凡的书法，并加盖上古朴的印章，使诗书画印熔为一炉，对中国花鸟画的创新发展有着重要的推动作用。

吴昌硕最擅长写意花卉，由于他书法、篆刻功底深厚，将书法、篆刻的用笔、运刀及章法、体势融入绘画，使其花鸟画厚重苍劲，线条功力十分深厚，形成了富有金石味的独特画风。他自己说："我平生得力之处在于能以作书之法作画。"

瓜果菜蔬是他经常入画的题材，这幅《桃实图》是其中的一幅（图1-29），布局用笔都极富金石之趣。画面放笔直写，笔力沉着痛快，力透纸背，纵横恣肆，气势雄强。画桃实色泽鲜润，再以茂密的枝叶相衬，墨色滋润，与浓丽的色彩形成强烈的对比，显得生气蓬勃，体现了吴昌硕直抒胸襟、酣畅淋漓的"大写意"笔墨表现形式，具有独特的艺术感染力。

图1-29　《桃实图》

图1-30　《愚公移山》

《愚公移山》　国画　徐悲鸿　1940年

徐悲鸿是近现代中国艺术史上一位泰斗级的人物，擅长素描、油画、中国画等。他把西方艺术手法融入中国画中，主张中国画改革引入西方写实技法，作画强调解剖、光线、造型，并重视作品的思想内涵，对20世纪下半叶的中国美术创作产生了极为重大的影响。

徐悲鸿的艺术融中西绘画于一炉，历史画《九方皋》、《愚公移山》（图1-30）场面宏大，为中国画注入勃勃生气；《泰戈尔》、《李印泉像》（图1-31）形神兼备，开中国肖像绘画一派新风。据记载，徐悲鸿一生中画过三幅《愚公移山》，均系1940年在印度所作。画家创作这幅纸本设色巨作，是希望中国军民以愚公移山的精神团结一心，坚韧不拔，夺取抗战的最后胜利。

画家在处理这个故事时，着重以宏大的气势、震人心魄的力度来传达一个古老民族的决心与毅力。空间布局上，画面右端几个赤身健壮的男子，手持钉耙奋力掘土，几人挥动钉耙的动作各自展现了动作的不同瞬间，从而构成了一种完形心理学的视觉效应，给观者带来一种动作连续性的视觉感受。这组人物顶天立地，呈蓄力待发、雷霆万钧之势，有撑破画面之感。画面左端倚锄老者的背影与旁边的妇孺延伸了画面的空间，人物姿态生动自如，神情自然。背景青山横卧，高天淡远。画面左右形成了一张一弛、亦动亦静的对比效果。

图1-31　《李印泉像》

在人物造型方面，作者借用了不少印度男模特形象，直接用全裸体人物进行中国画创作，这是此幅作品的独特之处。所绘人物、动物，笔墨放纵，形神兼备，徐悲鸿在这幅作品中将中西两大传统技法有机融合，创造了自己"中西合璧"的写实艺术风格。

《荷花》 国画 齐白石 1951年

齐白石是中国现代绘画史上诗、书、印、画俱精的一代大师，他将纯朴的民间艺术风格与传统的文人画风相融合，淳朴与雅趣共存，热烈与简淡相生，红花墨叶自成一派。

齐白石出身雕花木工，但在其后的艺术创作中注重用笔、立意，一生作画极为勤勉，自谓一天不画画心慌，五天不刻印手痒，直到九十高龄仍笔耕不辍。其绘画师法徐渭、朱耷、石涛、吴昌硕等，将民间常见的大红大绿的用色习惯融入水墨，将工细的刻画与酣畅淋漓的大写意相结合，形成了独特的大写意国画风格。他尤以瓜果、菜蔬、花鸟、虫鱼为擅长，与吴昌硕共享"南吴北齐"之誉。

齐白石衰年变法，大器晚成，画风雄健烂漫，画题广泛，生活小景信手拈来，却表现得有声有色，洋溢着浓郁的生活气息和勃勃生机，他成功地以经典的笔墨意趣传达了中国画的现代艺术精神，拓展出一个质朴清新、雅俗共赏的中国画的新的表现空间。

作品《荷花》沿袭"红花墨叶"风格（图1-32），构图疏朗，用笔干净利落，墨色浓淡、虚实相映，尤其是蜻蜓，设色自然轻盈，勾勒精细，数尾蝌蚪，水波荡漾，整幅绘画充满了盎然的生机和生活的情趣。

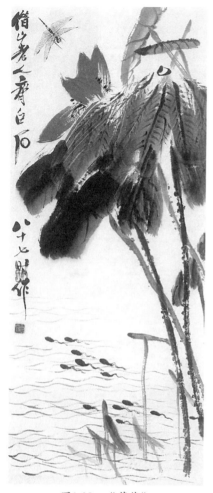

图1-32 《荷花》

《开国大典》 油画 董希文 1953年

《开国大典》描绘了中华人民共和国中央人民政府成立的重大历史时刻（图1-33），一直被誉为"共和国成立的艺术见证"。

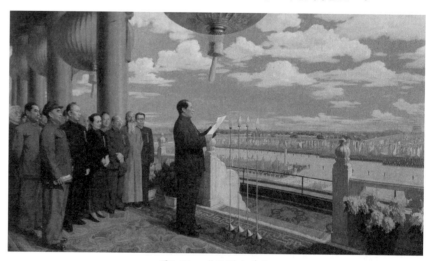

图1-33 《开国大典》

作为董希文的传世之作，这幅作品的艺术意义更在于，它体现了探索油画民族化的重要成果。

《开国大典》场面恢宏、喜庆热烈，城楼上红柱耸立，大红灯笼高高悬挂，与碧空晴天、祥云万里形成了强烈的辉映。鲜红的地毯、黄色的菊花、红旗如林、彩旗招展、色彩浓郁，画家在进行严谨的写实描绘的同时，借鉴了中国民间美术和传统工笔重彩的表现手法，并通过色彩的处理和环境的气氛，表现了一种浓郁的民族气派。构图上，董希文把按一般透视规律应该看到的一根柱子抽去，使画面顿觉敞亮起来，显现出天安门广场的明朗开阔，群众场面的雄壮宏伟，展现出一个泱泱大国一元复始的恢宏气象。画家艾中信曾评价说："《开国大典》在油画艺术上的主要成就是创造了人民大众喜闻乐见的中国油画新风貌。这是一个新型的油画，成功地继承了盛唐时期装饰壁画的风采，体现了民族绘画的特色，使油画朝着民族化的方向发展。"

由于历史上的政治原因，《开国大典》曾被多次修改，1979年在复制品上恢复了第一稿的原貌。

《转战陕北》　国画　石鲁　1959年

石鲁的《转战陕北》是用传统的山水画形式来表现革命历史重大题材（图1-34），作品构思独特，意境深远，令人耳目一新。该画巧妙运用"以一当十"的表现手法，巧妙地以有限的画面来表现无限的意境，把观者带入一个具体的历史场景之中。在石鲁的画面上虽然看不见千军万马，但给人的感觉却是大山大壑中有雄兵百万，画家用"以虚写实，虚实相生"的方式暗示出一个宏大的中国革命的历史场面。

画面的近景是高远法，山体巍峨雄壮，以纪念碑式的构图方法，运用折带皴和斧劈皴，画出黄土高原地势崎岖之感，山体蓄势向上，很好地衬托出毛泽东主席泰然自若的气派和气吞山河的伟人风采。

远景以深远法构图，墨色由浓而淡、浓淡相济，使画面向远处无止境地延伸，视觉上看像是从天际

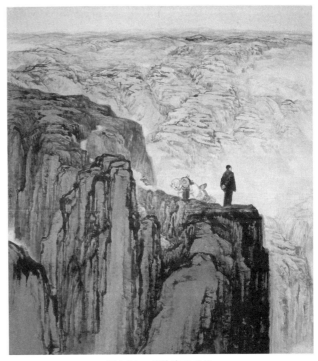

图1-34　《转战陕北》

奔涌的波浪，苍茫浩渺，具"黄河之水天上来"的壮气，从而创造出辽阔博大的意境。

石鲁放弃了叙事性、情节性，延承了中国传统山水画"点景传神、比兴抒情"的艺术创作理念，通过想象让思维自由伸展，在有限中表现无限境界，在现实与理想两个维度中实现统一，完成了"革命浪漫主义与现实主义"的结合。

图1-35 《红烛颂》

《红烛颂》 油画 闻立鹏 1979年

闻一多，湖北浠水人，著有中国现代诗集《红烛》，它以燃烧的红烛比喻吟唱的诗人，抒发了对祖国的真挚感情。闻立鹏是闻一多的小儿子，自学绘画时起，闻立鹏心中就有一个想法：要将父亲的精神永恒地留在画作里，而他想到的第一个创作意象便是红烛。"红烛代表他的人生的整个经历、他的思想人格，就是燃烧自己来照亮别人。"闻立鹏最终将父亲的学者风度、民主斗士宁死不屈的精神与红烛的意象完美结合，创作完成了油画作品《红烛颂》（图1-35）。

作品用铺满的红色来烘托人物形象，这种暖色调是一种激昂的、悲剧性的、悲怆的色调，是生命鲜血的颜色。醒目的红色扑面而来，热烈而悲怆，黑色的对比更加强了这一感受，"黑与红，两种颜色在一定程度上都构成了火焰的造型，在视觉上造成了一种剧烈的涌动之感，在情感上也构建了热烈之中的悲怆氛围"（于洋）。在画面的背景上，无数红烛的火焰似乎组成了一个抽象的"火凤凰"，浴火重生，这与楚人的图腾崇拜是一脉传承的。

《红烛颂》作品对崇高、壮美的悲剧性追求的态度，可以感觉出一个时代艺术精神的发展特质以及闻立鹏特殊的人生际遇和内心感悟，使他在创作中形成了追求崇高、悲壮与力度的美学格调，这种审美追求从本质上来说，是对高尚、伟大的人类灵魂的追求。

思政链接：闻一多《最后一次演讲》。

《春雪》《渔港》 纸本设色 吴冠中 1982年

20世纪70年代后期，吴冠中水墨画中形式美的探索，首开中国现代艺术形式变革的先河。留学法国精通油画的吴冠中，把西方绘画艺

图1-36 《春雪》

图1-37 《渔港》

术中的构图、用色等特点,带到了国画创作中,使我们看到了一幅幅有别于传统国画的笔墨形式、构图形式。其作品大多以泼洒的色彩、萦绕的点与线为主要手法,一条条流转的线条和湿润的泼墨,使画面充满生命的律动感。吴冠中流连于具象与抽象之间,在对形式美和抽象美的追求中,水乡的屋巷、山水树木凝练成笔墨的穿插构成,编织出一曲墨与线与色的交响(图1-36、图1-37)。

20世纪80年代以后,吴冠中作品的具象特征渐趋隐淡,物象更加简括,湿润的泼墨、溶开的墨点组成了山川河流、大地草木、村舍屋宇,所用技法介于中国画的泼墨与西方抽象画的泼彩之间,具有强烈的现代构成感,体现出富有韵味的形式美,使画面产生一种抒情诗般的艺术感染力。

吴冠中的水墨画表面上具有抽象表现主义的风格特点,实质上却处处散发着中国传统水墨的诗情画意和东方审美意境。

拓展链接:绘画的形式美与抽象美。

《春风已经苏醒》 油画 何多苓 1982年

20世纪80年代初,中国画坛呈现出艺术风格的多样化探索,乡土现实主义绘画思潮则是新时期艺术中较早具有现代意识的艺术思潮之一。陈丹青的《西藏组画》、罗中立的油画《父亲》(图1-38)、何多苓的《春风已经苏醒》(图1-39)都是中国当代艺术进程中不容忽视的重要作品,被认为是乡土写实主义的代表。

其中,何多苓的《春风已经苏醒》借鉴美国当代画家安德鲁·怀斯的写实主义风格,以浓厚的抒情意味描绘了一位坐在枯草地上孤独的农村女孩。画家细致地刻画了大片枯草地和女孩身上臃肿棉衣

图1-38 《父亲》

图1-39 《春风已经苏醒》

图1-40 《塔吉克新娘》

的皱褶，明显可以感受到怀斯对画家的影响。女孩手放在嘴角，神情专注，若有所思。身边忠诚的小狗静静地昂着头，身后的水牛安然地嚼着草根，整个画面显得寂静而孤独，弥散着令人茫然失落的惆怅和感伤的情绪。对画家以一种悲悯的情怀对所描绘的一切充满着深情：怜悯、同情和爱，从而打动了无数观者的心灵。

《塔吉克新娘》 油画 靳尚谊 1983年

该画描绘了一名新疆塔吉克新娘（图1-40），以细腻的笔触描绘了身着红色衣服、头披纱巾的美丽新娘的形象，新娘动人的脸庞、低垂的眼睑、微笑的嘴唇，流露出新婚的羞涩和喜悦，表现了她对幸福生活的向往和憧憬。

在这幅肖像画中，我们可以看到古典技法的运用，采用前侧光，加强明暗反差，轮廓明确，色彩单纯饱满，尤其是人物的表情含蓄而耐人寻味，蕴含了中国艺术的传统，充满了东方的审美情趣。作品以类似于欧洲古典绘画中表现圣母的动作、神态、光影和构图方式，追求画面的沉静与神圣感，象征着塔吉克新娘的圣洁与高贵，使作品带有理想主义的色彩。

靳尚谊，曾任中央美术学院院长，在这幅画中他将中国审美趣味的"意"与西方油画语言的"形"相融合，表现出了中国肖像油画的典雅之美、和谐之美，鲜明地体现了作者的艺术追求。这幅画被誉为中国新古典主义油画的开篇之作，展现出一种新的美学理想。

拓展链接：中国新古典主义油画。

《大批判——果珍》 油画 王广义 1990年

1990年，王广义在武汉创作出了《大批判——果珍》（图1-41），成为中国政治波普艺术第一人，他的"大批判"系列后来成为中国政治波普艺术最为典型的作品。

波普艺术诞生于20世纪60年代的英国，而后在美国发扬光大，主要以拼贴并置各种流行的日用、商业图像作为创作方式，是商业文明和大众通俗文化的直接反映。王广义敏锐地感受到20世纪90年代消费文化的到来对中国社会的影响，并表达在画布上。他将"文革"时期的工农兵大批判政治图像与流行的可口可乐、果珍、万宝路香烟等商业图像结合起来，将工农兵的口诛笔伐和西方商业名牌并置，使得这两种来源于不同时代、不同政治背景下的文化元素，在反讽与解构之中消除了各自的本质

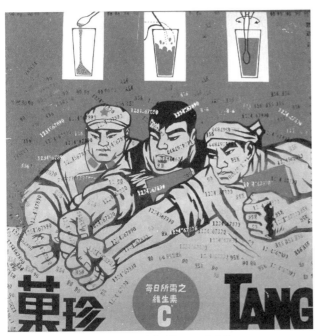

图1-41 《大批判——果珍》

性内涵,从而产生了一种强烈的视觉冲击和心理冲突。同时,王广义尽可能放弃绘画的技术性,挪用、移植现成的流行符号,以类似机械复制的手法直接明了面对观众,这使他成为中国政治波普艺术的先行者。这一群体的艺术家将东西方的文化资源,社会、政治、消费、文化的特点融入创作体系,以画笔描绘出了极具个人风格的时代作品。

《血缘——大家庭》《全家福》 油画 张晓刚 1995年

作为西南艺术群体的主要画家,张晓刚努力用一种凝重浑厚的形式表现他所感知的世界,在经过不同风格的尝试之后,20世纪90年代中期,张晓刚开始借鉴民间肖像画炭精擦笔方法,创作了《血缘——大家庭》《全家福》等一系列作品(图1-42、图1-43),确立了自己在中国当代艺术中的地位。

张晓刚以新中国成立早期的黑白照片作为蓝本进行油画创作,但刻意取消了画面的绘画性,对炭精画法的借鉴使画面显得光滑、柔润、平板,并且有意模糊人物的个性特征,强化出一种标准化的、

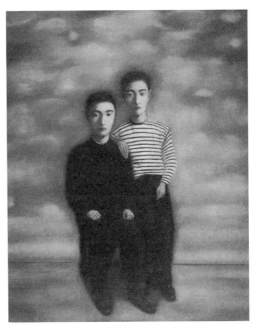

图1-42 《血缘——大家庭》

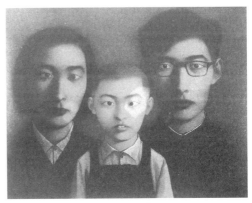

图1-43 《全家福》

脸谱化的时代肖像。整体的灰色调,人们的面貌、神情、姿势都是20世纪六七十年代中国人十分熟悉的合影照片模式,刻板的着装、空洞的眼神和相似的表情,既反映了当时人们的质朴与简单,也隐寓了特定年代人们被压抑和被封锁的意识,传达出一个时代的集体心理记忆与情绪。

在《血缘——大家庭》等系列作品中,张晓刚从人生、艺术以及情感的角度出发,以"全家福照片"的式样对中国社会、集体以及家庭、血缘关系进行了自我演绎,作品蕴含着浓厚的时代底色及历史意识。

《遵义会议》 油画 沈尧伊 1997年

珍藏于中国国家博物馆的重大历史题材油画《遵义会议》（图1-44）脱胎于作者沈尧伊从1988年至1993年创作的长篇连环画《地球的红飘带》，以独特的表现形式，真实再现了遵义会议开始前，20位参会者或坐或站，围在一张大桌前的场景，是中国美术史上的红色经典之作。

在创作之前，沈尧伊曾多次深入长征沿线进行调研和考察。在创作过程中，作者严格遵循历史依据，还原历史真实，紧紧抓住事关中国革命前途命运这一极其危急时刻下各位人物的不同境遇和不同性格，对人物进行了细致的刻画与表现，力求熔肖像画与情节画于一炉，匠心创造。

图1-44 《遵义会议》

整幅画面如巨幕电影，视野开阔，强化人物群像的精神气质。各人物之间既有呼应，又有动静差异。代表正确路线的毛泽东的胸有成竹、周恩来的刚毅笃定、朱德的敦厚纯朴，执行错误路线的博古的苦苦思索、李德的闷闷不乐……作品展现出中国革命领导者在峥嵘岁月中的探索、在危难中的沉思。

在人物刻画上，沈尧伊将版画技法融入油画之中，具有硬度的版画线与体积结构、明暗的结合，如刀刻一般勾勒出每个人物形象，具有雕塑之感。在色彩上，作者以灰色作为整幅画面的主基调，营造出肃穆庄重的氛围，传递出浓郁的历史气息和独特的视觉效果，给人一种史诗般的怀旧情怀。

作品《遵义会议》既是一幅反映遵义会议的历史画，也是一幅历史人物的群体肖像画。整幅画面构图宏大，人物形象真实生动，造型饱满，色调沉稳凝重，深刻展现了遵义会议是一场激烈的思想交锋和一次伟大的转折。

思政链接："长征主题"的中国绘画艺术，给我们哪些启示？

二、外国绘画名作欣赏

《内巴蒙花园》 古埃及墓室壁画 约前1350年

《内巴蒙花园》是古埃及官员内巴蒙陵墓中的壁画（图1-45），描绘的是内巴蒙生前府邸的花园，画家一丝不苟地把花园描绘下来，使死者来世依然能够继续享用。这是一个树木葱茏、生机勃勃的花园，鱼和鸭子在开满睡莲的池塘里畅游。在这幅画里，画家为我们展现了一个不同视角的画面，让我们看到了一个奇妙的景象：池塘是从空中俯视的，池塘里的鸭子和鱼则是从侧面看到的；四周的树木垂直于塘边，但看起来是躺在地上的。这种看似混乱的画面其实是经过精心组织的，画面中每样东西都以最清晰的表现视角出现。尽管画面的视角不断变化，但我们仍然能感受到池塘郁郁葱葱的景色和布局。这样独立于定点透视法则之外的艺术表现方法让人看到一种新奇有趣的世界。这样的视觉方式很容易让人联想到中国的绘画，尤其是中国民间艺术。

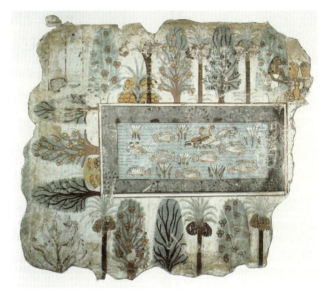

图1-45 《内巴蒙花园》

埃及的东面是浩瀚的大海，西、南两面都是茫茫荒漠，外来的入侵者很难打破原有的宁静，古埃及的辉煌文明形成了自己的独立体系。在埃及人看来，死亡即意味着复活和永生。因此，埃及人花费巨大的精力试图将生前的一切展现在陵墓中，从这个意义上讲，像《内巴蒙花园》这样的陵墓壁画其实很难被称为供人欣赏的艺术，观者倒是可以从中窥视到几千年前古埃及人的生活、信仰和生死观——静谧的靛蓝色和饱满的黄褐色描绘的花园似乎在等待着内巴蒙充满喜悦的来世生活。

拓展链接：古埃及艺术的特点。

《阿尔诺芬尼夫妇像》 油画 扬·凡·艾克 1434年

《阿尔诺芬尼夫妇像》以写实的精微细腻和众多的象征元素而闻名于世（图1-46），是西方历史上第一幅真正意义上的油画肖像作品。

阿尔诺芬尼是在1420年被菲利普公爵封为骑士的真实人物。这件作品其实就是画中二人以示纪念和庆贺的结婚照，充满了一种宗教的

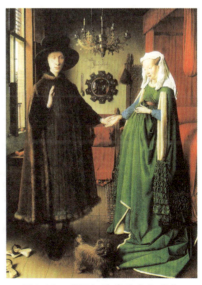

图1-46 《阿尔诺芬尼夫妇像》

仪式感和庄重性。画家在真实描绘北欧典型的资产者形象的同时，所细心雕琢的每一个细节都具有独特的象征意义：阿尔诺芬尼夫妇的手势表示互相的忠贞，表明婚姻的宣誓；男子的右手竖在胸前，郑重宣誓；女子的左手放在小腹上，暗示对怀孕生子的期待；新娘华贵却臃肿的衣饰显示已有孕在身，但头上的白色头巾象征着纯洁，这是画家将新娘比喻成圣母玛利亚，因为玛利亚就是未婚先孕生下耶稣的；地上的小狗象征忠诚；一双木底鞋代表着婚姻的神圣性……画中的一面凸面镜也是画家的巧妙设计，观者不仅能从中看到主人公阿尔诺芬尼夫妇的背影，同时还能看到两个站在门口的见证者，其中一人就是画家本人。这一技巧扩大了画面的空间和观众的视野，为后来很多画家所借鉴。画家扬·凡·艾克如同摄影师一样，为夫妻二人"拍"下一张结婚照，使每一位观者都处在见证人的位置，目睹了一次爱的宣誓，也感受到了15世纪尼德兰市民的生活方式和道德观念。

《春》　蛋彩画　波提切利　1481—1482年

《春》是波提切利艺术生涯巅峰时期受美第奇家族所托而作（图1-47）。当时人们认为这幅画包含祝福和万物初醒的春季，而且每一环节都与爱有关联，完美表现了波提切利优雅秀逸的抒情风格，尤其是画家极善于运用流畅轻灵的线条，在文艺复兴诸大家中独树一帜。

有学者研究，《春》应该从右往左读：春天，葱郁的园林里，最右边的西风神鼓胀着双颊追逐着奔跑的少女克洛莉斯，当嘴里含着一束花枝的克洛莉斯被俘获的一瞬间，她一跃而变为春天的花神芙罗拉，她身穿缀满花朵的衣裙，华美娇柔无比。

波提切利用树枝与背景天空有意识地留出了一个拱型，突出了美神维纳斯主角的地位，维纳斯如皇后般安然地居于中央，若有所思。上方丘比特将爱神之箭射向优雅的美惠三女神，女神们携手翩翩起舞，优雅流转的线条与透明飘逸的轻纱展现了令人心醉的曼妙轻盈的舞姿。

最左边是有着飞毛腿的使者墨丘利，正用他的神杖驱散冬天的阴云，应是报春的象征，他的目光和手势将人们的视线延续到画面之外。

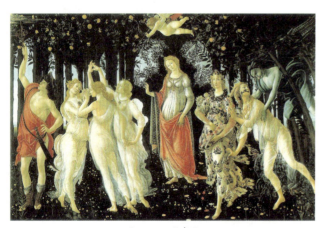

图1-47　《春》

虽然是描写春天的万木峥嵘，但画面依然荡漾着淡淡的惆怅和忧伤的诗意，表现了艺术家内心的彷徨与忧郁，体现了波提切利的典型风格。

拓展链接：蛋彩画和油画的区别。

《最后的晚餐》 壁画 达·芬奇 1494—1498年

达·芬奇《最后的晚餐》是所有以这个题材创作的作品中最负盛名的一幅（图1-48）。这幅画被直接画在米兰圣玛利亚感恩修道院的食堂墙上，描写的是耶稣临刑之前与十二门徒共进最后晚餐的情景。

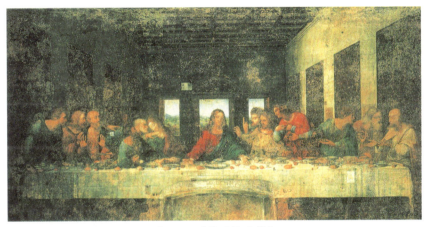

图1-48 《最后的晚餐》

达·芬奇没有采用传统圆桌式的构图以及概念化的描绘，他通过对人物的心理刻画和戏剧性场面的描绘，深刻地再现了复杂的心理斗争。沿着餐桌一字排开坐着十二门徒，耶稣坐在餐桌的中央，也是整个画面的视线焦点。他悲伤而镇定地摊开了双手，说出"你们中间有一个人出卖了我"。顿时，在场的十二门徒陷入震惊的骚动，呈现出各种不同的表情和动作：惊讶的、愤怒的、诅咒的、紧张的，特别是犹大手捂钱袋、张皇失措的举止，刻画得惟妙惟肖。十二门徒形成对称的四组，表情姿态各异，形成起伏连贯的呼应关系，形成统一中极富变化的生动构图。

虽然是取材于宗教题材，但达·芬奇以《圣经》中耶稣与犹大之间的冲突，呈现了人类正义与邪恶的较量，表现特定的人文主题。更为重要的是，他创造性地使该题材的创作向历史源流的文化本义回归，从而赋予了作品以创造性的活力和历史的意义。

拓展链接：意大利文艺复兴的人文主义思想。

《雅典学院》　壁画　拉斐尔　1510—1511年

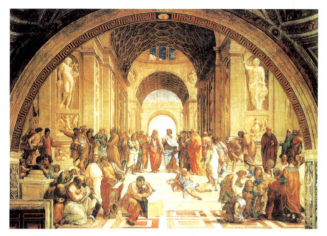

图1-49　《雅典学院》

拉斐尔和达·芬奇、米开朗基罗并称意大利文艺复兴三杰，但仅仅活了37岁就英年早逝，却留下300余件作品，这使他年纪轻轻就享有和那两位年长的大师并驾齐驱的地位。1509年，罗马教皇尤利乌斯二世聘请他来给自己的梵蒂冈宫绘制壁画时，拉斐尔刚刚26岁。

拉斐尔的这幅《雅典学院》（图1-49），是梵蒂冈宫壁画群中最杰出的一幅。在这幅画中，拉斐尔借用古希腊哲学家柏拉图兴办雅典学院的主题，追慕了历史上那个伟大的黄金时代。他把古希腊不同时期、地域、学派的著名学者、先哲聚于一堂，其中包括位于画面中心的柏拉图、亚里士多德，还有苏格拉底、毕达哥拉斯、欧几里得、伊壁鸠鲁……画面集合了五十个以上的人物，分别代表着哲学、语法、修辞、逻辑、数学、几何、音乐、天文等不同的学科领域。拉斐尔巧妙地利用建筑的原有条件，把半圆形墙壁的外框画成一个巨大的拱门，引导人们的视线随着层层拱门进入画面的深处，有效地扩大了壁画的视觉空间。在这个开阔雄伟的古典大厅，众多的人物被有节奏地绘制在具有深度和广度的建筑空间内，形成了一种人物众多，又疏密有序的宏大场景，显示出了拉斐尔对宏大画面非凡的把握能力。

《雅典学院》的主题是对理性的歌颂，整个壁画洋溢着浓厚的学术研究和自由辩论的空气。所有人物的神情和动态，都共同谱写了一曲恢宏壮丽的人类追求真理的赞歌。

《沉睡的维纳斯》　油画　乔尔乔内　1510年

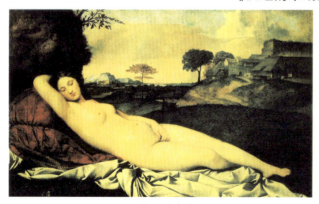

图1-50　《沉睡的维纳斯》

乔尔乔内32岁英年早逝，却开启了威尼斯画派的黄金时代，《沉睡的维纳斯》是他最具影响力的油画作品之一（图1-50）。

乔尔乔内的画面开始走出宗教的抽象刻板，洋溢着更为明显的欢愉气息，色彩明丽，充满了人间的欢乐、大自然的美妙和生活的朝气与活力。

乔尔乔内的意向，更多的是把这个神话题材

图1-51　《奥林匹亚》

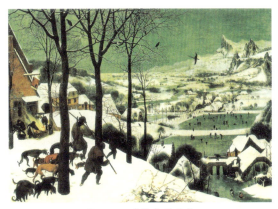
图1-52　《雪中猎人》

转换成一种对大自然的沉思。作品表现了在大自然怀抱中沉睡的维纳斯，她的脸微微右侧，右臂枕在脑后，神态安详，沉浸在酣甜的梦乡。躯体匀称而温柔，体态放松而优雅地在整个画面中舒展开来，远处的背景也有着浓厚的抒情诗般的意境。幽静的村庄、起伏重叠的山丘、宁静的小树、明净的湖泊融化在一片浅金色的余晖中，映衬着维纳斯优美洁净的胴体，形成一曲优美、舒适、安逸、恬静的视觉交响。这种充满人文精神的美的创造，堪称文艺复兴时期"理想美"的典范。这一美妙的睡姿后来成为西方人体画的经典造型，影响深远（图1-51）。

《雪中猎人》　油画　彼得·勃鲁盖尔　1565年

　　彼得·勃鲁盖尔是荷兰画派的一位巨匠，他一生以农村生活作为艺术创作题材，独特的画意标志着他鲜明的乡土情怀。他用真实且亲切的乡土艺术语言来表现一个普遍世俗的世界，朴素却充满生活的真实与活力，饱含着勃鲁盖尔对乡村农民生活怀有的深厚感情。

　　除了乡村风俗画，勃鲁盖尔还是尼德兰民族风景画的真正创始人，他的风景画和风俗画一样朴素、坦诚，努力表现尼德兰自然景色的特殊风貌，笔下的风景壮丽阔达，又不乏抒情的诗意，同时将人物的活动结合在风景中，寓意深远。《雪中猎人》就是这样的一件代表作品（图1-52），可以看作是一幅有人物点缀的"全景式"风景画，猎归的猎人、狗及近处的树林都被处理成剪影般的效果，与大雪覆盖的山林和村庄形成鲜明而和谐的对比，画面以白色和深色为主，单纯而富于诗意，就像一篇冬日里的童话。

《夜巡》 油画 伦勃朗 1642年

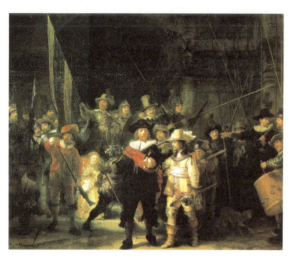

图1-53 《夜巡》

荷兰伟大的画家伦勃朗早年曾深受人们的爱戴和欢迎，很多人订购他的作品，因此他生活优裕。他画的《夜巡》可以说是17世纪荷兰最著名的一幅集体肖像，也是伦勃朗一生命运的转折（图1-53）。

《夜巡》是为阿姆斯特丹射击手公会创作的一幅集体肖像。伦勃朗没有按常规细致刻板地画出每一个人的正面肖像，而是把所有的人精心安排在一个具有情节性的场景中，像上演的舞台剧，人物错落有致，主次、虚实相间，性格生动而富于生气；并运用黑影强光的特殊技法，强化明暗对比，用光线塑造形体，使画面层次丰富，增强了场景的戏剧性。但这些创新的理念不能被订画者接受，他甚至被告上法庭，陷入窘境。

《夜巡》显示了伦勃朗独特的创造性和不甘平庸的艺术追求，这位艺术家始终没有为了迎合大众审美趣味而放弃自己的艺术理想，最终得到了历史的尊重。《夜巡》这件当年失意于商业订单市场的作品，今天被公认为是美术史上最杰出的艺术品之一。

《教皇英诺森十世》 油画 委拉斯开兹 1650年

油画《教皇英诺森十世》是委拉斯开兹应英诺森十世之请而绘制的（图1-54），是深刻刻画人物性格的一幅肖像画杰作。

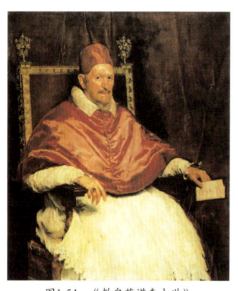

图1-54 《教皇英诺森十世》

画面上的教皇正襟危坐，尽管脸上一刹那流露出强悍有力的神情，但是他放在椅上的两只手显得苍白无力，表现了这个暴虐专横的教皇精神上的虚弱。画家用高超的写实技巧准确地抓住人物复杂的内在精神状态和固有品质。

整幅画面采用了单纯的红色调，暗红色的背景下，教皇红色的披肩闪着缎面光泽，红色的帽子、座椅靠背上的红色天鹅绒，渲染了一种宗教的威严和神秘感。

教皇脸上的肌肉紧张，微蹙的眉头下面是一双鹰隼一样的冷眼，凶狠锐利地注视着看画的人，让人感到一丝不寒而栗。紧紧绷着的嘴唇，反映出人物内心的刚愎和极度的自信。

在这幅画中，委拉斯开兹只是把对象当作一个"人"来表现，

画出了他的身份和性格以及精神世界。委拉斯开兹的教皇肖像在那个没有摄影术的年代几乎可以说是"客观的"写实绘画，画面上没有任何夸张，一切只忠实表现画家的视觉所见，洞察了人的复杂的精神世界，这是画家不露声色传递给我们的信息，也是这幅画让人们津津乐道的地方，甚至誉之为"所有肖像画中的巅峰之作"。

《并木小道》 油画 霍贝玛 1689年

风景画在17世纪的荷兰形成了完全独立的画科，涌现出很多优秀的风景画家。霍贝玛是荷兰画派中重要的风景画家，他的画风清新、朴素、明朗。《并木小道》（又称《米德尔哈尼斯的林荫道》）是霍贝玛的代表作（图1-55）。

这幅古典风景名作《并木小道》，显示了艺术化平凡为神奇的奇妙力量，画面描绘的是一条极为普通的泥泞村路，上面印着许多深浅不同的车辙，两旁排列着细而高的树木，高低参差不齐。这是一条如此不起眼的乡间小路，两旁宁静的乡间景致看起来也平淡无奇，却在画家的笔下呈现出优雅迷人、耐人寻味的韵致。

并排的小树枝似乎随风轻摆，均衡中富于跳跃的变化，使画面显得生动而轻快。在远处，左旁有一座教堂的尖顶，右旁是两幢高顶茅舍，清晰而严格的焦点透视画法，把人们的视线指引向画面深处，展现了一种平静舒缓如抒情诗般的乡村景色。这幅画突出展现了西方绘画中焦点透视的美，后来成为美术技法教学上的经典示范作品。

《发舟西苔岛》 油画 华托 1717年

华托是18世纪法国最杰出的画家，洛可可绘画最卓越的代表。华托十分善于用线条描绘人物形象及特点，动态优美，色彩的运用更是别具一格，善于在丰富的明暗色调中，用金黄、玫瑰、银白等色彩创造出一种朦胧的诗意和华贵的情调，形成了独特的艺术风格。

在希腊神话中，维纳斯从海上诞生以后，风神将她送到了西苔岛，从此，西苔岛成为"爱之岛"。华托在《发舟西苔岛》这幅抒情长诗般的作品里（图1-56），以饱和柔美的色彩表达了对爱情幻境的向往，富有神秘想象和浪漫主义气息。男士们殷勤风雅，女士们身着丝绸衣裙，仪态妩媚，这一切都赋予周围景

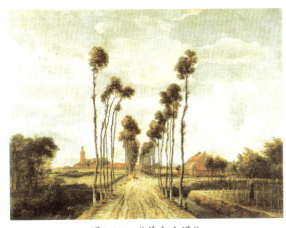

图1-55 《并木小道》

图1-56 《发舟西苔岛》

图1-57　《蓬巴杜夫人像》

致以远离尘嚣的宁静和诗意的气氛，让人们幻想着远方那无忧无虑的爱情乐园。

画中描绘的是贵族男女们准备出发去那里的情景，整幅画面从海边到岸上形成了一个流动的时间曲线。平静的水面烟雾缭绕，一群小天使在空中飞舞，围绕着一对对男女情侣，随时射出爱之箭。右侧一尊维纳斯雕像立在树木旁，似乎正送去祝福。尽管作品表现的是贵族男女的幸福欢愉时光，画面充满柔情蜜意，但也蕴藏着淡淡的哀婉。作品笔触细腻，色彩柔美，给人一种豪华高贵的感觉，这里华托已彻底冲出巴洛克艺术的刚健风格，树立起鲜明的洛可可风格。

稍后的布歇也属于典型的洛可可画家，他在色彩、用笔、造型上，反映了路易十五时期宫廷的审美倾向，代表绘画如《蓬巴杜夫人像》（图1-57）。

拓展链接：巴洛克艺术与洛可可艺术的审美特征。

《贺拉斯兄弟的宣誓》　油画　大卫　1784年

使大卫一举成名的《贺拉斯兄弟的宣誓》作于1784年（图1-58），正值法国大革命前夕。这幅画表现了大无畏的英雄主义气概，宣扬个人感情要服从国家利益。毫无疑问，作者正是用他手中的画笔鼓舞人们去为共和、自由而斗争。

《贺拉斯兄弟的宣誓》的题材取自古罗马的传说：罗马城邦与伊特鲁里亚的阿尔贝城邦发生争战，为了避免更大伤亡，双方决定从各自的城邦中选派三名勇士进行决斗，谁胜利了，谁就有权获得对方城邦的统治权。罗马城选中了贺拉斯家族的三个兄弟，而对方则选中了居里亚斯兄弟。这使主人公陷入一种残酷的现实中，因为这两个家族有着很深的联姻关系。贺拉斯兄弟中的一位妻子是居里亚斯兄弟的妹妹，而居里亚斯兄弟将要迎娶的未婚妻又是贺拉斯兄弟的妹妹。这意味着无论哪方获胜，对两个家族都是悲剧。可是，在国家利益面前，个人和家庭的幸福必须做出牺牲。

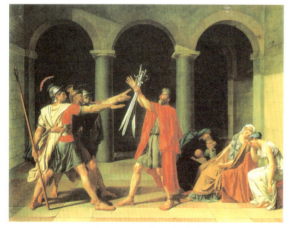

图1-58　《贺拉斯兄弟的宣誓》

画面选取了三兄弟出征之前进行宣誓的情景：老贺拉斯身披红袍，占据画面中心，三弟兄英姿勃勃，伸出右手接受父亲授予武器，表情刚毅、动作激昂，与身后

瘫软哭泣的女人们形成鲜明的对比，更加突出悲壮崇高的美感。

大卫开创了一个新的流派，他的绘画构图严谨均衡，技法精湛，叙事简洁明晰，表现出一种静穆而严峻的美，与当时流行的洛可可的繁缛、纤巧、华丽风格迥异，被称为"新古典主义"。

《自由引导人民》　油画　德拉克罗瓦　1830年

《自由引导人民》表现的题材是1830年的法国七月革命事件（图1-59）。整幅画气势磅礴，结构紧凑，采取了顶天立地的构图形式。倒在地上的尸体、战斗的勇士以及高举法国三色国旗的女子，构成一个稳定又蕴藏动势的三角形。在烽火硝烟的巷战中，高踞全画中心的女神头戴法国大革命时期的红色弗里吉亚帽，高举三色旗，她健美、果断、坚决，象征着自由民主的精神，领导着革命队伍奋勇前进。女神的左侧，一个少年挥动双枪紧随其后，他应该是少年英雄阿莱尔；画家本人也被画进战斗中，被表现成女神右侧穿黑上衣、戴高筒帽的学生形象，他握着步枪，眼中闪烁着自由的渴望。在这件将现实斗争与浪漫想象相结合的伟大作品中，德拉克罗瓦倾注了他不可抑制的奔放激情，这使画面有一种热烈、激昂的气氛，显现出生动活跃而激动人心的力量。

正是凭借沸腾的想象与情感，德拉克罗瓦创造了《自由引导人民》《希阿岛的屠杀》等一系列浪漫主义杰作，被人们称为"浪漫主义的狮子"。

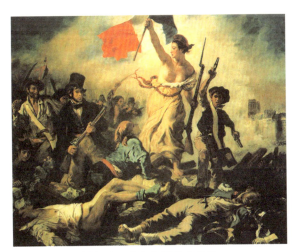

图1-59　《自由引导人民》

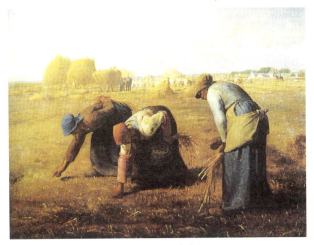

图1-60　《拾穗者》

《拾穗者》　油画　米勒　1857年

米勒是一位真正的农民画家，毕其一生致力于观察田野、大地，以及在上面辛勤劳作、繁衍生息的人。《拾穗者》是他最重要的代表作之一（图1-60），弥散着米勒特有的温情脉脉的泥土气息。

画面的主体是三个弯腰拾麦穗的农妇，米勒没有正面描绘她们的面部，留给观者的只是三个背部，没有做丝毫的美化，动作看起来疲惫而迟缓，但是米勒用十分简洁而明显的轮廓使形象坚实有力，很好地表现了农民特有的气质。三个农妇的动作，略有角度的不同，又有动作连环的美，好像是一个农妇拾穗动作分解图。扎红色头巾的农妇正快速地拾着，另一只手握着装在袋子里的一大束麦穗，看得出她已经捡了一会了，袋子

里小有收获；扎蓝色头巾的妇女已经被不断重复的弯腰动作累坏了，显得疲惫不堪，将左手抵在腰后，来支撑身体的重量；右边的妇女，侧脸半弯着腰，手里捏着一束麦穗，正仔细巡视那已经拾过一遍的麦地，看是否还有漏捡的麦穗。

这是平凡人物的平常生活，米勒却用雕塑般厚重质朴的概括力，饱含情感地塑造了这三个无名的农妇，她们俯身于广袤的田野，像默默无言的纪念碑一样充满了静穆感人的美。所以罗曼·罗兰曾评论说："米勒画中的三位农妇是法国的三女神。"

拓展链接：法国现实主义绘画的特点及其影响。

《吹笛少年》 油画 马奈 1866年

马奈是法国印象派的著名画家，他的画既有传统绘画坚实的造型，又开辟了一个色彩丰富、充满光感的表现空间，可以说他是一个承上启下的重要画家。他的作品如《草地上的午餐》《奥林匹亚》曾引起评论界的轩然大波，这幅《吹笛少年》也可视为对传统的挑战。

《吹笛少年》描绘的是近卫军乐队里一位少年吹笛手的肖像（图1-61）。在这幅画中几乎没有阴影，没有视平线，没有微妙的色彩层次，否定了三度空间的深远感，用十分概括的色块将形体凸显出来，这种追求平面性的效果，明显带有日本浮世绘的影响。正如杜米埃说过的，马奈的画平得像扑克牌一样。但正是这幅画的朴实无华引发了自然主义作家左拉的赞叹："我相信不可能用比他更简单的手段获得比这更强烈的效果了。"

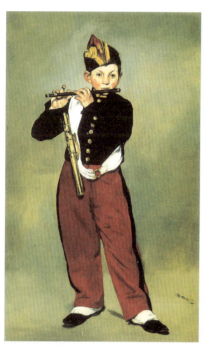

图1-61 《吹笛少年》

《舞台上的舞女》 粉彩画 德加 1877年

德加是一个以画芭蕾舞女而著称的画家。他也画很多题材，但没有一个题材如此使他着迷，德加喜欢使用色粉笔来画舞台上下演员们的各种姿态和角度：跳舞、休息或是系鞋带。他并不像肖像画那样着力于人物的情感个性的刻画，他关心的只是旋动的光影和色彩。德加自己就曾说："人们称我是画舞女的画家，他们不知道，舞女之于我只是描绘美丽的纺织品和表现运动的媒介罢了。"

《舞台上的舞女》采取了一个特别的视角（图1-62），仿佛从很高的看台上斜线往下俯视，一个独舞的舞女正在演出，德加用流动的色点成功地描绘了强烈的灯光反射效果。富于变幻的光与色的交织和

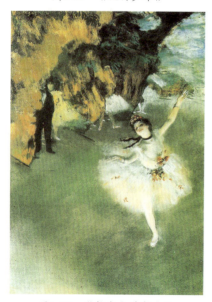

图1-62 《舞台上的舞女》

色粉造成的朦胧晕开的色彩效果让画面显得缥缈轻盈、绚丽变幻，飞旋轻灵的舞姿和颤动的纱裙让人们的心绪仿佛融化在一片光彩斑斓的幻境中，让人沉醉。

《莎乐美在希律王前跳舞》　油画　莫罗　1876年

莫罗为19世纪末悄然兴起的象征主义赋予了独具个性的新活力，他把自己置身于神话与梦幻的世界之中，以心灵的想象来创造那种具有暗示和象征性的神奇画面。

莫罗热衷于表达人类情感和情绪，尤其是对"爱恨情仇"的变态心理的描绘是莫罗最为感兴趣的，集美与恶于一身的"莎乐美"就是他常画的题材之一，《莎乐美在希律王前跳舞》是最知名的一幅（图1-63）。莎乐美是《圣经·新约》中的人物，其母希罗底嫁给夫兄希律王，遭到圣约翰的反对，使希罗底怀恨在心。莎乐美在希律王的宴会上献舞，希律王十分欢心，就起誓答应她的任何要求，她乘机提出要约翰的头，替母亲了却一桩心愿。画面的背景是一个大厅，装饰烦琐的立柱和雕像充满了异域风情。莎乐美身段婀娜，身着华丽繁复的珠宝纱衣，踮起足尖起舞，眼睛半睁，似乎沉浸在自己的舞蹈当中。希律王坐在王座上，表情被画家隐去，只作为背景存在，半遮面的侍卫一脸严肃，手中的利剑暗示着约翰的命运。地毯上零落的鲜花、黑豹、奇异的装饰图腾，魔幻化的场景特征鲜明，透露着神秘而危险的气息。

《近卫军临刑的早晨》　油画　苏里柯夫　1881年

《近卫军临刑的早晨》是俄国著名画家苏里柯夫根据彼得大帝执政时期发生的一个真实历史事件创作的一幅杰出的历史画（图1-64）。和许多19世纪的俄罗斯文学艺术一样，其博大、悲怆的艺术气质给人们极为深沉的震撼。

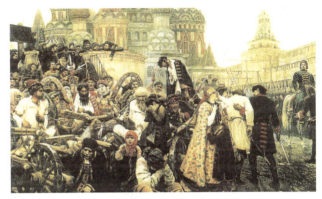

图1-64　《近卫军临刑的早晨》

《近卫军临刑的早晨》描写了俄国历史上一个真实事件。1698年维护封建宗法制度的保守贵族率领近卫军发动兵变，彼得大帝残酷地镇压了这次兵变，并在红场绞杀了众多叛变者。

画家没有在作品中进行简单的是非评说，而是尽力展现了一个场面宏大的历史悲剧画面。画面笼罩在一片清冷的薄雾中，画面左侧拥塞着大群的戴着镣铐的近卫军，有的凛然而坚定，有的愤然怒视，有的低垂着头与亲人相拥诀别；右侧，身穿海蓝色军装的彼得大帝骑在马上，表情森严地注视着人群。占据画面大部分前景的是混乱的人群，老人、妇女、孩子交织在一起，这些前来诀别的家属围绕在即将临刑的近卫军身旁，他们悲痛地哭泣着。但画面仿佛筛去了刑场的喧嚷，而显现出一种极为凝重的静

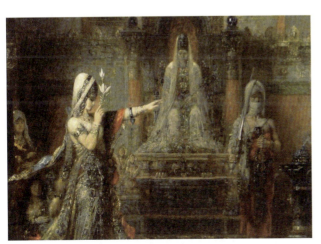

图1-63　《莎乐美在希律王前跳舞》（局部）

穆的悲怆感。互不妥协的斗争双方，无论是彼得大帝还是近卫军，在凛然的复杂情感中表达了一种人格的尊严，展现了俄罗斯民族的坚强性格。

画家花了三年的时间才完成此画，画面人物众多，形象生动，个性鲜明。众多人物关系的处理，复杂的铺排、生动的情节，反映出苏里柯夫卓越的现实主义绘画技巧。整幅作品强烈的悲剧感，深沉宏大的气势，凝重悲怆的氛围给美术史留下了不可磨灭的深刻印象。

拓展链接：俄国巡回展览画派。

《向日葵》 油画 凡·高 1888年

向日葵无疑是凡·高最有名的画题，他曾多次画过不同状态的向日葵。其中这幅被世人熟知的《向日葵》（图1-65），以饱满而纯净的黄色调，表现出跳跃灿烂的阳光，展示了画家内心中似乎永远沸腾着的热情与活力。这些简单地插在花瓶里的向日葵，不仅散发着秋天的成熟，而且更狂放地表现出画家对生活的热烈渴望与顽强追求，每朵花就像一团熊熊的火焰，涂抹着浓厚而且纯度很高的色彩，那些急扫而过的厚重的笔触，让人感到凡·高激动的创作状态，恰如凡·高自己说："这是爱的最强光。"

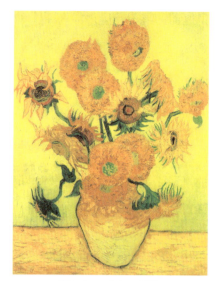

图1-65　《向日葵》

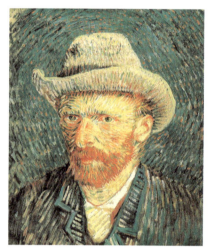

图1-66　《凡·高自画像》

确实如此，凡·高作画常常处于极狂热的冲动之中，他画的向日葵不是自然的真实写照，而是他生命与精神的自我流露，交织着画家对生活的绝望与热爱。瓶中的花朵，像一个个怒放的情感丰富的生命，展现着各种表情和姿态，激起人们无数的审美联想，或许这最接近他悲剧性短促一生的最终心态（图1-66）。

《玩纸牌者》 油画 塞尚 1890—1892年

《玩纸牌者》是19世纪印象派画家塞尚的作品（图1-67）。塞尚曾多次画过这一主题，每幅画面都略有不同，借此研究沉浸在纸牌游戏中的农民的不同状态以及诸形式要素的关系。

1890—1892年完成的这一幅最为著名，被认为是他风格成熟的重要标志。作品尺幅不大，以对称的构图画了两个男子玩纸牌的场景，人物刻画有力，不露声色地表现了人物或松弛或焦虑的不同的内心活动，整个画面质朴而沉静。

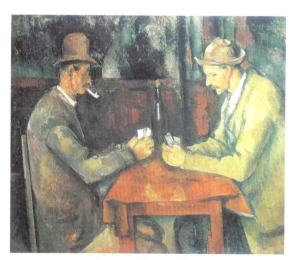

图1-67　《玩纸牌者》

塞尚曾说："画画,并不意味着盲目地去复制现实,它意味着寻求诸种关系的和谐。"在这幅画中,集中体现了他所要的色彩、构图的和谐关系:坐在左边的男子穿着蓝紫色上衣,右边那位的上衣有着黄色的阴影,两者色彩都富有变化,对比十分和谐,而肤色的棕红调子、桌面的棕黄色调子也构成了一种协调。片状色彩错综的使用,人物手臂、身体外形轮廓曲线的变化,使画面在稳定中避免了单调和生硬。尤其是有反光的圆柱形玻璃瓶子,似乎并不垂直于桌面,增添了画面的动感,可谓是点睛之笔。

20世纪早期著名艺术批评家罗杰·弗莱对这件作品的评价十分中肯:除了基本要素外其余一切似乎都精简到极限。对画面的处理是如此简洁,……但是,对生活的感触和对永恒的恬静的感觉却是一样强烈。

《呐喊》 板上油画及彩蜡 爱德华·蒙克 1893年

爱德华·蒙克可谓挪威最著名的画家之一,对德国表现主义艺术产生了决定性的影响,被视为德国表现主义精神领袖。他的绘画具有强烈的悲伤压抑的情调,布满了对疾病、死亡的焦虑和恐慌。这与他不幸的生活遭遇有着直接的联系,也暗合了当时世纪末的颓败和恐惧情绪。

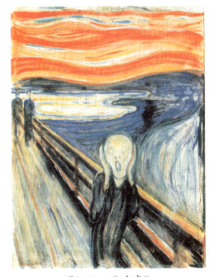

图1-68 《呐喊》

《呐喊》是蒙克最重要的作品(图1-68),在这幅画上,蒙克以极度夸张变形的笔法,描绘形似骷髅的人的形象,圆睁的双眼和凹陷的脸颊令人惊骇。他捂着头,极度惊恐地尖叫着从桥上跑来。充塞画面的晚霞像流淌的血红色波浪,它们缓缓而直逼着向我们蠕动而来,令人感到无可逃避的震颤和恐怖。斜拉过画面的桥直冲出画面,和流动的曲线形成鲜明的对比,使构图显得极不稳定而令人不安。整件作品强烈地传达出一种摄人心魄的恐怖与绝望,以及不可名状的巨大痛苦。他用象征和隐喻的手法,揭示了人们内心深处的忧虑与恐惧。这幅画直抵人们的精神深处,让不同时空中的人在悲伤、孤独和恐惧的时候产生情感上的共鸣,从而成为艺术史上的经典之作。

《亚威农少女》 油画 毕加索 1907年

1907年,20多岁的毕加索画出了划时代的《亚威农少女》(图1-69),巨大的画面由五个面容可怕的半抽象裸女和一组静物组成,据说是画

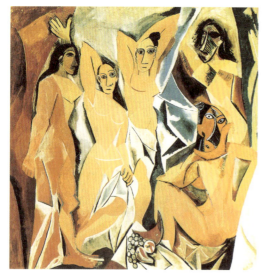

图1-69 《亚威农少女》

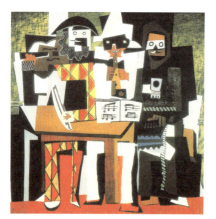

图1-70 《三个音乐家》

家以他青年时代在巴塞罗那的"亚威农大街"所见的妓女形象为依据。作品的主题和名字的来源还有许多令人费解之处，不过这幅作品的划时代意义并不在于它的主题，而是与以往的艺术方法彻底决裂。毕加索改变了在平面上塑造三维空间的传统绘画方式，没有远近的透视关系，也没有素描关系，画面激烈的形体错位，人物是由仿佛破碎的几何形体拼合而成的，因而被称为立体主义。传统的画家都是忠实于对象本身，从一个固定的角度去观察人或事物，所画的只是物体的一面。立体主义则是以全新的方式展现事物，画家从不同角度去观察，把正面不可能同时看到的几个侧面都用并列或重叠的方式表现出来，如作品《三个音乐家》（图1-70）。

《亚威农少女》正是后来影响广泛的立体主义的开山之作，这件具有革命意义的画作，当时遭到来自社会各方面的嘲讽和指责，但后来这幅画使法国的立体主义绘画得到空前的发展，成为一个时代的标志。

《舞蹈》　油画　亨利·马蒂斯　1909—1910年

20世纪现代派美术中，野兽派的出现掀起了风起云涌的现代画坛的第一个高潮，毫无争议，野兽派的灵魂人物就是亨利·马蒂斯。马蒂斯认为艺术有两种表现方法：一种是照原样摹写；一种是艺术地表现。他主张后者。他的绘画风格也是不断发展的，从早年追求动感、色彩鲜艳、无拘无束到晚年追求一种平衡、纯粹和宁静感。总的来说，马蒂斯的作品多用线描和单纯色块的组合，他将绘画中的色彩看作是感情直接表达的形式和符号，追求平面装饰性和形式感，气质上取向宁静安适，但不乏生命的热情与欢乐。

马蒂斯曾说："舞蹈是一种惊人的事物：生命与节奏。"创作于1909—1910年的《舞蹈》描绘了五个携手绕圈的女性舞蹈人体（图1-71），似乎正随着某种粗犷而原始的强大节奏而起舞，构图简洁而富有动势，色彩单纯而热烈，轮廓线清晰而奔放，可以明显感到东方艺术的造型、色彩和线条对马蒂斯的影响。这幅画没有具体的叙事情节，只是描绘了一种轻松、欢快，又充满力量的场面。整幅画色彩极其简约，只有三种颜色，却蕴含着蓬勃旺盛的原始生命力。

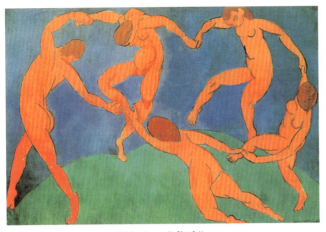
图1-71 《舞蹈》

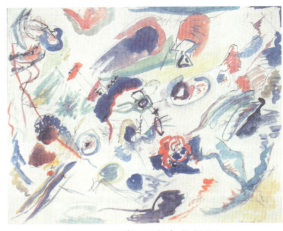
图1-72 《第一幅抽象水彩画》

《第一幅抽象水彩画》 水彩画 康定斯基 1910年

　　康定斯基被视为抽象派艺术的鼻祖，对抽象艺术作出了极具革命意义的探索，他的一生对20世纪的艺术影响深远。

　　康定斯基对于绘画的看法是，抽象的形式是最具表现性的形式，"形式愈抽象，它的感染力就愈清晰和愈直接"。因而，他开始在画中寻求非具象的表现。他先是用水彩和钢笔素描作尝试，这幅1910年创作的水彩画作品，通常被视为艺术史上第一幅抽象画（图1-72）。因为在这幅作品中，找不到任何描绘性和联想性的客观形态要素，在稀薄的乳黄底色上，飘荡的色彩和线条不规则地相互穿插，向人们展现了一个有意味的形式，引导人们进入一个陌生而又充满幻想的世界。

　　此后在他的作品中，具体的物象已经成为色块和线条，如同毫无意义的色彩乱涂，把内心涌现的意象表现在画中。这开拓了一个全新的绘画表现空间：艺术家可以通过线条和色彩、空间和运动，不参照任何可见的自然物，来表现一种精神上的反应或决断。

　　拓展链接：西方写实绘画与抽象绘画的艺术特征比较。

《红黄蓝的构成》 油画 蒙德里安 1930年

　　蒙德里安的绘画被人视为"风格主义的哲学和视觉造型发展的源泉"。荷兰风格主义的目的是要创造一种纯粹的普遍的形式语言，运用绝对抽象的原则，完全消除艺术与自然物象的联系，常运用水平线、垂直线、正方形、长方形等几何形状的组合和构图来体现和谐的宇宙法则。蒙德里安认为："作为纯粹的精神表现，艺术将以一种净化的，即抽象的美学形式来表现它自己。"因此，他的作品中仅用三原色及非彩色的黑、白、灰，演变成了纯粹抽象的、高度简单的纵横几何结构。

　　作于1930年的《红黄蓝的构成》是蒙德里安风格主义的代表作之一（图1-73），展示了简化凝练到极致的几何纵横图式。粗重的黑色线条控制着七个大小不同的矩形，形成非常简洁的结构。画面主导是右上方那块鲜亮的红色，不仅面积巨大，且纯度极为饱和。左下方的一小块蓝色、右下方的一点点黄色与四块灰白色有效配合，牢牢控制住红色正方形在画面上的平衡。在这里，除了三原色之外，再无其他色彩；除了垂直

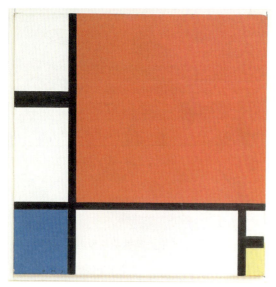

图1-73 《红黄蓝的构成》

线和水平线之外,再无其他线条;除了直角与方块,再无其他形状。借由绘画的基本元素——直线和直角(水平与垂直)、三原色(红、黄、蓝)和三个非色素(白、黑、灰),有限的图形巧妙地分割与组合,使平面抽象成为一个有节奏、有张力的画面,从而实现了蒙德里安的抽象原则,如其代表作品《百老汇爵士乐》(图1-74)。

拓展链接:蒙德里安与"风格主义"艺术的影响。

《永恒的记忆》 油画 达利 1931年

达利代表了超现实主义艺术十分诡异虚幻的风格特质。他的作品给人的感觉仿佛是一场离奇古怪的梦境。画中没有时间与空间的制约,在充满奇异荒诞的矛盾复杂画面中,传递着模糊混沌的无解与忧虑。

《永恒的记忆》是史上杰出的超现实主义作品之一(图1-75)。达利用主观的虚拟改造加强画面的反理性因素,向人们展示了死一般的沉寂:荒凉的旷野上,几个好像融化了的软绵绵的钟表,或挂在枯枝上,或在台阶上流淌……所有的细节和物象都是采用自然主义的手法刻画,表现了可知的物体,但一切事物又是如此不近情理。细致入微的局部写

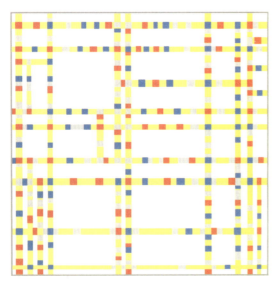

图1-74 《百老汇爵士乐》

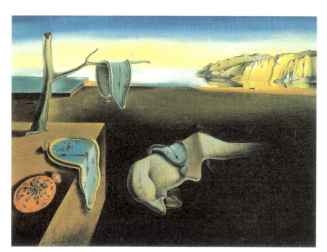

图1-75 《永恒的记忆》

图1-76 《圣安东尼的诱惑》

实和荒诞不经的整体糅合，使达利的画面产生一种似是而非的奇特氛围，令人感到不安和费解，这或许正是达利想要表现的人们心中的幻觉或梦，体现了达利将弗洛伊德潜意识在绘画中进行呈现的努力，如其绘画《圣安东尼的诱惑》，表达了一个苦行者如何抵制诱惑的意象，充满了离奇的魔幻意味（图1-76）。

拓展链接：弗洛伊德"潜意识"理论与超现实主义艺术。

《无题》　综合材料　杰克逊·波洛克

波洛克是抽象表现主义的先驱，是20世纪最有影响力的艺术家之一。他的艺术，被视为二战后美国绘画的象征，如《无题》（图1-77）。

波洛克的创作过程很奇特，他一般先把画布铺在地板上，然后用棍棒、刷子等浇上颜料，随着画家自由走动，任其在画布上滴流。他放弃了画架、调色板、油画笔等画家们通常用的工具，而更喜欢用短棒、油画刀、刷子，将颜料滴淌在画布上，或搅和着沙子、碎玻璃和其他与绘画无关的东西。他的滴洒是一种不受控制的直觉行动，没有预设的主题，画面自然地成长。

图1-77　《无题》

可以说，波洛克创作过程的意义远超过作品本身，是一种近似表演艺术的创作形式，艺术评论家罗森伯格将这种绘画称作"行动绘画"，其含义便是，画家在这里所呈现的已不是一幅画，而是其作画行动的整个过程。画布成了画家行动的场所，成了画家行动的记录。

波洛克那些纵横重叠、错综变幻的线条传达出一种不受拘束的活力，激情而狂野的自由滴溅，随心所欲的运动感，使波洛克成为反对束缚、崇尚自由的美国精神的象征。

图1-78 《绿色的可口可乐瓶》

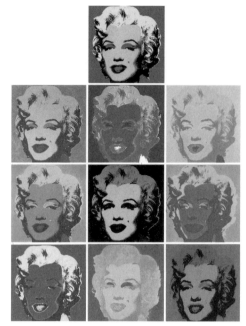

图1-79 《玛丽莲·梦露》

《玛丽莲·梦露》 丝网版画 安迪·沃霍尔 1962年

安迪·沃霍尔是波普艺术的倡导者和领袖，也是对波普艺术影响最大的艺术家。

"我愿意成为一部机器"，沃霍尔的惊人之语，可以帮助我们理解沃霍尔创作的意义和途径，也帮助我们思考消费时代和商业文明。在沃霍尔的创作方法中，机器生产式的复制显然是最为明显的特征，他试图摒弃艺术技巧和原创性，其大多数作品都是采用丝网印刷法制作的，这种丝网印刷和不断重复图像的手法，造就了沃霍尔特立独行的艺术风格。可口可乐瓶子、罐头、梦露头像以及美元钞票等商业符号都是沃霍尔十分著名的母题（图1-78）（图1-79）。其中，梦露被物化成视觉消费商品，成为商业社会里一种流行的大众文化符号。作为画面的基本元素，一个个梦露头像就像商品广告一样重复排列，他有意使套版不准确，色彩浓淡不均匀、色彩错位，有一种单调、空洞、疏离的感觉。

安迪·沃霍尔的波普艺术是针对美国消费社会、大众文化和传播媒介的产物，体现了艺术与生活、商业、时尚的融合。他的作品试图消解原创与复制、高雅与通俗、精英与大众等众多界限，诠释了当时工业化大批量生产的背景下，青年一代的文化观、消费观以及审美趣味。

拓展链接：美国波普艺术的特征。

本章学习目标
了解绘画艺术的审美特征，并能运用所学知识赏析绘画作品。

本章思考与练习
介绍并分析两幅你喜欢的中外绘画作品。

本章名作欣赏

第二章

雕塑艺术鉴赏

第一节　雕塑艺术概述

雕塑是人类最古老的艺术形式之一，旧石器时代即已出现大量的雕塑作品，它们展现了原始先民的智慧和对生命的崇拜。

雕塑是运用物质材料为视觉和触觉提供实体造型的艺术形态，它以雕和塑为主要技术手段。雕是通过减少材质来凸现形象，而塑则相反，是通过堆贴像黏土一类的可塑材质来实现造型。此外，雕塑手段还存在刻、镂、凿、琢、磨、铸、焊、堆积、编织等多种方式。随着现代雕塑的创造性发展，其媒介材料、技术手段在不断拓展，艺术表现更加自由，艺术形式也不断丰富。雕塑艺术正是借用这些技术手段去表达雕塑家对生活的种种认识和审美感受，形成了艺术史中极为辉煌的一个篇章。

从作品呈现的方式来看，雕塑主要分为圆雕、浮雕和透雕三类。

圆雕是占据三维实体空间的完全立体的艺术形式，适宜人们从多个视点进行全方位欣赏，以体量和块面的结构关系作为最主要的艺术语言，是雕塑的典型形式。作为雕塑艺术最主要的形式，圆雕具有最鲜明的独立性，它的独特表现特质和丰富的造型手段及材质表现力是其他艺术形式所无法取代的，它的审美特性在现当代艺术大潮中有了更自由的发挥。圆雕可分为单体圆雕和复体圆雕两种。单体圆雕造型简洁、形体单纯、轮廓清晰，以独立的个体类型出现，主题凝练鲜明纯粹，较少展现宏大场景和复杂情节；复体圆雕又称群雕，通常将相关的物象有机地组合在一起，互为补充，彼此呼应，创设一种情境，共同表现一个主题。群雕结构关系复杂，形体变化丰富，可表现宏大场面。

浮雕是在平面上雕塑出凹凸起伏形象的艺术形式，相对于圆雕，浮雕表现为运用一定的媒介材料、艺术技巧将表现对象塑造在背景上，它的空间构造可以是三维的立体形态，也可以兼具平面的性质，但只有一个观赏面，这一点与对绘画的欣赏有相似的地方，因此黑格尔称之为"雕塑与绘画的过渡艺术"。被压缩于平面背景上的浮雕，实体感一定程度上被削弱了，但浮雕能很好地发挥在构图、题材表现上的优势，表现圆雕所不擅长表达的内容与题材，它既具有圆雕的特性，又在展现过程、交代背景等叙事性上有着更为广阔、自

图2-1　鱼水纹透雕窗

由的创造空间。浮雕可分为高浮雕、浅浮雕，高浮雕的物象可从背景中呼之欲出，凸起度高；浅浮雕可表现为剪影或线刻，如汉画像石艺术。

透雕是在浮雕基础上形成的一种雕刻形式，也就是浮雕剔除底板后的形式，它既具有圆雕轮廓清晰的特征，又兼具浮雕平面舒展的特点。空间的通透和虚实的分割，使透雕相对空灵透气而不沉闷，显得更轻巧灵动，故常常用作小型佩饰或门窗的装饰（图2-1）。

对于雕塑艺术的审美特征，我们可以从如下三个方面分析和理解。

一、概括而纯粹的主旨

概括而纯粹的主旨，造型的整体和单纯，是雕塑作为形体语言的基本要求。雕塑艺术家需要对生活做出更集中、更概括的表达，雕塑的艺术形象往往是凝练、鲜明、生动有力的。丹纳曾说："没有一种艺术比雕塑更需要单纯的气质、情感和趣味了。"雕塑固然可以深刻地表现人物的内心世界，但作为实体的立体空间艺术，雕塑并不擅长于叙述情节，对此罗丹曾经告诫说如果雕塑要表现情节，前提条件是这个情节家喻户晓，只有故事情节的文本与雕塑造型的提示同时生效，作品才真正令观众完成对情节的理解。

雕塑不擅长做复杂的、精细的描绘和刻画，通常是赋于形体、体积、空间以寓意性、象征性来表现主题，雕塑的表现手法是高度概括的，形象纯粹凝练，以一当十，以少胜多，所以雕塑一般攫取决定性的瞬间、典型的特征、象征性的符号来表达思想情感和审美观念。

二、量感的审美表现

雕塑是在空间中实际存有体积的形体，体量感是雕塑独特的审美因素，对雕塑作品的效果呈现有着毋庸争辩的影响。在雕塑艺术中，无论大小都是有空间体积的，对体量感的展现会让观者心里产生或小或大、或优美或崇高的审美感受。中国的古代雕塑很早就运用巨大的体量来达到对人心的震慑，龙门石窟奉先寺的卢舍那大佛，其体量与两侧的天王、菩萨与弟子的形象大小形成较大的反差，人站在大佛面前，抬头仰视高高崖壁上的佛像时，给人的震慑力是强大的，容易令人产生偶像崇拜的皈依感。

不可否认，雕塑的实际体量大小对作品的欣赏起到重要的作用，但雕塑的体量感并不是简单的客观体积和重量，还包括由雕塑的空间环境、结构、形象所唤起的欣赏者心理上对量的感觉。体量感常常是对雕塑材质实际重量的超越，或给人超重感，或给人失重感。雕塑家们往往致力于通过各种方式，以空间关系、形式结构的巧妙安排来诱导人们产生视觉和心理上的重量和力量感觉，从而产生艺术想象和艺术审美的愉悦。英国雕塑家亨利·摩尔也意识到雕塑的这一特性，他说："一种雕刻作品可以比真人高大好几倍，但感觉上却是小的，而几英寸高的小雕刻却可以给人以很大的和纪念碑那样宏伟的印象，因为在雕像后面的想象力是巨大的。"摩尔的作品就常常运用一些流转变幻的形和很多的空洞，虽然减轻了实际重量，却加强了视觉的张力如《着衣母子卧像》（图2-2）。可见构成量感的依据不仅在于作品的物质材料，崇高感也不仅来自作品的实际尺量；另一个决定性的参考因素就是雕塑作品本身的构成关系，面的增加和形的丰富会使人们在心理上产生有趣的错觉。

三、材质的表现力

雕塑是相对永久的艺术,当其他艺术随着时间的冲刷而荡然无存时,雕塑由于它的物质材料性,常常能够历久弥新,成为古老的历史见证。

黑格尔在《美学》中说:"雕塑,是艺术家把灵魂灌注到石头里去,使它柔润起来,活起来了,这样灵魂就完全渗透到自然的物质材料里去,使它服从于自己的驾驭。"可见对材料的掌握和控制对于雕塑家是一个直接关乎创造力的课题,雕塑家要善于将物质材料的运用与雕塑的主题、审美观念、艺术形式巧妙地统一在一起。对待雕塑的材料表现力有着两种截然不同的态度:一种是消解材料的本有状态;一种是保持材料的特性。

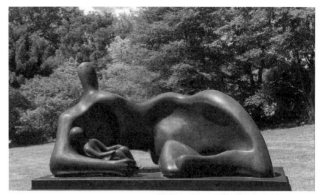

图2-2 《着衣母子卧像》 亨利·摩尔

图2-3 《仙女》 法国

在传统的雕塑观念中,艺术家更愿意通过自己高超的艺术创造力,让雕塑材质得到完全不同的新生。许多雕塑杰作,的确将坚硬的顽石运用得游刃有余,展示出令人惊叹的艺术创造魔力。卡诺瓦的新古典主义名作《丘比特和普赛克》细腻、纯美,表现出不可思议的轻盈与肌肤的光洁,完全退去了石材的本色而呈现出全然不同的人体质感。法国16世纪的雕塑作品《仙女》(图2-3),表现古希腊神话故事中山林水泽女神宁芙洗澡、嬉戏的场面,是雕塑家古戎为巴黎"无辜者之泉"制作的装饰浮雕。古戎表现的五位仙女,都仿佛穿着衣服刚从水中出来,衣服紧贴身体,隐约透现出仙女美妙的身体,富于韵律感的衣纹处理以及对线条酣畅淋漓的运用,呈现出丝绸般滑顺的质感,石头在这里仿佛已经融化,留给我们的只有由衷的赞叹。

现代雕塑对材料的看法则相反,在现代雕塑艺术中不是隐退材料而是暴露材料,作品常常袒露材质本有的质感和特有气质,直接把对材料特性的理解纳入艺术创造的考虑,让材料的质感和肌理成为作品审美的一部分。比如美国现代雕塑家西格尔的作品。由于雕塑的材质被直接赋予表现力,现代雕塑越来越强调不同材料的运用,同时伴随科技文明的发展,艺术家们对材料的选择也越来越自由和开放。20世纪六七十年代考尔德的钢结构雕塑把人们对雕塑的审美带到了工业时代;有的雕塑作品中,现代的艺术观念和表达手法还使废弃的材料重获新生;甚至连光和火也被纳入空间造型的表现中,这给未来的雕塑艺术带来了无限的可能性。

第二节 雕塑名作赏析

一、西方雕塑名作赏析

《威伦道夫的维纳斯》 奥地利

女裸体雕像作为原始人类生殖崇拜和生命意识观念的一种精神体现，伴随着人类自身的繁衍与壮大，成为人类艺术重要的表现题材之一。人们常把发现的原始时代的女裸体雕像，戏称为"维纳斯"。这尊女裸体雕像1908年被发现于奥地利维也纳附近的威伦道夫（图2-4），约作于公元前1.5万年至公元前1万年之间，是世界上发现最早的雕像的代表作。

这尊"维纳斯"高11.1厘米，头部和四肢雕凿得十分概括简约，通常让人们关注的面部没有刻画，手臂、小腿部分塑造得十分细小，但是特意夸大了女性的性别特征：胸部丰满、腹部宽大、臀部肥硕。这与同时期发现的女裸体雕像有惊人的一致之处，它们的造型全集中在与生育有关的部位。人们推测这与旧石器时代人类的母性崇拜有关，表达了原始人类渴望种族繁衍的愿望。

整个雕像几乎都由圆形和圆柱形构成，团块感、体量感凸出，雕塑的内在生命活力砰然而出，具有一种原始朴素的艺术感染力。

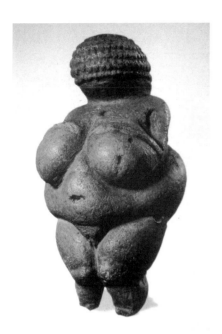

图2-4 《威伦道夫的维纳斯》

《断臂的维纳斯》 希腊 阿历山德罗斯

这尊高204厘米的大理石雕像从被发现的第一天起，就被公认为是迄今为止希腊众多女性雕像中最美的一尊（图2-5）。她含蓄而耐人寻味的美感，几乎让一切人体艺术相形见绌。她也印证了18世纪德国美学家温克尔曼对古希腊艺术的赞语——"高贵的单纯，静穆的伟大"。

雕像高贵端庄，美丽的椭圆形面庞，希腊式挺直的鼻梁，饱满的双唇，平静的面容，丰腴的身躯，呈现出一种成熟健康的女性美。人体的结构和动态富于变化却又含蓄微妙，雕像体现了充实的内在生命力和人的精神智慧，表达了一种古典主义理想、纯净的美。

作品中爱神的腿被富有表现力的衣褶所覆盖，仅露出脚趾，显得厚重稳定，更衬托出了上身的秀美。她那微微扭转的姿势，使半裸的身体构成了一个十分和谐而优美的螺旋形上升体态，富有音乐的韵律感，充满了巨大的魅力。

雕像虽然双臂已经残缺，但并不影响她的整体美感。而正是这残

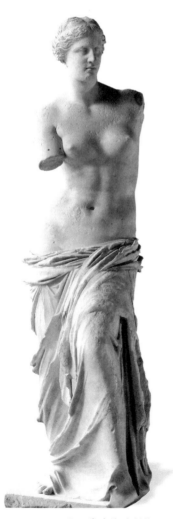

图2-5 《断臂的维纳斯》

缺的双臂构成了一种独特的残缺美、悲剧美，似乎更能够引发观者的审美想象和再创造，增添了人们的欣赏趣味。

知识链接：《断臂的维纳斯》的残缺美给我们艺术创作带来什么启示？

《掷铁饼者》 希腊 米隆

《掷铁饼者》被认为是"空间中凝固的永恒"（图2-6），直到今天仍然是代表体育运动的最佳标志。

这尊雕像取材于古希腊的现实生活中的体育竞技活动，塑造的是一名健美的男子在掷铁饼过程中最具有表现力的瞬间。雕塑选择的铁饼摆回到最高点即将抛出的一刹那，雕塑家准确地把握了掷铁饼这一运动从一种动态转换到另一种动态的关键一帧，寓动于静，使观众从动势中感受到这一瞬间的过去和未来，扩大了塑像的时空表现力。

掷铁饼者镇定的脸部表情，充满了必胜的信念，这与紧张的肢体形成鲜明的对比，把人体的和谐、健美和青春的力量表达得淋漓尽致。

尤为突出的是，雕塑家巧妙地解决了激烈动势中人体均衡与静止的关系，使雕像充满了力度与张力，有着强烈的"引而不发"的吸引力。这也是这件伟大作品的成功之处。

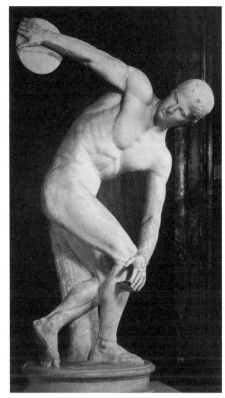

图2-6 《掷铁饼者》

《拉奥孔》 希腊 阿格桑德罗斯等

这尊大理石群雕取材于古希腊神话中特洛伊战争的故事（图2-7）。特洛伊城的祭司拉奥孔曾警告特洛伊人，不要将藏有希腊伏兵的木马引入城中，这触怒了庇护希腊人的雅典娜众神，结果拉奥孔父子三人被众神派出的两条巨蛇活活缠死。

雕像中，拉奥孔父子三人处于深深的恐怖和痛苦之中，正极力想从两条巨蛇的缠绕中挣脱出来。三人痛苦而挣扎的身体，甚至到了痉挛的地步，表

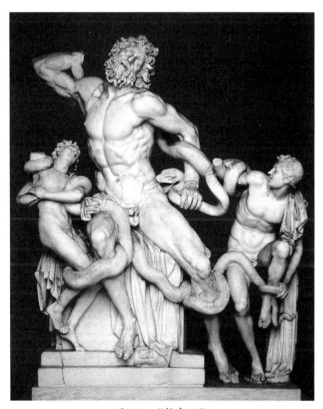

图2-7 《拉奥孔》

现出反抗的力量和极度的惊恐，让人感觉到似乎痛苦流经了所有的肌肉和血管，紧张而惨烈的气氛弥漫着整个作品。金字塔型的构图稳定而富于变化，三个人物的动作、姿态和表情相互呼应，层次分明，人物刻画形象逼真，表现了雕塑家纯熟的艺术表现力和雕塑技巧。

与古希腊古典时期那些宁静、和谐、单纯的雕像不同，《拉奥孔》不再追求表现的节制，痛苦、死亡、悲剧的激情在这里获得了充分的展示和宣泄。雕塑家对人处于极度的肉体痛苦时的动作，对巨蛇缠身的情景做了精心的设计和美的构想，三个被蛇缠身的形象所构成的戏剧性表演，超过了对他们心灵活动的深刻揭示，因此，作品似乎显得不够深沉隽永。

拓展链接：古希腊神话对西方绘画、雕塑艺术的影响。

《奥古斯都像》 罗马

《奥古斯都像》是一尊有代表性的帝王全身肖像（图2-8），奥古斯都意即"神圣的、至尊的"，塑造的是罗马第一位大皇帝屋大维。

据说雕像的面容还是很像屋大维本人的，但是雕像的姿势和表情有明显的理想化和神化、年轻化的倾向，为其歌功颂德的艺术目的一目了然。奥古斯都表情严峻而沉着，目光中透着睿智，薄薄的嘴唇，性格十分鲜明。他身材魁梧，披挂着华丽的罗马式铠甲，铠甲上装饰浮雕寓意着对全世界的统治。奥古斯都的右手指向前方，似乎正在向部下训话，左手则握着象征权力的节杖。有趣的是在右腿边雕着一个小天使丘比特，造成高矮的强烈对比。这种对比的含义说法不一，有人认为可能是以此来将奥古斯都上升为神的后裔，并且还是一个仁爱之君。

从雕像的姿态和艺术表现手法上，很明显是在模仿古希腊的作品。据说这种仿效古希腊并将人物理想化的艺术特点是奥古斯都本人大力倡导的，所以美术史上就将这种风格称为"奥古斯都古典主义"。

《大卫》 意大利 米开朗基罗

大卫是圣经《旧约全书》记载中的少年英雄，他原是牧羊少年，曾经杀死侵略犹太人的非利士巨人哥利亚，拯救了祖国和人民，后来成长为以色列的领袖。

米开朗基罗的《大卫》是融真实与理想为一体的健与美的英雄（图2-9），他体格雄伟健壮，神态勇敢坚定，左手拿着石块，右手下

图2-8　《奥古斯都像》

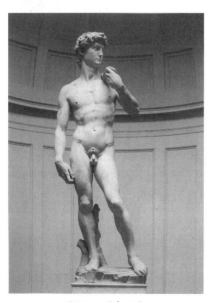

图2-9　《大卫》

垂，头向左侧转动着，炯炯有神的双眼直视着前方。他的身体、脸部和肌肉紧张而饱满，整个躯体姿态充满了不可遏止的力量和气势，使人有强烈的"静中有动"的感觉。

与先前的艺术家表现大卫战斗结束后情景的习惯不同（图2-10），米开朗基罗在这里塑造的是人物迎接战斗前的瞬间，保持着悬念和期待，使作品显得更加具有感染力。雕像是用整块的大理石雕刻而成，像高250厘米，艺术家有意放大了人物的头部和两个胳膊，使得大卫在观众的仰视视角中显得愈发挺拔有力，充满了巨人感。

米开朗基罗的《大卫》被认为是西方美术史上最值得夸耀的男性人体雕像之一，它是文艺复兴人文主义思想的具体体现，是对人体的讴歌与赞美。

拓展链接：如何理解和欣赏艺术史上的人体艺术？

《阿波罗和达芙妮》 意大利 贝尔尼尼

该作品取材于希腊神话，反映的是太阳神阿波罗向河神女儿达芙妮求爱的故事（图2-11）。爱神丘比特为了向阿波罗复仇，将一支使人陷入爱情旋涡的金箭射向了他，使阿波罗爱上了达芙妮；同时，又将一支使人拒绝爱情的铅箭射向达芙妮，使姑娘对阿波罗冷若冰霜。当达芙妮回身看到阿波罗在追她时，急忙向父亲呼救，河神听到了女儿的声音，将她变成了一棵月桂树。

贝尔尼尼的这件作品具有巴洛克美术的典型特征：情感充沛，动感活泼，富有戏剧性。《阿波罗和达芙妮》人物精致、光洁，充满运动的韵律，戏剧性的情节使雕像扣人心弦。该作品定格了阿波罗追上心上人达芙妮这一悲剧性的瞬间，痴情的阿波罗左手指尖刚要接触到达芙妮玉背，美丽的达芙妮便顷刻变幻成半人半树的"怪物"。达芙妮凌空欲飞，手臂与身体形成了优美的 S 形，目光惊恐。阿波罗眼睁睁地看到达芙妮变成了月桂树，神情悲伤，却无力回天。他的一只手触及达芙妮的身体，另一只手则向斜下方伸展，同达芙妮的手臂形成一条直线，使整个雕像有一种动荡的感觉，同时让人有种感同身受的场景体验。

《扮成维纳斯的保琳·博盖塞·波拿巴》 意大利 卡诺瓦

卡诺瓦是18世纪新古典主义时期著名的雕塑家，其大理石雕刻最

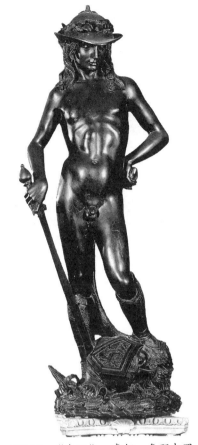

图2-10 《大卫》 青铜 多那太罗

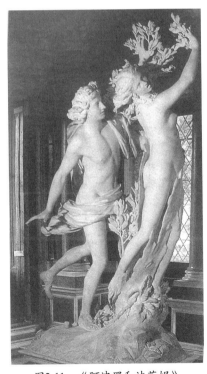

图2-11 《阿波罗和达芙妮》

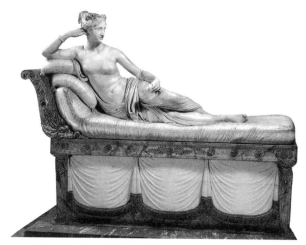

图2-12 《扮成维纳斯的保琳·博盖塞·波拿巴》

为出色,大理石在卡诺瓦的手中发出光辉灿烂的效果,展现出纯净洁白与风情万种的本色,很符合当时人们的审美趣味。其雕塑风格严谨、唯美,极具理想化。

《扮成维纳斯的保琳·博盖塞·波拿巴》是他极负盛名的裸体雕像作品(图2-12)。作品中拿破仑的妹妹保琳被塑造成手拿金苹果的维纳斯的模样,古典而高雅,这实际上是作者用象征、隐喻的手法,赞美、讨好表现对象。保琳半倚半卧在华丽的床榻上,姿态与经典西方绘画中的女裸体非常一致。她一手支撑着头部,一手拿着金苹果,从容自然,气质高贵。人体匀称饱满,肌肤精致细腻,仿佛能感觉到血肉之躯的温润和光泽,让人惊叹不已,颇具感官之美。整个雕像线条流畅,凹凸有致,富有音乐的节奏和韵律。这件作品理想的形态和完美的形式,展现了艺术家精湛的技艺。虽有做作之嫌,但终归是瑕不掩瑜。

《马赛曲》 法国 吕德

《马赛曲》是巴黎凯旋门浮雕中最著名的一件(图2-13),表现的是1792年奥普联军武装干涉法国革命,马赛人民组织起来开赴巴黎战斗的情景。

浮雕《马赛曲》分为两个部分:上部是一位象征自由和胜利的女神,她那张开的羽翼与挥剑的手臂、跨开的双腿、飞舞飘动的衣裙,表现出急速的前进感和奔放的革命热情。下半部是一群义勇军战士,在女神的号召下蜂拥前进。吕德在塑造这些人物时,让他们穿上古代的装束和甲胄,带有一种理想化的古典风范。这些理想化的义勇军战士,不仅相互之间配合得十分精巧均衡,而且与上方的自由女神有着情感和姿势上的呼应,如大胡子军人扬起的手和裸体少年迈开的双腿。上下两个部分浑然一体,体现出一种不可阻挡的浩荡气势。

吕德在这里广泛运用了浪漫主义的象征手法,显示了人民气势磅礴的反抗力量,讴歌了法兰西人民光荣的革命传统和强烈的爱国主义精神。

《加莱义民》 法国 罗丹

14世纪百年战争时期,英王爱德华三世围攻法国加莱市,加莱城

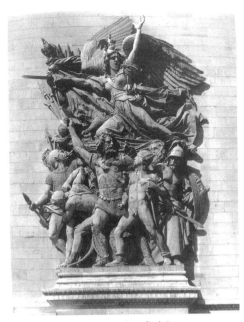

图2-13 《马赛曲》

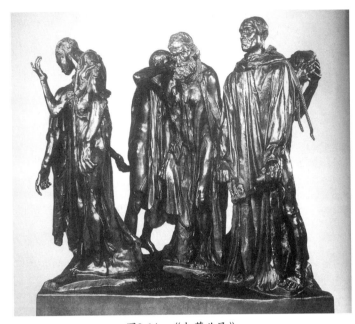

图2-14 《加莱义民》

被英军围困将近两年,市民的生命危在旦夕。后经过谈判,英王爱德华三世提出残酷的条件:加莱市必须选出六个高贵的市民任他们处死,欧斯达治和另外五个义士挺身而出,最终保全了城市。

罗丹选择了六个义士准备朝城外走出去的一刻(图2-14),他们个性鲜明,神情各异,或坚定,或悲痛,或无奈,或恐惧。作品以精致而深刻的心理表现,形象地刻画了在死亡面前,不同人物的情感与内心世界。这六个义民形象逼真,姿态、神情彼此呼应联系,真实还原了当时的历史情境,表现了一种极为悲壮而崇高的精神气节与牺牲行为。

罗丹一反传统,直接将雕塑从广场高高的基座上拉下来,这在艺术史上具有创新意义,颠覆了以往纪念性雕像高高在上让人仰视的传统。群像被排列在一块类似地面一样的低台座上,就像当年六个义士行走在街上一样,市民可以近距离地静观、触摸雕像,仿佛在和雕像对话,给观者以真实的代入感,从而产生更强烈的感染力。

《思想者》 法国 罗丹

《思想者》这件雕塑作品原来预定放在《地狱之门》的门顶上,后来罗丹将其放大,铸造成了独立的青铜圆雕作品(图2-15)。这是一个强劲而富有内力、凝重而深刻的形象,人体的一切细节都被一种无形的压力所驱动,不但在全神贯注地思考,而且沉浸在苦恼之中。

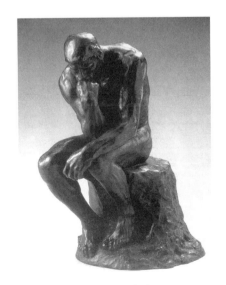

图2-15 《思想者》

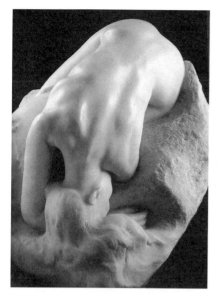

图2-16 《塔娜伊达》

他弯着腰,屈着膝,右手托着下颌,注视着下面发生的悲剧。他的肌肉非常紧张,强壮的身体紧紧地向内聚拢和团缩,在一种极为痛苦状的思考中剧烈地收缩着。他突出的前额和眉弓,隐没在阴影之中凹陷的双目,增强了苦闷沉思的表情,而那紧绷的小腿肌腱和痉挛般弯曲的脚趾,则有力地传达了这种痛苦的情感。这一切让人感到他仿佛不仅是用脑袋在思考,而且全身的每块肌肉、每条神经都处在思索中。罗丹有意识地把托着下颏的右胳膊肘放在左膝上,形成一个富于表现力的扭转,弯曲的脚趾深深地抠在台座上,使思考的运动从肩背一直贯穿到脚尖,从而体现出一种巨大的内在的力量,引发人们对生命无尽的沉思与联想。我们可以欣赏罗丹的另一件大理石雕塑作品《塔娜伊达》(图2-16),感受到不同材料的表现力以及作品内在的生命力。

《布朗基纪念碑》 法国 马约尔

超出一般人想象的是,这一丰满、有力的女人体却是为了纪念一位男性法国革命家布朗基(图2-17)。运用女人体来表现某种思想、感情,象征某种观念、事物,这在西方美术中具有悠久的传统,但运用女人体来创作历史人物纪念碑倒是少见的。马约尔的一生主要做大型的女人体雕像,对于马约尔来说,女人体是他象征主义创作理想的媒介,他的这类作品充分展现了裸体所具有的无限魅力,人体被赋予了如此丰富和广阔的含义。如《河》侧卧的人体就像一条奔流不息的河流,生生不息(图2-18)。

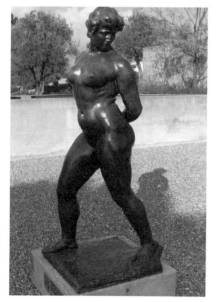

图2-17 《布朗基纪念碑》

《布朗基纪念碑》塑造了一位结实、健壮的女人,她因双手被缚,竭力挣脱而强烈地扭转着身躯,她的行动受到了限制。但是,她仍然充满了信心和朝气地向前跨着坚实有力的步伐。她那丰满的身体造型、挺拔的姿势、有力的动作,给人以视觉和心理极不寻常的感觉:无穷无尽的力!女人身体全身上下散发着力量和信心,洋溢着一股坚不可摧的精神气质,准确地体现了作品的主旨。

这尊雕像又称为《被束缚的自由》,从这个寓意性的象征主义雕塑中我们看到了作者别具匠心和独特的美学追求,她使人很自然地忆起布朗基的信念和力量。正因为如此,她又远远超出所要表现的英雄布朗基不屈不挠的性格,给人以更广阔的想象和更

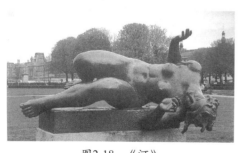

图2-18 《河》

深刻的思索，可谓意蕴悠长。

《弓箭手赫拉克勒斯》 法国 布德尔

希腊神话中的赫拉克勒斯是宙斯和阿尔克墨涅的儿子，自幼具有无比的神力，相传他完成了十二件伟业，其中之一就是射杀斯廷法利湖一带横行的怪鸟。布德尔表现的正是赫拉克勒斯张弓射鸟的那一瞬间（图2-19）。

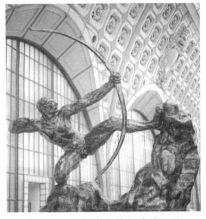

图2-19 《弓箭手赫拉克勒斯》

赫拉克勒斯叉开双脚，蹬开巨石，脚趾因为用力而弯曲，全身肌肉隆起。他颧骨突兀，眼睛圆睁，神情严肃而威严。他一手握弓一手拉弦，整个身体向后用力，弓被拉成一道强劲的弧线，向世人展示了他无与伦比的力量。赫拉克勒斯紧绷的一块块肌肉，伸展的迸发出无穷力量的躯体，与强弓、岩石形成一种力的冲突和对比。他巨人般的运动，雄伟而又庄严，显示自身这个形象是不可征服的。

作品的构图干净、利落，简洁而富动感，影像极富视觉的张力，鲜明地突出了作品的主题，可以说这就是一座善、力量和勇气的纪念碑。

《波嘉尼小姐》 法国 布朗库西

《波嘉尼小姐》是布朗库西成熟时期最有影响的作品（图2-20、图2-21），它是布朗库西经过了不断地简化提炼，摒弃多余的细节而创作出的一种单纯而富有诗意的作品，被同时代的雕塑家约翰·阿尔普称之为"抽象雕刻的美丽的教母"。

波嘉尼是一位罗马尼亚女画家，她与布朗库西结识于巴黎。布朗库西非常真切地刻画了这位年轻女人美丽的形象：奇特的大眼睛，精巧的鼻子、耳朵，合掌的双手和优雅的长脖子。闪闪发光的金属抛光表面，不断反映着周围光影的变化，大眼睛就像心灵的窗户，充满了神秘的意味。为了强调不同质感的对比，铜像顶部则采用锈蚀法，使其呈现出黑色，感觉就像头发一样。

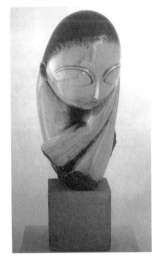
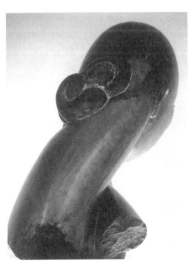

图2-20 《波嘉尼小姐》正面　　图2-21 《波嘉尼小姐》背面

布朗库西把对象的椭圆形脸蛋、大眼睛和用手托腮的动作加以夸张和简化，以突出其主要特征，同时加强线的作用和形的流动感来表现这位女画家妩媚和诗意的个性，使雕像具有一种迷人的力量。《波

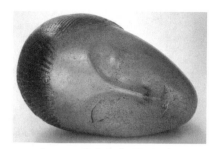

图2-22　《睡着的缪斯女神》

嘉尼小姐》在夸张中求真实感，或者说在通过夸张和概括的手段以达到内在精神、气质的表现，独树一帜。这件作品既有现代雕塑的简化风格，又表达了肖像的内在性格特征。类似风格的作品如《睡着的缪斯女神》（图2-22）。

《空间连续的唯一形体》　意大利　波丘尼

《空间连续的唯一形体》是一件极具原创性和影响力的未来主义雕塑作品（图2-23）。未来主义是1909年由意大利诗人马里内蒂发起的，他们赞颂机器、运动、力量和速度，并提出把机器和工业作为现代艺术的主题。

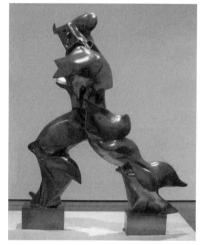

图2-23　《空间连续的唯一形体》

波丘尼运用立体主义分解形象、重新组合的方法，也可能借用了动态摄影的形式特点，创造性地表现了这一行进中的人。作品由很多不同的金属曲面构成，闪闪发光的质感使雕像显得轻盈而动感。雕像基本保留了人物形象的大体轮廓和整体感，虽然没有手臂，没有容貌，却风驰电掣、昂首向前。在这种激烈的动势中，这些凹凸不平的曲面更像被风吹拂的衣服，使雕像具有更强的运动感。为了保持这种健步如飞的人的跨步，运用了两个分开的基座，这反而可以视为人的双足。未来主义所鼓吹的飞速运动在这尊雕塑中得到了艺术化的表达。

《指手的男子》　瑞士　贾科梅蒂

看过贾科梅蒂雕塑作品的人，一般会为他造型观念和形式的特别所惊异，他的瘦高人物雕像已成为艺术史中一个高识别度的符号。贾科梅蒂对人物形象的独特塑造，反映出20世纪人类的孤独、脆弱与不堪一击（图2-24）。

雕塑实体被他一再剥蚀、压缩、精简，人体瘦削得几乎像一根杆似的。虽然他表现的人物和物体实实在在地存在着，但他们是那样地羸弱无力，孤独无援，他的作品弥漫着强烈的空虚和孤寂的情绪。

存在主义哲学家萨特曾指出贾科

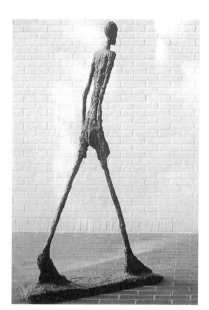

图2-24　《行走的男子》

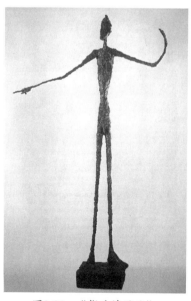

图2-25　《指手的男子》

梅蒂的作品有两项要素：绝对的自由和存在的恐惧。

这件作于1947年的铜像《指手的男子》（图2-25），绝不是一个让你平静和快慰的艺术形象。拉长变形的肢体像一具人的骨骼竖立在空间中，双脚牢牢地固定在底座上。粗糙不平的表面不断受到周围空间的侵蚀，雕像显得贫弱苍白，让人强烈地感到一种形单影只的孤寂感。所有的力量都仿佛集中于指尖，指向超越于他之外的虚无与存在。

《国王与王后》 英国 亨利·摩尔

亨利·摩尔是20世纪最负盛名的雕塑大师，其作品在世界范围内广为展览、陈列和收藏（图2-26）。他的雕塑倾向于一种自然的有机抽象形态，将有机的形体做出空间凹陷与透空的巧妙处理，从而形成凹面和凸面、实体与空洞的对比。这些虚空的孔洞有些东方美学的虚实对比的意味，一方面扩大了雕塑的视觉张力，另一方面在空间结构上强化了彼此的关系，形式上更加富有节奏和韵律的变化，营造了一种自然、诗性的审美意境。

《国王与王后》是亨利·摩尔于20世纪50年代初期在艺术风格上的一件试验性作品（图2-27）。作品中国王与王后的头部都有一个洞，似眼非眼；面孔十分怪诞，像个面具，似人非人，身体薄且长，呈扁叶状。国王的姿态比王后显得较为从容和自信，而王后则更为端庄。整个作品简洁明了，没有过多的细部刻画。作品放在苏格兰丘陵地带的一片旷野之中，静静地伴随着荒原，永远如斯，唤起了人们无限的充满诗意的联想，自然环境的衬托更增加了这尊雕塑意味无穷的历史感与神秘感。

《可移动的风景》 法国 让·杜布菲

让·杜布菲提出了"原生艺术"（生涩艺术）的概念，是指流离于学院艺术之外的艺术，有破除传统和既定的规则之意。他广泛使用各种手段和材料创造多种风格，传达了独特的想象力和对艺术自由的追求。

杜布菲很热衷于绘画，其样式类似于儿童绘画或者胡画乱抹的涂鸦，利用色与形布满画面，形象扭曲变形，充满视觉的张力。杜布菲有时直接将自己的绘画作品做成雕塑，特点十分鲜明，与绘画有一脉相承之处。

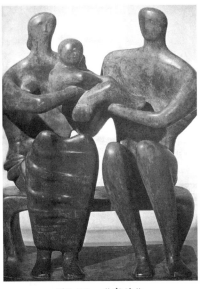

图2-26 《家族》

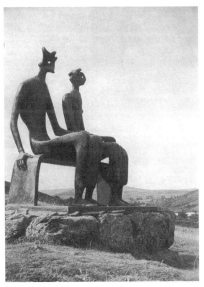

图2-27 《国王与王后》

图2-28 《可移动的风景》

杜布菲擅长利用塑料之类的现代化工材料制作雕塑，他发现这种新材料经加热后，易成形易着色，完全有别于传统雕塑的视觉特征。《可移动的风景》是由14个不同部件组合起来的，所有的部件都是由树脂等材料制成（图2-28）。艺术家先在每个白色部件上勾勒出黑色线条，并在个别部位涂上红色，然后再将这些自由而抽象的形状进行巧妙地组合，从而产生出一道道生动活泼的风景。材料本身轻巧的特性，以及作品灵活的形态和明快的色彩，使雕塑与现代都市生活环境十分协调。

拓展链接：现代材料与雕塑艺术的创新。

《电影院》 美国 西格尔

西格尔代表性的雕塑作品都是从真人身上直接翻模，制成的表面粗糙、未加修饰的石膏像。他的作品一般反映普通人日常生活场景，他喜欢把雕塑放置在现实感很强的环境或者布景中，如电梯里、餐桌旁、地铁站口、公共汽车的车厢里、售票窗口前、电影院门口等地方，所有的道具都是从废品站或其他地方买来的实物（图2-29）。

图2-29 《就餐者》

这件1963年创作的《电影院》就是比较典型的作品（图2-30）。这是一个很日常化的场景，一个男子正在更换电影节目表上的字母。虽然人物形象逼真，但石膏纯白的颜色和质感却有隔离现实生活之感。再加上现成品道具的安排、灯光的设计都有无可非议的真实感，因此，在白色的石膏像与真实的环境之间形成了虚幻与真实的对立，既熟悉又陌生，从而产生了一种冲突。但它也似乎暗示着高度工业化的现代人的处境：疏远、隔离和孤寂。雕像被放置在电影院的入口处，显得突兀而神秘，好像幽灵突然出现一样，每当观众经过时都会留下深刻的记忆。

图2-30 《电影院》

《四个拱》 美国 考尔德

考尔德是美国最受欢迎、在国际上享有崇高声誉的现代艺术家，是20世纪雕塑界重要的革新者之一，尤其是以独特的"动态雕塑"影响广泛。他的创作领域很广，从绘画、挂毯、宝石设计到巨型钢铁雕塑，作品分布于世界各国的公共空间（图2-31、图2-32）。

《四个拱》是一件大型钢铁静态雕塑（图2-33），高达19.2米，整个造型巨大而蕴含着力度，空间构成意味强烈。它形似下垂的起重

图2-31 《火烈鸟》

图2-32 《高速度》

机吊臂的模样，用钢板铆接而成，人们可以在它的身体下游玩和穿行。

《四个拱》以巨大的抛物线来构成形体，几乎没有一条垂直线和水平线，它庞大的身躯，仿佛是远古的动物，又像是钢铁的怪兽，显示出现代人类强大的力量和创造力，展现出崇高的、雄性的美感，是巨大城市空间中的现代图腾。庞大而又空灵的钢结构与周围现代建筑的立方体形成一种鲜明的对比，但是作品的线性造型又与建筑的直线感构成一种内在的联系，故又显得协调合拍，在一片灰色、蓝色等冷色的建筑背景下，《四个拱》火红炽热的色彩尤为鲜明夺目，创造了一种富有生气的公共环境氛围。

拓展链接：现代雕塑与公共空间环境的关系。

图2-33 《四个拱》

《游客》 美国 杜安·汉森

照相写实主义是在20世纪60年代兴起于美国的艺术流派，又名超级写实主义。在绘画、雕塑等多个方面主张将客观写实做到极致，超级写实主义的艺术家热衷于摹拟实物及环境，追求丝毫不含有主观判断的纯粹客观的描述性，其逼真程度达到了令人产生强烈的照相幻觉的地步。

其代表性的雕塑家有杜安·汉森，他采用聚酯树脂或玻璃纤维等材料制作等大的塑像，然后为塑像涂上与真人的肌肤相同的颜色，同时穿上真的衣服，配置真实的道具或场景，可以达到乱真的地步。这件名为《游客》的作品即是如此（图2-34）。汉森是一个目光敏锐的观察者和辛辣的社会评论家，他以新的雕塑语言和手法刻意反映当代美国的市井百态，获得了震惊的、罕见的力量。他所关注的是：倒卧

图2-34 《游客》

街头的乞丐，蜷缩在垃圾箱周围的流浪汉，喘息未定的橄榄球队员，满身油漆灰粉的粉刷工，从超市采购归来的家庭主妇，还有艺术家、摄影师、警察、保安、旅游者、搬运工、残疾人、吸毒者，等等。这些人在日常生活中随处可见，但你可能没有特别注视他们。一旦这些芸芸众生的形象以真人大小而且几可乱真地呈现在展览厅，使观众"凝视"早已熟视无睹的一景时，会产生一种现实与虚幻之间的思维切换，不由感叹："这是真的吗？"

二、中国雕塑名作欣赏

《玉龙》 红山文化

龙在中国的文化中历来就被尊为神兽，在悠久的文明历程中不断演化，成为中华民族的神圣图腾。这件《玉龙》是内蒙古新石器时代红山文化最具代表性的一件龙形玉雕（图2-35、图2-36），也是中国迄今发现的最古老的玉龙。

玉龙高26厘米，它的形象如同一勾新月，苍劲矫健，玉龙短耳、圆目、伸头，平吻向前突出，遒劲地卷曲着。头上有尾端上翘的长鬣，与弯曲的身体形成两个反向的弧线，具有极为简约而富于变化的形式美感。虽然玉龙体量不大，形式简明，但比例尺度的和谐完美使玉龙显得生机勃勃，蕴含气势。这条玉龙使用墨绿色玉石磨制，做工精美细腻，流畅光洁，闪现着古玉的温润光泽，尽管是六千多年前的作品，却具有相当强烈的艺术感染力，穿越远古的时空，我们能够感受到这条神奇而淳美的生灵，带着一种清新的稚气，展现着远古神秘的气息。

这条玉龙也成为现代艺术设计的视觉符号，华夏银行标志就是源于此。

三星堆青铜像 商代

四川广汉三星堆青铜塑像诡秘奇伟，展示了古蜀国青铜文明的高度发达和独具一格的风貌。其中，一尊大型青铜立人像，人像高1.72米，连同底座高2.60米，头戴兽面形华冠，身着V字领左衽燕尾长袍，双手高举于胸前呈握物状，赤足立于镂饰兽面纹的覆斗形方座上，粗眉大眼，神态威武肃穆，表现出无比高大的地位与权力。

尤为引人称奇的是与真人头部等大的青铜面具，特大者横径1.30米，造型奇特，双眉弯长而宽平，两只眼球作圆柱体状向外凸出约0.30米，两耳向外斜伸如展翅状，嘴角拉长到接近耳轮。作者用骇人的夸张手法表现了不同凡人的视听器官，就像传说中的千里眼、顺风耳。整个面具极度夸张，气势夺人，透露着神秘、怪诞的气息，让人过目不忘。有考古学家认为，这与古蜀人崇拜祖先有关，青铜人头像、人面像和人面具代表被祭祀的祖先神灵（图2-37、图2-38）。

图2-35 《玉龙》

图2-36 《玉龙》（局部）

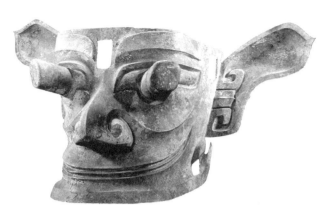
图2-37 三星堆青铜像之一

图2-38 三星堆青铜像之二

秦兵马俑 秦代

1974年以来，在陕西省临潼秦始皇陵东侧，先后发现了三座规模宏大、埋藏丰富的秦代兵马俑坑，总面积达2万平方米。这三个兵马俑坑构成一个严谨完整、威武雄壮的军阵布局，有力地显示出横扫六合、威震四海的秦军的强大阵容，鲜明地体现出昭帝功、耀功业、扬军威的主题（图2-39）。

陶俑与真人、真马等大或稍大，制作方法为翻模和泥塑兼用，分段制作，先装成粗胎，然后敷以细泥，采用贴塑方法细致刻画眉目须发和衣褶铠甲，塑成后入窑烧制，最后彩绘。有的陶俑出土时仍然保留红、绿、蓝、紫、白等色彩（图2-40、图2-41）。

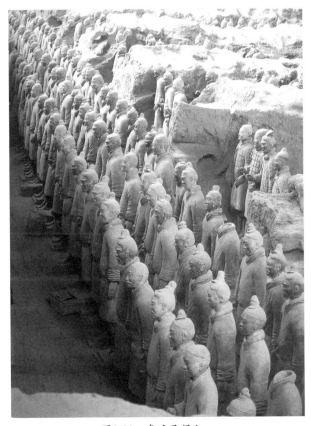
图2-39 秦兵马俑之一

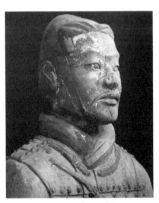
图2-40 秦兵马俑之二

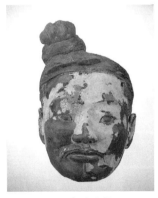
图2-41 秦兵马俑之三

陶俑运用写实主义的手法，形象多种多样，有将军、步兵、弩兵、骑兵、御手等，不仅结构解剖准确严谨，尤其是通过不同形貌服饰特征的塑造，刻画出了人物不同的身份、年龄、个性和心理活动。

陶俑在总体布局上，利用同一节奏下的不断重复，使整个兵马俑统一在一种严阵以待的庄严肃穆的气氛之中，给人排山倒海的雄壮之势，令人产生敬畏而难忘的印象。

秦兵马俑高超的陶器工艺制作和雕塑写实水平，体现出了中国封建社会上升阶段生气蓬勃的时代精神，在中国雕塑发展的历史上具有典范的意义。

《马踏匈奴》 西汉

《马踏匈奴》或称之为《立马》（图2-42），是霍去病墓大型环境雕塑群的点睛之作，可以说是古战场血腥厮杀的表达，也是霍去病赫赫战功的象征。健硕的战马镇静自若，岿然挺立，匈奴败将则仰面朝天，挣扎于马蹄之下，却无力挣脱。一动一静、一立一倒，胜败之象对比鲜明，匈奴败将仍手攥弓箭，也表明战争的残酷和胜利的来之不易，后人当居安思危。雕塑象征性地隐喻了霍去病一生的建树与功绩，表达了鲜明的主题，比起直接雕刻霍去病像或者再现金戈铁马驰骋疆场的景象，更含蓄，更丰富，更耐人寻味。

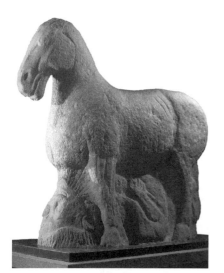

图2-42 《马踏匈奴》

《马踏匈奴》和散置在霍去病陵墓上的《卧马》（图2-43）、《跃马》、《卧牛》、《伏虎》、《野猪》等石雕，都是用整块的岩石雕刻而成。作者充分利用和发挥石料天然形态的特点，因材施艺，循石造型，利用石块本身的质感和量感，赋予顽石以生命的活力。作品注重整体结构、块面、气势的把握，而绝不在乎细部雕琢，人物、动物肢体均不做镂空处理，而是以浮雕或线刻表现。作品充满体量感和力度感，厚重沉稳、雄浑质朴。这些石雕与墓区的自然环境和谐统一，寓意深远，这种独特的象征艺术手法与深沉雄浑的气魄，使纪念碑的内容和形式达到了高度的统一，值得后世传承和借鉴。

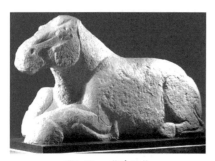

图2-43 《卧马》

《说唱俑》 东汉

俑在汉代雕塑中有着十分重要的地位，四川地区的汉俑尤具特色，它少有先前时代肃穆、严谨的作风，形式风格日趋明快活泼、生动传神，生活气息浓郁。其中人物俑最为精彩，造型不拘泥于形似，但求捕捉

人物的微妙情态和瞬间情绪。

这是一件四川成都天回山崖墓出土的击鼓说唱俑（图2-44）。这是一位民间说书艺人的生动形象，他体态肥胖，右手扬起鼓槌，左臂环抱一鼓，右脚高跷，边说唱，边击鼓。这个艺人的表演仿佛已经进入了高潮，他得意忘形，神情激动，表情夸张，不由自主地手舞足蹈起来。

作者对人物形象的刻画惟妙惟肖，生动传神，其卓越的艺术才能，无不令人赞叹。他们并非简单地模仿生活中的场景，而是采用了极其大胆夸张的手法，着重表现说唱者那种特殊的神气。作者采用虚拟方式，通过欣赏者的联想、通感，创造出一个隐含的充满戏剧性的精彩场面（图2-45）。

图2-44 《说唱俑》

图2-45 《说唱俑》 四川郫县宋家林出土 东汉

《昭陵六骏》 唐代

昭陵六骏是原置于唐太宗昭陵祭殿两侧庑廊的六幅浮雕石刻（图2-46、图2-47），它表现了伴随李世民戎马征战的六匹坐骑，六匹骏马形态各异，或站立或作奔驰状，分别名为"特勒骠""青骓""什伐赤""飒露紫""拳毛䯄""白蹄乌"。

据说六骏石刻是依据当时绘画大师阎立本的手稿雕刻而成。六骏每件宽约2.04米、高约1.72米、厚约0.40米，均为青石质地。六骏采用高浮雕手法，以简洁的线条，准确的造型，生动传神地表现出战马的不同体态、性格和战阵中身冒箭矢、浴血疆场的情形。

六骏中唯有"飒露紫"这件作品附刻人物，"飒露紫"垂首偎人，眼神低沉，臀部稍微后坐，四肢略显无力，剧烈的疼痛使其全身战栗。丘行恭沉着干练、镇定自若，他身穿战袍，腰佩刀及箭囊，俯首为马拔箭抚伤。人和马的情态刻画都非常具体细腻，自然生动。

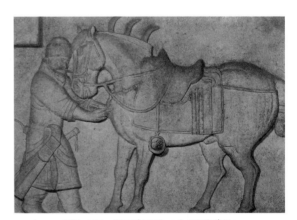

图2-46 《昭陵六骏——飒露紫》

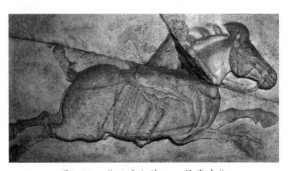

图2-47 《昭陵六骏——什伐赤》

昭陵六骏石刻手法洗练浑厚，构图简洁明确，轮廓清晰劲朗，雕像的整体感、体量感非常突出。昭陵六骏不是直接对实际纪念者进行正面的刻画，而是以其所骑之马作为代替、象征来表现李世民经历的重大征战，艺术构想巧妙，政教功能鲜明。浮雕以马为主题，表达了一种特殊的悲悯情怀，同时也体现了一种雄健豪迈、深沉悲壮的美。

思政链接："昭陵六骏"石刻命运的变迁。

奉先寺卢舍那大佛　唐代

奉先寺是龙门石窟中最大的一个石窟，它是唐高宗及皇后武则天亲自经营的皇家开龛造像工程（图2-48、图2-49）。

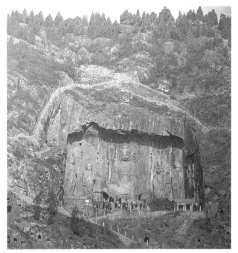

图2-48　远眺奉先寺卢舍那大佛

奉先寺独具匠心，没有采取开凿封闭洞窟的方式，而是依山就势在露天的崖壁上雕造佛像，更显一种浑然天成的浩然大气。整个摩崖像龛东西进深40.70米、南北宽36米。石窟正中卢舍那大佛坐像为龙门石窟最大佛像，卢舍那梵语意为"光明普照"，大佛通高17.14米、头高4米、耳朵长1.90米，她依山而坐，居高临下。大佛被赋予了女性的形象：她身着通肩式袈裟，面容丰腴饱满，眉若新月，眼睑下垂，双目俯视，嘴巴微翘而又含笑不露，她庄重而文雅、睿智而明朗。她的表情含蓄而神圣，慈祥中透着威严，令人敬而不惧，是一个将神性和人性完美融合的典范。

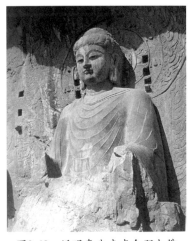

图2-49　近观奉先寺卢舍那大佛

奉先寺佛像很明显地体现了唐代佛像艺术特点，佛像的风格摆脱了先前印度佛教雕刻的风格样式，已经完全完成了宗教的世俗化、民族化，表达了唐人的审美风尚。

卢舍那大佛是唐人心中美与智慧、慈悲的化身，不仅是龙门石窟最具标志性的作品，更是我国唐代佛教雕刻艺术的代表作。

晋祠彩绘泥塑　北宋

晋祠圣母殿创建于北宋天圣（1023—1032）年间，是为奉祀西周武王后、唐叔虞之母邑姜所建。圣母殿神龛内外两侧的宋代彩绘泥塑，是晋祠文物中的珍品，也是我国古代雕塑艺术的杰作（图2-50、图2-51）。

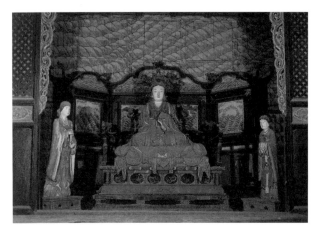

图2-50　晋祠彩绘泥塑之一

主像圣母邑姜，被晋人奉为晋水水神，其塑像在大殿正中的神龛内，屈膝盘坐在饰有凤头的木制方座

上，头戴凤冠，面部静谧慈祥，双手隐于袖中，一置胸前，一置腿上，蟒袍自两膝向下沿方座垂下，整个塑像呈稳定的三角形，形态显得特别端庄。其余四十二尊侍从像对称地分列于龛外两侧。其中侍女像共三十三尊，最具艺术成就。这些侍女塑像造型生动，性格鲜明，有的侍奉文印翰墨，有的洒扫、梳妆、捧烛，有的奏乐歌舞等，她们各因职位、年龄、性格和遭遇不同，表现出各不相同的状态，少者天真，长者老成，或喜悦，或烦闷，或悲哀，或愤怒，或沉思，姿态神情极为自然，达到惟妙惟肖的地步。因此，当人们置身殿中，似乎能看到她们轻巧的动作，听到她们悄声的言谈。

图2-51 晋祠彩绘泥塑之二、之三

这些彩绘泥塑在技巧上准确地掌握了人体的比例和解剖关系，手法纯熟，在雕塑的线形处理、服饰道具等方面运用恰当的造型语言，牢牢抓住每个人物的性情和职别，进行典型化的特征塑造。整组彩绘泥塑突破了神庙建筑中以塑造神仙佛像为主的程式，创作性地将表现对象转向有血有肉的人，鲜活地传递出侍女们的生活和精神面貌，有着高度的艺术表现力。

《艰苦岁月》 潘鹤 1956年

《艰苦岁月》是我国20世纪50年代雕塑的代表作品之一（图2-52）。潘鹤没有遵循那个时代的一般创作模式，既不避讳革命年代的艰难困苦，也没有塑造普通意义上高大伟岸的英雄人物。作者从生活的真实出发，刻画了两个衣衫褴褛、赤着双足的红军战士形象。作品着力表现了老少二人依偎着，老战士边吹奏、边顾盼的瞬间，使作品充满了温暖的人情味和乐观的气氛。人物选择一老一小，更富寓意，表明革命精神代代相传。削瘦的老战士捏笛孔的双手、踏拍子的右脚，特别

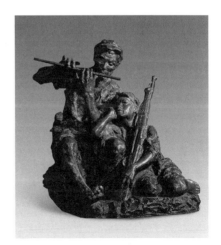

图2-52 《艰苦岁月》

是关切而风趣的眼神与扬起的眉毛，十分传神。老战士的身体微微倾向小战士，忘我地吹奏着；小战士右手托腮，肘部靠在老战士的身上，左手扶枪，沉醉于笛声之中，凝视的目光好似在憧憬着光明的未来。

雕塑作品艺术语言朴实，没有纪念碑式的宏大叙事语言，它选择了艰苦革命岁月里的温情一景，自然传神，深刻地揭示了红军战士在艰苦岁月中的乐观和对理想的坚持。

《走向世界》 田金铎 1985年

作者以坚实的造型功力，运用简洁概括的"写意"塑造手法，准确地把握住一个健美的女竞走运动员出脚的一刹那，洋溢着青春的活力（图2-53）。

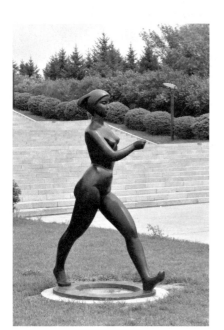

图2-53 《走向世界》

整个作品体块感强烈，刚健饱满，概括而凝练表现了运动之美、节奏之美。竞走既不是腾空奔跑，也不是普通的走路，是一种特定的体育运动。作者抓取的正是那紧张行进的一个动作，它是以髋关节放松和全身动作协调为特点。雕塑家的表现手法虽然基本上是忠实于物象本身的，但略去了各种细节，夸张而概括，强化了竞走这一运动的特征，使运动节奏更加鲜明有力。作者有意把底座处理成"0"形，象征着中国在世界赛场上"零的突破"。

《走向世界》主题明确、意味深长，整座雕塑形体优美动势流畅，身体线条充满律动，每个视角美妙而动感十足，匠心独具地诠释了竞走运动不畏艰难、不断向前的精神。这件雕塑现在已经从中国走向世界，复制品安放在世界多个城市，体育与艺术在交织中铸就了时代经典，我们不仅赞叹于作者洗练概括的艺术表现手法，更为雕塑所承载的拼搏进取的精神所感染，这种精神将激励我们走得更高更远。

《黄河母亲》 何鄂 1986年

在黄河穿城而过的甘肃兰州，雕塑《黄河母亲》（图2-54）静静地侧卧于黄河之滨。黄河母亲秀发飘拂，神态慈祥，身躯颀长匀称，曲线优美，微微含笑，抬头微曲右臂，仰卧于波涛之上，右侧依偎着一裸身男婴，头微左顾，举首憨笑，活泼可爱。源自新石器时代彩陶的水波纹和鱼纹镌刻在雕塑的基座上，昭示着甘肃悠远的历史文化。黄褐色的花岗岩和"黄河"主题相得益彰，温柔流淌的形态，自然的曲线，母亲的头发、衣纹都刻画成水纹，与奔流不息的河流相互应和，

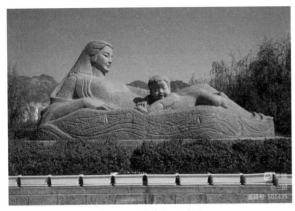

图2-54 《黄河母亲》

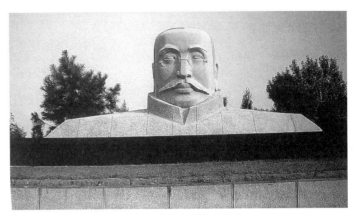

图2-55 《李大钊纪念像》

深化了雕塑的精神内涵。

《黄河母亲》被公认为全国众多表现中华民族母亲河——黄河的雕塑艺术中最优美的一尊，已成为兰州的城市地标，向来往的人们展示着母亲河的宽厚与博大。透过这尊精美石雕，人们看到了哺育中华民族生生不息、不屈不挠的黄河母亲，看到了快乐幸福、茁壮成长的华夏子孙，也看到了中华民族源远流长、气度大方、不断创造文明的时代精神。

《黄河母亲》与兰州，一个成功的公共雕塑与一个城市彼此召唤，她塑造了城市的形象，提升了城市的格调，丰富了城市的内涵，她成为一座城的审美记忆，从而彰显了艺术的独特魅力，这也是公共雕塑的价值所在。

思政链接：城市雕塑对城市文化形象构建的影响和意义。

《李大钊纪念像》 钱绍武 1991年

《李大钊纪念像》是著名雕塑家钱绍武创作的一座大型花岗岩纪念性雕塑（图2-55），位于河北唐山的大钊公园，整个雕塑气势宏伟，犹如一座山峰与雕塑周围的苍松翠柏浑然一体。

雕像仅取人物肩以上部分，人物从头顶到衣领高达3.10米，肩宽7.50米，厚度3米。整个雕像的构图严谨、肃穆，呈向两翼伸展的中轴对称式，让人拾级而上时，有一种高山仰止的感受。塑像轮廓线条刚直，形态浑厚、洗练，头部呈方正形，表现性格特征的两撇胡须及浓眉，给人以坚定、睿智的感受。那被充分夸张的长而平直的双肩，使人联想到李大钊所书"铁肩担道义"的名句。雕像形式与主旨完美结合，造型洗练，方正质朴的巨大体量如同一座在中华大地上拔地而起、岿然不动的基石，十分生动地展现出李大钊烈士作为中国革命先驱的伟大胸襟和精神品格。

《李大钊纪念像》是中国写意性纪念雕塑的巅峰之作，体现了钱绍武先生艺术为人民而作，以艺术的形式表现民族精神的艺术理想。艺术家以美"传真"，以美"铸魂"，使之成为中国城市雕塑的经典之作。

《交响曲》 梁明诚 1990年

梁明诚的雕塑深受西方现代艺术影响，同时也深深蕴含着中国传统的写意精神。他以写意的手法，强调

简约与趣味的表达，形成了有形与无形完美结合的、富有诗意和象征意义的风格特征（图2-56）。

音乐的跌宕起伏是《交响曲》这件作品的主题（图2-57），然而这却是一个无法直接再现的主题。梁明诚很巧妙地加以了转化，形的塑造不完全依托于具象的形体，多变的形的转折给人以韵律感，通过心理作用在人的内心深处唤起美妙的旋律。梁明诚把表现主义手法和抽象手法结合起来，不求形似，但求意蕴的表达，他并没有着意刻画钢琴师的面容，而是着力于表现他的动态，体现他弹奏时的节奏感。钢琴则只用几根富有韵律的线条"虚写"出来，没有实质的构件，就像中国画的留白一样，给观众留下了丰富的想象空间。线条既是钢琴的形，又是无形的韵律飞扬，悠扬的琴声似乎使坚硬的青铜融化、流淌，余韵绕梁，回味无穷。

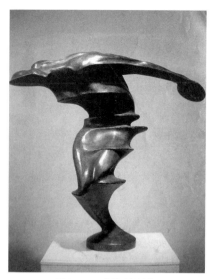

图2-56 《掷铁饼》

图2-57 《交响曲》

榫卯结构系列　傅中望

在中国雕塑界，傅中望比较早从写实主义雕塑转向现代雕塑，从具象到抽象，尤其是1989年以来，傅中望采用中国传统榫卯结构创作的雕塑和装置艺术，确立了他在中国当代艺术界的影响力。

榫卯结构是中国古建筑、家具的构造方式，傅中望通过这一系列的雕塑作品，借此沟通传统文化与现代艺术之间的联系，寻求具有东方审美特质和结构法则的雕塑语言。榫卯虽然是以结点来造型，但更深沉的是一种凸和凹、阴和阳的关系，它契合了中国传统文化的内涵。傅中望在思考如何把榫卯进行变异和抽象化处理，高度概括、寻求形态的纯粹性，从具象逐步衍化到抽象结构，甚至是材料物性的表达。

在材料处理、制作方法和结构方法上，作品既不同于传统雕塑的塑造和雕刻法，也不同于现代雕塑的焊接、垒砌构成法，而是榫卯楔接法。形体、空间、意象，均在木与木、木与石、石与石的凸凹契合、穿透中形成。凸加凹的契合状态，诱发出"阴阳互补，虚实相生"的哲理意蕴。

在《榫卯结构系列》（图2-58、图2-59）艺术作品中，傅中望将榫卯从传统的技术层面脱离出来，实现了由结构功能、使用功能向艺术功能、视觉功能、精神功能的转变，从而使作品具有阐释上不确定的一面，体现了当代艺术的模糊性、开放性：人们可以用结构主义去

图2-58 榫卯结构系列——人文图景

图2-59 榫卯结构系列——玄

界定榫卯结构，但是榫卯符号所蕴含的结构思想同西方结构主义是相异的，而且当作者将榫卯结构从具体使用场景中抽离出来时，已经带有消解结构的意味。这凸显了傅中望艺术创作的智慧与匠心，这对于当代艺术运用东方文化传统进行创新提供了一个范例。

《假山石》 展望

中国古典假山石尤以太湖石为奇，太湖石则以瘦、漏、透、皱闻名，它既自然又抽象的形态历来让赏石者痴迷，甚至成为中国传统文化的一个符号。艺术家展望借助不锈钢这种现代工业材料，将古典与现代作巧妙地嫁接，从而赋予了太湖石更多语义的解读。在不锈钢《假山石》里蕴含了多种观念：传统、现代、未来性、批判性、幽默、观赏性、装饰性，同时也探索着中国当代艺术如何在急剧变化的现代化进程中重塑传统的重要命题。

图2-60 《假山石》之一

展望从1995年开始用不锈钢材料复刻《假山石》（图2-60、图2-61）系列作品，他精心地用钢板拓下太湖石的每一个纹理、每一个空洞、每一个转折，然后将它们焊接在一起，抛光打磨，从而形成闪耀着金属光泽的"观念性雕塑"。假山石镜面般的表面，自身的形体轮廓变得有些模糊，而它折射出的五光十色却具有强烈的现代气息，这与古典赏石的内敛含蓄形成鲜明的对比，形成了一种新的审美范式。对天然的"假山石"进行拷贝，造成了形态和材料的错愕感，使其在科技感之中不失神秘和优雅。同时，光亮的不锈钢千变万化的折射面，观石如观己，在镜像中呈现出一种虚幻和梦境。

图2-61 《假山石》之二

 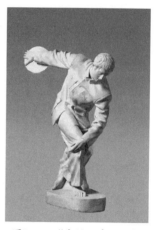

图2-62 《衣钵》　　　　图2-63 《衣纹研究——被缚的奴隶与垂死的奴隶》　　　　图2-64 《衣纹研究——掷铁饼者》

《衣纹研究——掷铁饼者》　隋建国

　　隋建国的《衣钵》（图2-62）和《衣纹研究》（图2-63、图2-64）系列，是20世纪90年代中国当代艺术的代表作。从《衣钵》到《衣纹研究》系列，他是一脉延续下来的。在《衣纹研究》系列雕塑中，隋建国将西方著名的裸体雕像纷纷穿上了中国经典的时代符号中山装。艺术家正是利用了这样表象而直观的雕塑形象，把西方审美视域中最经典的艺术形象进行了解构和新的诠释，赋予了中国化的艺术思考。

　　古希腊雕塑《掷铁饼者》均匀的体态、健美的肌肉、舒展的动作，展示了运动和人体的魅力，然而这一力与美的形体上被穿上中国特定历史时期的中山装时，一切都发生了转变，原初健美的人体所展现的肌肉和力量被完全消解。隋建国巧妙地将改革开放的社会背景下中国传统文化和西方文化产生的剧烈碰撞浓缩在这件作品当中，让现实问题视觉化、形象化、艺术化，引发观众去想象，去思考，去寻找答案，从而让艺术生发时代的力量和价值。

　　隋建国一般先用泥塑按原尺寸临摹古典石膏像，然后让模特穿上衣服摆出石膏像的姿态，再把衣纹写生到泥塑上。这一组作品完全按照学院派古典写实雕塑的技法和语言做成，然而又具有当代意味。他的雕塑将观念与形式融合在一起，召唤人们思考，流露出严肃的社会批判立场和人文精神指向。

本章学习目标
了解雕塑艺术的审美特征，并能运用所学知识赏析中外雕塑艺术作品。

本章思考与练习
分析并比较两件著名的中外雕塑作品。

本章名作欣赏

第三章

建筑艺术鉴赏

第一节 建筑艺术概述

建筑是由固体材料构成的、实在的内外空间,是在固定的地理位置创造人们活动场所和环境的艺术。

建筑房屋是人类最早的生产活动之一。随着人类社会的发展,建筑的类型与形式也日趋多样化。建筑是为了满足人们的生活需要而诞生的,然而在发展的过程中,建筑已经与人们的精神需要紧密联系在一起,不单是发挥遮风避雨的功能,同时以其形体及空间构造给人们带来审美享受,因此建筑已经超越了物质生产而成为艺术创造的一种。

公元前1世纪,古罗马的建筑师维特鲁威在他撰写的《建筑十书》中,提出了建筑艺术的三个标准:实用、坚固、美观。这三个标准被广泛地认同,直至今天,依然是建筑艺术的经典法则。维特鲁威第一次将"美"列为建筑的三大要素之一,详尽论述了建筑美的表现和实现建筑美的原则,也正是建筑的审美追求使建筑脱离了单纯的技术制作,而成为一门艺术。建筑除了具有实用、坚固、美观这样的基本原则之外,作为艺术形态,还具有哪些特征和表现呢?

一、建筑的空间构成

营造空间的构成是建筑艺术特有的艺术语言,是区别其他艺术形式的主要特征。老子在《道德经》中说:"凿户牖以为室,当其无,有室之用。故有之以为利,无之以为用。"这段言论非常精辟地指出了建筑空间与材料实体之间的依存关系,完全的实体无法达到人们使用建筑的目的。同样,完全的空间也是没有意义的,建筑实际上是通过实体对空间进行围合、划分来达到目的。有无相生、虚实辩证的思想在建筑上找到了最形象的诠释。

对建筑来说,其外观是什么样子并没有规定,但它所有的形式美都是紧紧依附于空间结构之中,以空间的需要为依据,空间形式成为建筑审美的核心。

综上所述,建筑是以构造空间来实现它的功能和审美的。只有充分考虑空间的实用性和愉悦性,建筑才

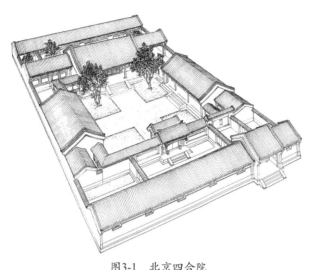

图3-1 北京四合院

算是真正实现了作为艺术的目的。所以，空间构造是建筑区别于其他艺术形式最为明显的特征。北京四合院如图3-1所示。

建筑的空间形式及其组合方式，包括两方面的含义：一个是构成建筑空间各要素的关系；另一个是建筑空间的自身表现力。建筑空间一般分为内部空间和外部空间，内部空间是用一定的物质材料和技术手段从自然中围隔出来的空间，它和人的关系最密切。据此赖特认为："一个建筑的内部空间便是那个建筑的灵魂。"

内部空间首先要服从于人的生理要求，如保暖、防潮、隔热、隔声、通风、采光等，以满足居住、生活需要。更进一步探究，建筑内部空间的设计和人的心理要求密切相关，内部空间或堂皇气派或温馨亲切，或轻松明朗或低矮压抑，都与空间的结构安排有关。例如，教堂或大型公共建筑的门厅为造成宏伟、博大或神秘的气氛，多采用大体量的单一空间。现代写字楼的门厅也常常采用这种高、阔的空间，在显示企业实力的同时也容易使人精神高昂。在单一空间中，空间的形状及比例是创造空间氛围的要素，如罗马万神庙以单纯浑一的巨大穹隆空间给人以宇宙茫茫之感；哥特式教堂狭促而高拔的空间，产生向上升腾的感觉，从而将人的视线及心理引向天国，产生对天堂彼岸的幻觉。而在以家居为主的建筑中，其内部空间的分隔则多采用与人体比例相适宜的体量，使人获得宁静、舒畅、亲切的感受。

建筑的外部空间指建筑物之外的开敞空间和包围在建筑物之间的空间，是建筑内部空间的延伸。1930年，美国建筑师切尼依将20世纪初物理学中的四维空间理论引入建筑设计思想，后来建筑的四维空间理论被视为现代设计的特点之一。四维空间理论是指在建筑造型和空间中除考虑长、宽、高三维因素外，还要考虑时间因素的一种理论。因为人在室内或室外活动时，其视点不是固定的，而是不断移动的，因而在设计时应充分考虑随着人的位移及时间的推移所产生的不同建筑艺术效果，从而形成流动的空间。其实这在中国古典园林设计中早有高妙的运用了，比如园林建筑中常说的"移步换景"即为此理。中国的园林常常利用花径、回廊、亭台等形成一条或多条观赏路线，使观赏者在这些路线上看到最佳的画面。其构思奇巧，令今天的设计师也惊叹叫绝。

二、建筑的象征语言

建筑的艺术语言十分丰富，可以使用空间、形体、比例、体量、节奏、质感、色彩等多种表现语言，在建筑装饰上还可以借助于绘画、雕塑等空间艺术。但与其他造型艺术不同的是，建筑不具备再现事物形式的优势，建筑的审美经验是依靠抽象的、象征性的艺术语言获得的。

19世纪俄国文艺理论家赫尔岑认为：没有一种艺术比建筑学更接近神秘主义的了，它是抽象的、几何学

的、无声音乐的、冷静的东西，它的生命就在象征、形象和暗示里面。这正指出了建筑艺术语言的独特性，它不善于形象地再现某种形象或经验，但建筑通过抽象和象征的表达方式，同样可以表达丰富的内涵，唤起人们复杂多样的审美情感，如悉尼歌剧院用抽象的几何形的叠合引发人们对风帆、花瓣等种种美好事物的浮想；还有纽约肯尼迪国际机场的候机楼，轮廓舒展轻盈，似展翅欲飞，这个成功的造型不是对飞翔动作的模仿，而是从小鸟飞翔的形态中高度抽象出来的。

象征性语言在建筑中被广泛运用，如古埃及的金字塔，用超乎想象的巨大体量和单纯稳定的方锥形象征法老的至高无上及时间的永恒；哥特式教堂上遍布着象征的符号，几乎难以尽数。中国古建筑中运用象征性语言的实例同样比比皆是，如圆明园"蓬岛琼台"、故宫的中轴线布局、天坛建筑群大量采用圆形符号等。

在现代建筑中，象征更成为建筑师表现主观情感的有效手段，如法国建筑师勒·柯布西耶设计的朗香教堂造型奇特，令人浮想联翩，柯布西耶正是运用隐喻象征的艺术语言使朗香教堂充满了神秘莫测的魅力。

三、建筑的功能与技术性

1. 形式服从功能

有史以来，建筑在形式和风格上已有许多变化，不断地追求贴切和恰当的外貌，但建筑的外形始终难以摆脱功能而独立存在，否则，建筑将成为巨大的装饰作品而失去了它的本体意义和价值。因此，不可能把一座建筑物的实用性抽离出来，空谈它的"美学意义"。这正是建筑作为一门艺术与绘画、雕塑所不同的又一特性：建筑是艺术与技术的综合体，是功能与美观的统一。它的艺术性不是独立的，始终与功能、技术结合在一起，不能剥离。即使是经过沧海桑田的历史变迁，建筑已失去它的使用功能——比如古罗马的大角斗场（图3-2）、中国的万里长城——我们今天感叹它们的雄姿的同时，也仍然会探究和赞赏功能、技术与形式美之间绝妙的契合。

维特鲁威将"实用"作为建筑的首要标准，似乎是无可争议的。现代建筑尤其将功能放在了首位。因此，在理想的建筑中，形式必须表达、说明功能，并在这个前提下焕发自身的美感。19世纪末，美国建筑家路易斯·沙利文提出了一个著名的建筑学格言——"形式服从功能"，言简意赅地指出了现代建筑的价值取向。

2. 建筑美的技术支持

对建筑设计来说，能否获得某种形式的空间，不单取决于主观愿望，还受制于工程结构和物质技术条件的发展水平。例如，古希腊有过繁荣的戏剧活动，可是由于物质技术的局限，人们不可能建造可以容纳数千人的巨大室内空间，因此当时的剧场就只能是露天

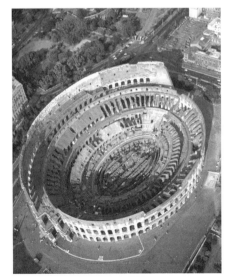

图3-2 古罗马大角斗场

的。没有技术的支持，再美好的设计也只能成为幻想。技术性是建筑艺术的又一显著特征。

建筑艺术的发展历程也是一部工程技术发展进程的历史。拱券技术的突破，创造了古罗马建筑的代表风格，成就了罗马万神庙这样辉煌的杰作。尖卷和飞扶臂的出现保证了哥特式建筑的矗立。中国古代木构建筑中的"抬梁""穿斗"，创造了"墙倒屋不塌"的完美力学结构。

西方现代建筑的革命性突破，更加是科学技术高速发展的产物（图3-3）。19世纪末，钢材的大量生产、框架结构的出现使人们向高空拓展生存空间的愿望成为可能。当然，高楼的产生还要解决垂直交通运输的问题，正如一位建筑历史学家所说："电梯是高层建筑之母。"所有这些技术条件保证了摩天大楼的出现。还有，现代体育场馆、候机厅等大型室内空间的设计，如果没有大跨度结构形式——壳体、悬索和网架等新型空间薄壁结构体系，是不可想象的。

图3-3　纽约现代建筑群

建筑中技术与艺术稳固的姻亲关系在一些后现代主义的建筑中甚至被刻意表现出来，将建筑的功能与技术完全暴露在外，成为建筑的外观形式，最典型的作品要属法国蓬皮杜艺术与文化中心。

建筑的特征除了上述三点以外，还有许多其他特点，比如建筑的装饰问题，包括色彩、材料、构件设计等，这些问题综合了多种造型艺术原则，也正是出于这个意义，格罗皮乌斯在《包豪斯宣言》中说："完整的建筑物是视觉艺术的最终目标。"

第二节　建筑名作赏析

一、西方建筑名作赏析

帕提农神庙

帕提农神庙（又称雅典娜神庙）（图3-4）是雅典卫城（图3-5）的主体建筑，代表了古希腊建筑的最高水平。神庙坐落在山上的最高处，在雅典的任何一处都可望见。它始建于公元前447年，设计者是伊克底努和卡里克里特，所有的雕刻均由菲迪亚斯和他的弟子创作。

神庙的形制是希腊神庙中最典型的长方形的列柱围廊式。除屋顶用木材外，其余部分均用晶莹洁白的大理石砌成，还用了大量镀金饰件。建筑在一个三级台基上，东、西两面各有8根底径1.905米、高达10.43米的巨大的圆柱，南北各有17根，列柱采用朴实而浑厚的多利克柱式，下粗、上细、中间略微向外凸起，呈现出庄严雄伟的气势。屋顶为两坡顶，东西两端形成三角形山花，这种格式被认为是古典建筑风格的基本形式。整座神庙尺度合宜，饱满挺拔，简约庄严，各部分比例匀称，雕刻精致，并应用了视差校正手法以加强效果，是希腊人追求理性美的杰作。

拓展链接：什么是视差校正？古希腊神庙中都用到了哪些视差校正手法？

罗马万神庙

罗马万神庙（图3-6）是哈德良皇帝于公元120—124年重建的，它以无与伦比的巨大穹顶成为罗马穹顶建筑的最高代表。

万神庙是典型的罗马式建筑，以方和圆的纯粹几何体构成，结构简洁庄重、朴素宏伟，是古罗马建筑最辉煌的成就之一。万神庙的主体为圆形，顶

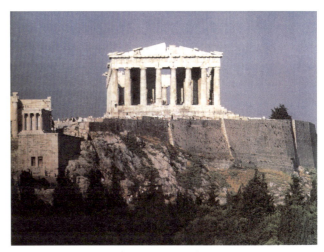

图3-4　帕提农神庙

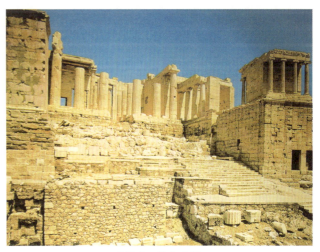

图3-5　雅典卫城

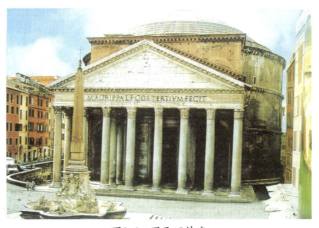

图3-6　罗马万神庙

部覆盖一个巨大的穹顶，殿内中央挑高加到惊人的43.3米，穹顶的底面直径也是43.3米，并且整个拱形层顶不需要柱子作为支撑，这意味着在大厅中可以容下一个直径40多米的球体。即便是在今天，这也仍然是个挑战。而穹顶中央有一个圆孔，从圆孔中射下来的光成为整个建筑的唯一光源。阳光被聚拢成束状投射下来，并随太阳运行强弱不同地照到内墙不同的角度，就是哈德良皇帝设想中的"天眼"，我们称之为"孔"，它的直径有8.9米。万神庙的建造工艺，完美地代表了古罗马的建筑技术的高度成就，直到文艺复兴时期，还激起米开朗基罗这样的赞叹：这是"一座圣洁的建筑，决非人力所为"。

巴黎圣母院

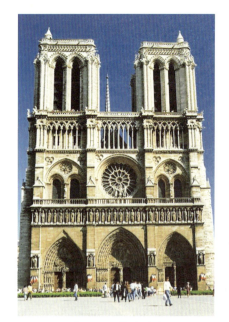

图3-7　巴黎圣母院

巴黎圣母院（图3-7）坐落于巴黎市中心塞纳河中的西岱岛上，是法国早期哥特建筑的典型，也是欧洲建筑史上一个划时代的标志。

巴黎圣母院的正外立面是哥特教堂的经典构图形式，一对高达60余米的塔楼耸立两侧，壁柱将立面纵向分隔为三大块，透空栏杆和雕像装饰带又将它横向划分为三部分，结构严谨，比例和谐，看上去十分雄伟庄严。正中间是象征天堂"神启"的玫瑰花窗，其直径约10米。尖卷型的门窗、垂直线条的大量使用和小尖塔装饰都是哥特建筑的典型样式。

在世界建筑史上，巴黎圣母院享誉世界，被誉为"由巨大的石头组成的交响乐"。

佛罗伦萨大教堂

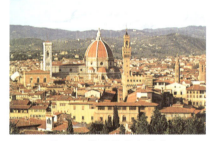

图3-8　佛罗伦萨大教堂

佛罗伦萨大教堂（图3-8、图3-9）也称"圣母百花大教堂"，是意大利文艺复兴建筑运动的开端和里程碑。形制很有独创性，虽然大体还是拉丁十字式的，但突破了教会的禁制，把东部歌坛设计成近似集中式的。尤为令人瞩目的是，15世纪初，布鲁内列斯基着手设计的高大的穹顶。

图3-9　佛罗伦萨大教堂穹顶

布鲁内列斯基的方案综合了罗马拱券和哥特式肋骨拱技术，呈现出一座前所未有的八角形肋骨拱的穹顶。穹顶的内径达到42米，结构分内外两层，内部由8根主肋和16根间肋组成，构造合理，受力均匀。外形上看去就像半个竖起的橄榄球，8根肋骨拱露在表面，将文艺复兴时期的屋顶形式和哥特式建筑风格完美地结合起来了，有明显的过渡

特征。为了使穹顶隆起得更高，设计师在底部又加了一个高12米，各面都带有圆窗的八角鼓座，在穹顶的顶端，又建了一座精致小巧的希腊式圆柱尖顶石亭。整个穹顶，总体外观稳重端庄、比例和谐，雄踞于城市之上，是文艺复兴早期建筑的代表作，也是佛罗伦萨城市建筑的标志和骄傲。

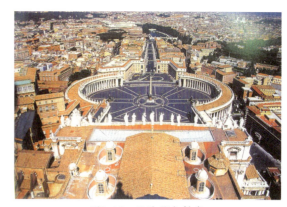

图3-10 圣彼得大教堂

圣彼得大教堂

圣彼得大教堂（图3-10、图3-11）是罗马天主教的中心教堂，欧洲天主教徒的朝圣地与梵蒂冈罗马教皇的教廷，位于梵蒂冈。16世纪初，教皇朱利奥二世决定重建圣彼得教堂，为了达到他要将教堂造得高大宏伟，超过罗马最大的异教徒庙宇——万神庙的要求，在长达120年的重建过程中，意大利最优秀的建筑师布拉曼特、米开朗基罗、德拉·波尔塔和卡洛·马泰尔相继主持过设计和施工。

圣彼得大教堂是一座长方形的教堂，也是全世界最大的天主教堂，整栋建筑呈现出一个十字架的结构，造型传统而神圣。教堂中央著名大拱形屋顶是米开朗基罗的设计杰作，穹顶内径有41.9米，顶端有一小型的采光亭，亭顶十字架离地137.8米，是罗马全城的最高点。米开朗基罗的设计明显受到布鲁内列斯基的佛罗伦萨教堂穹顶的影响，这个更大的穹顶也采用双重构造，并加高了底座，使穹顶拔得更高，也更饱满挺拔，被认为是世界上最美的穹顶之一。

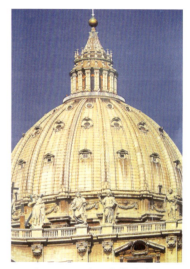

图3-11 圣彼得大教堂穹顶

圣卡罗教堂

波洛米尼设计的圣卡罗教堂（图3-12）是全面体现巴洛克建筑风格特征的代表作。这座建筑的设计大胆运用了许多独特的新建筑语言，它突破了传统建筑的构图法则和一般形式，抛弃了绝对对称与均衡，以及圆形、方形等静态平面形式，采用以椭圆形为基础设计，使建筑形象产生动态感。比如它的立面，不是平面一块，而是呈波浪式凹凸起伏的曲面，仿佛可以流动。建筑平面近似椭圆形，内部空间也是椭圆形的，墙面凹凸很大，装饰丰富，椭圆形的穹顶顶部正中有采光窗，穹顶内面装饰着六角形、八角形和十字形格子，具有强烈而丰富的光影效果，体现出波洛米尼对复杂几何形运用的特殊偏爱。

这座建筑从立面到内部空间，从穹顶到塔楼都极尽曲折变换，起

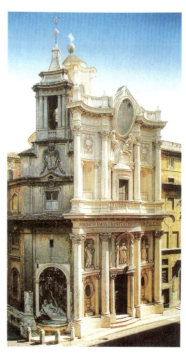

图3-12 圣卡罗教堂

伏凹凸，整个造型宛如被扭曲了的珍珠，于自然生动中透出新奇与富丽。

拓展链接：对比文中出现的几座著名教堂，拓展分析西方教堂形制的几次重大变化与发展。

凡尔赛宫

气势磅礴的凡尔赛宫（图3-13、图3-14）位于法国首都巴黎西南部的凡尔赛镇。作为法国国王路易十四世至路易十六世的王宫，凡尔赛宫以其宏伟壮丽的外观和严格规则化的园林设计在欧洲风靡一时，被各国皇室竞相推崇与模仿，成为欧洲王室官邸的第一典范。

凡尔赛宫包括宫殿和园林两部分，占地111万平方米，其中宫殿建筑面积11万平方米，园林面积100万平方米。宫殿建筑在东西轴线上，呈南北对称之势，以王宫为中心，两翼分布着宫室、教堂、剧院等，共有700多个房间。宫殿气势磅礴，布局严密、协调，立面为标准的古典主义三段式处理，宫殿外壁上端林立着造型优美的大理石人物雕像。宫顶建筑摒弃了巴洛克的圆顶和法国传统有尖顶建筑风格，采用了平顶形式，造型轮廓整齐端正、庄重雄伟，被称为是理性美的代表，是古典主义风格建筑的典范，对17世纪和18世纪的欧洲建筑产生过重大影响。

米拉公寓　安东尼奥·高迪　西班牙

米拉公寓（图3-15、图3-16），是高迪富于奇思妙想的独特建筑风格的代表作之一。米拉公寓位于街道

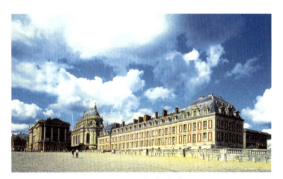

图3-13　凡尔赛宫宫殿

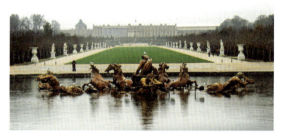

图3-14　凡尔赛宫园林

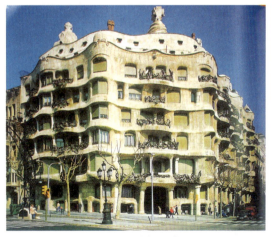

图3-15　米拉公寓

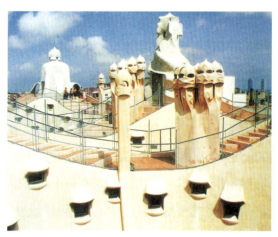

图3-16　米拉公寓顶部

转角，地面以上共六层，它的奇特造型被人们称为"采石场"，因为这座房子的屋檐和屋脊高低错落，墙面凹凸不平，到处可见蜿蜒起伏的蛇形曲线，楼面宛如波涛汹涌的海面，变幻无穷。而整栋大楼就像海岸边一座被侵蚀、风化的岩石。米拉公寓的阳台栏杆由扭曲回绕的铁条和铁板构成，如同挂在岩体上的一簇簇杂乱的海草。公寓的结构连贯不断，没有一处是方正的折角，每个房间的连接都似乎是流动的，所有的墙面都是波浪形的，产生一种神秘莫测、奇妙变幻的空间感受。高迪还在米拉公寓房顶上造了一些奇形怪状的烟囱和通风管道，看起来就像全副盔甲的士兵或神话中的怪兽。米拉公寓在高迪手中，更接近一件巨大的雕塑，坚硬的石头，仿佛是艺术家手中可以揉捏的泥土，将大自然中的生命塑造到建筑中，使这些石头房子也有了勃勃的自然生机，就像一座超乎想象的魔幻森林一般。

面对人们对这件奇特建筑的种种态度，高迪坚持认为，那是"用自然主义手法在建筑上体现浪漫主义和反传统精神最有说服力的作品"。

爱因斯坦天文台　孟德尔松　德国

位于德国波茨坦的爱因斯坦天文台（图3-17）是德国早期表现主义建筑的代表作。这座以爱因斯坦命名的天文台，以它流线型的、奇特的混沌造型表达了人们对爱因斯坦相对论所怀有的高深莫测的印象。

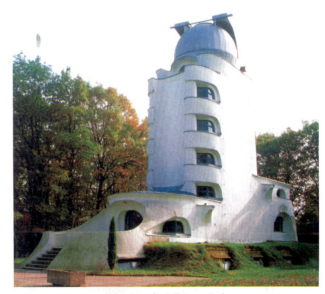

图3-17　爱因斯坦天文台

建筑物上部的圆顶是一个天文观测室，下面则是若干个天体物理实验室，形成一个向后延展的塔楼。整体的造型就像手工的泥塑，墙面弯弯曲曲，但浑然一体，这使整幢建筑物如同一个有机的整体，每一个部分都同整体密不可分。窗户不大，像一些深深的洞口，使人联想到轮船上的窗子，透出一种神秘感。建筑师门德尔松在这座建筑中出色地体现了表现主义设计的特点，使建筑物充满创造力和趣味性。

施罗德住宅　格里特·托马斯·里特维尔德　荷兰

1924年建成的施罗德住宅（图3-18、图3-19），是20世纪荷兰

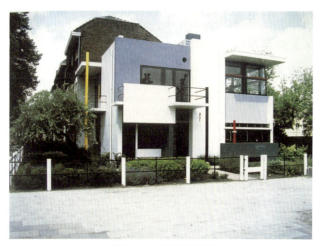

图3-18　施罗德住宅

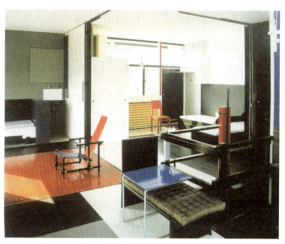

图3-19　施罗德住宅内部

风格派艺术主张在建筑设计领域中最典型的体现。简洁的体块，大片的玻璃，明快的颜色，错落的线条，与风格派画家蒙德里安的绘画有极为相似的意趣，如同一座三维的风格派绘画，几乎是蒙德里安绘画的立体化。

这所住宅大体上是一个有些错位的立方体，建筑的结构简洁，有很强的直线构成意味，室内很少采用墙体分隔，而是以推拉屏风代替。建筑外墙部分楼板饰有红、黄、蓝三原色，强调了与风格派艺术的联系。施罗德住宅这种简洁的设计概念对许多现代建筑师的建筑艺术观念有不小的影响。

包豪斯校舍　瓦尔特·格罗皮乌斯　德国

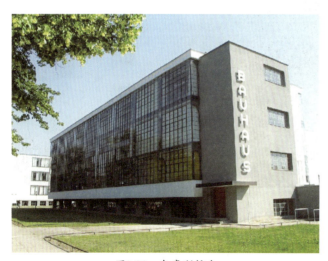

图3-20　包豪斯校舍

包豪斯校舍（图3-20）这座朴素的建筑是格罗皮乌斯最具创新意识的代表作品，也是现代主义建筑中具有里程碑意义的经典之作。

校舍总建筑面积近万平方米，大体分为教学用房、生活用房和职业学校三个部分。布局上采用灵活多变的不规则构图手法，各个立面各具特色，总体效果纵横错落，变化丰富；在功能处理上有分有合，关系明确，既独立分区，又方便联系，高效而实用；立面造型充分体现了新材料和新结构的特色，所有的建筑物都是立方体造型，没有任何多余的装饰，但充分运用窗与墙、混凝土与玻璃、竖向与横向、光与影的对比，依靠简朴的体块空间组成有节奏的表面构成，获得了简洁而清新的效果。

包豪斯校舍以其高效、实用、经济和独特的形式美成就了一个现代建筑的卓越典范。

萨伏伊别墅　勒·柯布西耶　法国

萨伏伊别墅（图3-21）位于法国巴黎近郊，建筑占地只有22.5米×20米，方形，高三层。这座别墅的价值远远超过了它作为独立住宅本身的价值，由于它在西方现代建筑历史上的重要地位，因此被誉为"现代建筑"经典作品之一。它也是勒·柯布西耶"新建筑"理念的典型设计作品。1926年，勒·柯布西耶提出新建筑的五个特点：①底层架空；②屋顶花园；③自由平面；④横向长窗；⑤自由立面。这是由于采用钢筋混凝土框架结构使墙体不再承重之后产生的建筑新特点，与欧洲传统住宅建筑大异其趣。从外观上看，萨伏伊别墅形体简简单单，但内部空间却很有逻辑性，楼层之间增加了充满诗意的斜坡道，增加了上下层空间连续性，表现出20世纪20年代现代建筑运动的设计原则和革新精神。

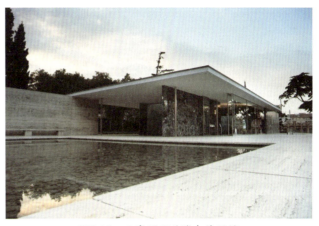

图3-22　巴塞罗那世博会德国馆

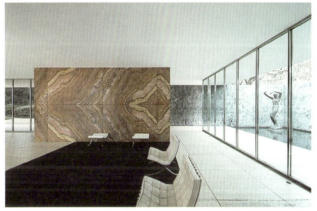

图3-23　巴塞罗那世博会德国馆内部

巴塞罗那世博会德国馆　密斯·凡·德罗　德国

巴塞罗那世博会德国馆（图3-22、图3-23）是一座特殊的展览建筑，建筑本身没有使用功能要求，却是密斯"少即是多"设计原则的充分体现。整个德国馆立在一片不高的基座上，占地50米×25米，包括一个主厅、两间附属用房、两片水池和几道围墙。

主厅部分有8根十字形断面钢柱，上面顶着一块薄薄的简单屋顶板。隔墙有玻璃和大理石两种。墙的位置灵活而且似乎很偶然，它们纵横交错，有的延伸出去成为院墙，由此形成了一些既分隔又连通的半封闭半开敞的空间，各空间没有明确分界，实现空间的流动感。建筑形体处理简单，所有构件交接的地方都是直接相遇，不作过渡性处理，简单明确，干净利索。同过去建筑上的烦琐装饰形成鲜

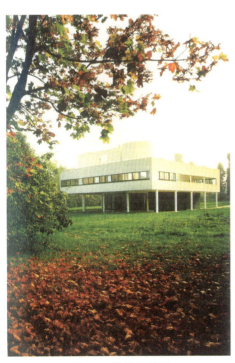

图3-21　萨伏伊别墅

明对照，给人清新明快的印象。也正是因为其简单且无装饰的形体，使建筑材料本身的颜色、纹理和质感更加突出。如地面的灰色大理石、墙面的绿色大理石、主厅隔墙的白玛瑙石，还有灰色、绿色的玻璃隔墙，水池边缘衬砌的黑色玻璃。再加上镀克罗米的柱子，使整座建筑呈现出一种高贵、雅致和鲜亮的气氛。

巴塞罗那世博会德国馆以其灵活多变的空间布局，新颖的体形构图和简洁的细部处理获得了广泛的关注，并对现代建筑产生了极其深远的影响。

拓展链接：结合历史背景，分析20世纪二三十年代现代主义建筑的产生原因及其核心特点。

帝国大厦　威廉·F.兰博　美国

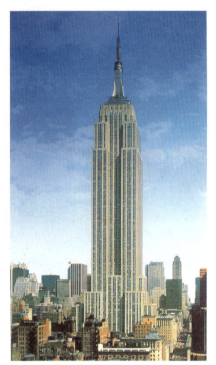

图3-24　帝国大厦

19世纪，随着钢铁工业的迅速发展，在建筑上广泛使用钢铁材料，给建筑向高空发展提供了物质支持。另外，城市商业迅猛发展、人口急剧膨胀，城市日益变得拥挤，芝加哥学派的设计师运用钢材设计出许多摩天大楼，既解决了城市现实问题，也体现了一种锐意探索的时代精神。

帝国大厦（图3-24）是一栋超高层的现代化办公大楼，共102层，地上建筑有381米，这座庞大的建筑完成于1931年4月11日，从最初的草图到建成一共花费了不到2年时间。应该说，帝国大厦的落成既得益于新的建筑材料被科学地运用，又得益于建筑设计观念挣脱了古典装饰的羁绊。长期以来，帝国大厦就是摩天大楼的象征。它自建成以来，雄踞世界最高建筑的宝座达40年之久，和自由女神像一起成为纽约的标志。

落水山庄　弗兰克·赖特　美国

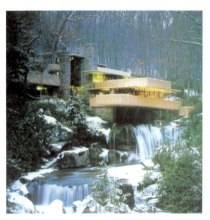

图3-25　落水山庄

弗兰克·赖特是美国第二代芝加哥学派中最负盛名的建筑大师。他吸收和发展了第一代芝加哥学派代表沙利文的"形式追随功能"的思想，力图形成一个建筑学上的有机整体概念，即建筑的功能、结构、适当的装饰以及建筑的环境融为一体，倡导根据人和环境来设计的"有机建筑"。建造在溪流瀑布上的落水山庄（图3-25至图3-27）即是弗兰克·赖特建筑美学最形象的体现。

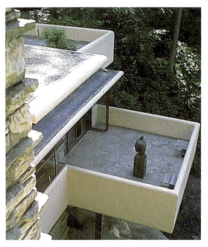

图3-26　落水山庄挑台

这座别墅的外形显得自然、随意、舒展，参差错落，在茂密的丛

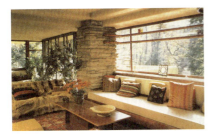
图3-27 落水山庄室内

图3-28 帕米欧结核病疗养院

图3-29 帕米欧结核病疗养院餐厅

林掩映下，杏色混凝土平台和就地取材的栗色毛石墙面，色彩和谐、结构错落，与周围的自然山石相呼应、融合，悬空挑于水面的大平台更是这座建筑的点睛一笔。赖特将这幢别墅描述成对应于"溪流音乐"的"石崖的延伸"的形状。的确，这座建筑与大自然辉映和谐，融为一体，呈现出一种生趣盎然的建筑景观。

思政链接：弗兰克·赖特不仅是一位伟大的建筑师，还是一名东方文化爱好者，赏析赖特的建筑作品，思考什么是"有机建筑"，它与东方文化有何关联。

帕米欧结核病疗养院　阿尔瓦·阿尔托　芬兰

帕米欧结核病疗养院（图3-28、图3-29）坐落在一片冰碛山丘区域的中部，周围环绕着浓密的树林，远离村庄与农舍。基本的建筑理念主要包括建立医疗服务与静养区域的和谐关联、患者房间的人性化设计，等等。

疗养院的平面布局分为常规病房、办公室和医务室、职工食堂和宿舍、锅炉房四个主要功能区。常规病房设置为更安静的两人间，顶层是著名的日光浴区，阿尔托在这里将标准病房朝东南方向一侧微微倾斜，以获取更多的自然光。建筑室内外充满了连贯一体的贴心设计，如病房里的静音洗手盆、双层防风窗叶、防碰撞倒圆角衣柜和墙角、方便植物浇灌的屋顶花园……处处体现出对使用者的关怀和建筑的人情味。

朗香教堂　勒·柯布西耶　法国

朗香教堂（图3-30）位于法国东部浮日山区的一个小山顶上，勒·柯布西耶于1950年设计。它是勒·柯布西耶在第二次世界大战后的重要作品，对现代建筑的发展产生了重要影响，被誉为20世纪最为

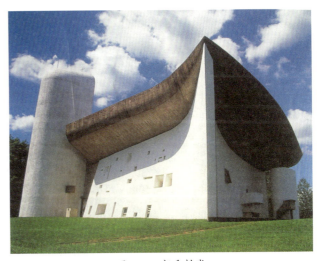
图3-30 朗香教堂

震撼、最具有表现力的建筑。

朗香教堂的设计中，柯布西耶摒弃了传统教堂的模式和现代建筑的一般手法，把它当作一件混凝土雕塑作品加以塑造。它造型奇异，平面不规则；墙体几乎全是弯曲的，有的还倾斜，墙体的内外都喷着水泥灰浆，用石灰刷白，那粗粝敦实的体块、混沌的形象，像从地上长出来的一样。沉重的屋顶保留着混凝土的原色，向上翻卷着。屋顶与厚实墙体交接处留出一道窄缝，光线透过这道缝隙和墙上无规律散布的大大小小的窗洞投射下来，形成大大小小浮动变幻的光影效果，既具有宗教的迷幻色彩，又象征现代人复杂纷扰的心态，使室内产生了一种神秘而恍惚的气氛。

西格拉姆大厦　密斯·凡·德罗　德国

图3-31　西格拉姆大厦

纽约西格拉姆大厦（图3-31）建于1956—1958年，大厦共38层，高158米，是建筑上的国际主义里程碑，达到形式上的极致单纯、简约。大厦主体为竖立的长方体，除底层及顶层外，大楼的幕墙墙面直上直下，每开间都是同样大小的六个窗子，尺寸完全相同，整齐划一，毫无变化。窗框用钢材制成，墙面上还凸出一条"工"字形断面的铜条，增加墙面的凹凸感和垂直向上的气势。整个建筑的细部处理都十分考究，简洁精致，使整座大厦格调十分豪华高雅。

西格拉姆大厦实现了密斯本人在20世纪20年代初的摩天楼构想，被认为是现代建筑的经典作品之一。之后，玻璃幕墙、钢架结构的方盒子建筑迅速地在世界范围内蔓延开来，现代主义逐渐发展为国际主义设计运动。

悉尼歌剧院　约恩·乌松　丹麦

悉尼歌剧院（图3-32）是世界公认的20世纪最美丽的建筑物之一。那些巨大的白色壳片群，像凌波绽放的花瓣，又如同海上的船帆，在蓝天、碧海、绿树的衬映下，轻盈皎洁，生动多姿。

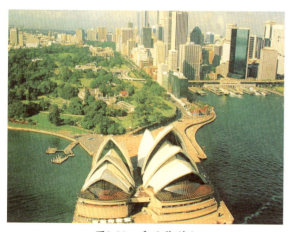

图3-32　悉尼歌剧院

歌剧院的外形是一个上有3组尖拱形屋面系统的大平台，屋顶下分别覆盖着音乐厅、歌剧院、贝尼朗餐厅三个主要部分。这些"海贝"形的屋顶看起来像是壳体结构，实质上是由许多钢筋混凝土的券肋组成的。这座

构思独特、设计超群的建筑物，对传统的建筑施工提出了挑战。工程技术人员光计算怎样建造10个大"海贝"，以确保其不会崩塌就用了整整5年时间。工程的预算十分惊人，当建筑费用不断追加时，悉尼市民们怀疑这座用于艺术表演的宫殿是否能够完工。最后歌剧院落成时共投资10.02亿美元。但这个投资显然是值得的，悉尼歌剧院很快成为世界上最著名的歌剧院之一，每年都吸引着200万世界各地的旅游者前来观光游览，毫无疑问它已成为悉尼市乃至澳大利亚的标志。

蓬皮杜艺术与文化中心　伦佐·皮亚诺　意大利、理查德·罗杰斯　英国

1969年法国总统乔治·蓬皮杜提议在巴黎中心区建造一个综合性文化中心，最终由意大利建筑师皮亚诺和英国建筑师罗杰斯合作的方案胜出。蓬皮杜艺术与文化中心（图3-33、图3-34）总面积约10万平方米，地上6层，地下4层，内部空间极端灵活，各层楼板可自由升降。

蓬皮杜艺术与文化中心建筑物最大的特色，就是外露的钢骨结构以及复杂的管线。整个建筑被纵横交错的管道和钢架所包围，根本不像常见的博物馆，倒像一幢地地道道的化工厂，6层楼的钢结构、电梯、电缆、上下水管、通风管道都悬挂在立面上，并涂上鲜艳的色彩。不同的颜色代表不同的管道系统，红色代表交通设备，绿色代表供水系统，蓝色代表空调系统，黄色代表供电系统。西面面向广场的立面，是几条有机玻璃的巨龙，一条由底层蜿蜒而上的是自动楼梯，几条水平向的是各层的外走廊。这种离经叛道式的设计使这座建筑成为20世纪高技派建筑最重要的代表作。

两位建筑师表达了设计的理念："这个中心要成为一个生动活泼的接待和传播文化的中心。它的建筑应成为一个灵活的容器，又是一个动态的机器，装有齐全的先进设备，采用预制构件来建造。它的目的是打破文化和体制上的传统限制，尽可能地吸引最广泛的公众来这里活动。"

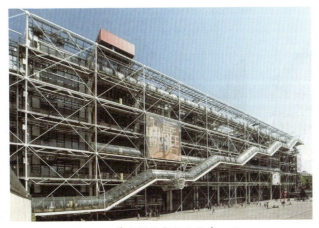
图3-33　蓬皮杜艺术与文化中心之一

图3-34　蓬皮杜艺术与文化中心之二

新奥尔良意大利广场　查尔斯·穆尔　美国

新奥尔良意大利广场（图 3-35、图 3-36）是美国后现代主义的代表人物之一查尔斯·穆尔的代表作，建于 1975 年，由于是为意大利后裔和移民而建，因此广场挪用和延续了大量的意大利建筑文化的元素。这个别具一格的圆形广场，中心部分开敞，一侧错落地排列着数条弧形的由柱子、拱券、檐部组成的单片"柱廊"，高低不等。这些柱子分别采用不同的古典柱式，但又进行了一定的抽象和变形，比如将作品的柱子、柱头、拱门、额枋各部分都漆上光亮的颜色，褐色、黄色或者橙红色，还有些柱子或柱头是用闪亮的不锈钢包裹起来的。在这个广场上，材料和建筑元素的运用都仿佛有些随心所欲。它成功地颠覆了我们对广场建筑的一般理解，呈现出一种令人难以置信的戏剧效果。相对于此前的建筑逻辑，它以历史片断、夸张的细部及舞台剧似的场景，赋予整个场所"杂乱疯狂的景观"，生动诠释了后现代主义建筑的设计主张。

图3-35　新奥尔良意大利广场之一

图3-36　新奥尔良意大利广场之二

卢浮宫扩建工程　贝聿铭　美国

20 世纪 80 年代初设计而成的卢浮宫扩建工程（图 3-37 至图 3-39）是著名建筑大师贝聿铭的重要作品。

贝聿铭将建筑扩建的部分放置在卢浮宫地下，成功地避开了场地狭窄的困难和新旧建筑矛盾的冲突。扩建部分的入口放在卢浮宫的主要庭院中央，卢浮宫原有的完整的古典主义建筑布局成为设计

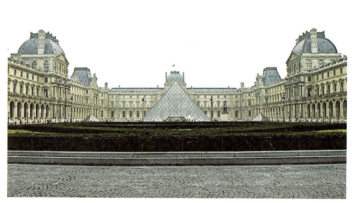

图3-37　卢浮宫扩建工程之一

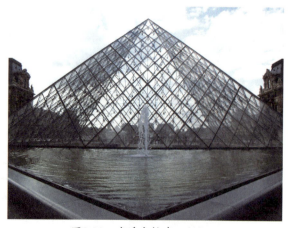

图3-38　卢浮宫扩建工程之二

这个新入口最大的限制。最后贝聿铭将这个入口设计成一个边长35米、高21.6米的玻璃金字塔。金字塔的体形简单大方，而全玻璃的墙体清明透亮，最大限度地避免了对原有建筑的阻隔以及风格上的冲突，并在有限的场地避免了沉重拥塞之感，体现了建筑师对环境的充分考虑。玻璃金字塔周围是另一方正的大水池，金字塔仿佛浮在水面之上，从而消解了重量感，平静的水面映照着金字塔的倒影，也形成了更加丰富的视觉效果。在这里，建筑与景观巧妙地融合为一体。

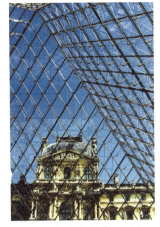

图3-39　卢浮宫扩建工程之三

毕尔巴鄂古根海姆博物馆　弗兰克·盖里　美国

毕尔巴鄂古根海姆博物馆（图3-40、图3-41）以奇美的造型、特异的结构和崭新的材料让世人瞠目结舌，报界称它是"世界上最有意义、最美丽的博物馆"。建筑整体由一群外覆钛合金板的不规则曲面体块组合而成，恰似力的挤压和撞击，解构的手法与形式超越了人类过往的建筑经验，其创造性的设计风格几乎颠覆了全部经典建筑美学原则。

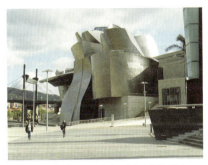

图3-40　毕尔巴鄂古根海姆博物馆之一

博物馆全部占地面积2.4万多平方米，使用玻璃、钢和石灰岩构筑，大部分表面包覆钛金属，在南侧主入口处，由于与19世纪的旧区建筑只有一街之隔，而采取打碎建筑体量以过渡尺度的方法与之协调。为了避免北侧立面因背光而造成的沉闷感，盖里将建筑表面处理成向各个方向弯曲的双曲面，从而使建筑的各个表面产生不断变动的光影效果。更妙的是，盖里为解决高架桥与其下的博物馆建筑冲突的问题，将建筑穿越高架桥下部从而形成了一个长达130米的展厅，并在桥的另一端设计了一座高塔，使建筑对高架桥形成抱揽之势。博物馆的室内设计极为精彩，尤其是入口处的中庭设计，曲面层叠起伏，奔涌向上，光影倾泻而下，直透人心。所有展室都围绕着中庭这个中心轴，依东、南、西三个方向旋转伸展，展室虽然大小不等，但便于布展与陈列，十分吻合展览的功能需要。

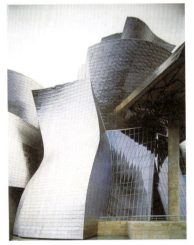

图3-41　毕尔巴鄂古根海姆博物馆之二

拓展链接：什么是解构主义？举例分析解构主义的观念表现在当下哪些艺术中。

二、中国建筑名作赏析

悬空寺

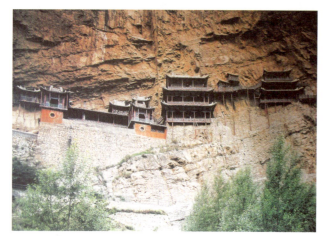

图3-42 悬空寺

悬空寺（图3-42、图3-43）悬挂在北岳恒山金龙峡西侧翠屏峰的悬崖峭壁间，始建于北魏太和十五年（491年），距今已有1 500多年。古诗曾感叹："飞阁丹崖上，白云几度封"，"蜃楼疑海上，鸟道没云中"，生动描绘了悬空寺惊险壮观的神奇景象。

斧劈刀削一般的崖壁上挂着大小房屋40多间，全部为木质框架式结构。殿、堂、楼、阁错落有致，格局分布在对称中有变化，分散中有联络，曲折回环，虚实相生，小巧玲珑，空间丰富，层次多变，小中见大，浑然不觉为弹丸之地。建筑构造也颇具特色，形式多样，均依崖壁凹凸，顺势而建，巧构宏制，重重叠叠，造成一种窟中有楼、楼中有穴、半壁楼殿半壁窟、窟连殿、殿连楼的独特风格。虽经历多年风雨侵袭，经过多次强地震，悬空寺始终完好无损，这确实是中国古代工匠们运用力学原理解决复杂结构问题的一个杰出范例。

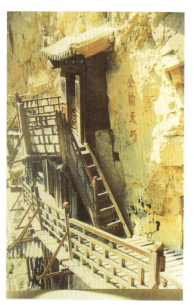

图3-43 悬空寺栈道

佛光寺大殿

佛光寺（图3-44、图3-45）位于山西省五台县台南豆村东北约5千米的佛光山腰，依山势自下而上并沿东西向轴线布置。寺内现存主要建筑有建成于晚唐的大殿、金代的文殊殿、唐代的无垢净光禅师墓塔及两座石经幢。大殿建于唐大中十一年（857年），面阔七间，虽然经过多次修葺，大体仍保持唐代原来面貌。

大殿建在低矮的砖台基上，平面柱网由内、外两圈柱组成，这种形式在宋《营造法式》中称为"殿堂"结构中的"金箱斗底槽"。大殿柱高与面阔的比例略呈方形，斗拱高度约为柱高的1/2。粗壮的柱身、宏大的斗拱再加上深远的出檐，都给人以雄健有力的感觉。殿内的木质版门，砖砌佛座和塑造佛像都是唐代原物。佛光寺大殿是我国现存最大的唐代木建筑，已列为全国重点文物保护单位。

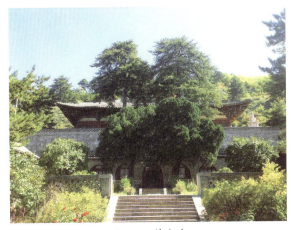

图3-44　佛光寺

图3-45　佛光寺大殿

晋祠

晋祠（图3-46、图3-47）位于太原市区西南25千米处的悬瓮山麓，为古代晋王祠，始建于北魏，北齐、隋、唐、宋、元、明、清各代都曾对晋祠重修扩建，是集中国古代祭祀建筑、园林、雕塑、壁画、碑刻艺术为一体的祠庙建筑群。其中，在中国建筑史上尤其具有典范意义的是圣母殿和鱼沼飞梁。

圣母殿建于宋代天圣年间（1023—1032年）。大殿面阔七间，进深六间，重檐歇山顶，四周有围廊。圣母殿八根前廊柱各雕一条木质盘龙，倒映水中，随波浮动。这也是中国现存木雕龙柱最早的一例。更为独特的是，大殿前廊深有两间，为了扩大活动空间，巧妙地使用了减柱法，使殿内成为无柱遮挡的开阔空间，显得宽大疏朗，这在古代木构建筑中是很少见的。殿身四周柱子皆微向内倾形成"侧角"，角柱增高造成"生起"，这些北宋建筑中的科学手法，增强了殿宇的稳定性，同时也形成了大殿屋檐曲线优美的风姿，可谓穷极其巧。殿顶筒板瓦覆盖，黄绿琉璃剪边，色泽均衡精致，整个殿宇庄重而华丽。

鱼沼飞梁在圣母殿与献殿之间，建于宋代。古人圆者为池，方者为沼，沼中多鱼，故曰："鱼沼"；其上架"十"字形桥梁，"架虚为桥，若飞也。"故曰"飞梁"。池中有34根小石桩，柱顶架斗拱和梁木承托平面为"十"字形的桥面，桥面中部升高，两端下斜与地面相平，形状典雅大方，造型独特，整座桥犹如大鹏展翅，十分轻巧。

除此，晋祠活泼自由的整体布局，精美的宋代彩塑，唐太宗李世民所书的最早行书碑，都广为称颂，集各种艺术精华于一身，堪称祠庙建筑中的杰作。

图3-46　晋祠圣母殿

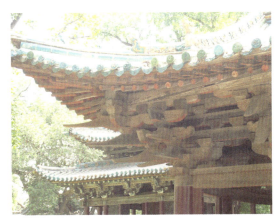

图3-47　晋祠建筑飞檐及斗拱

图3-48　应县木塔

图3-50　故宫

图3-49　应县木塔局部

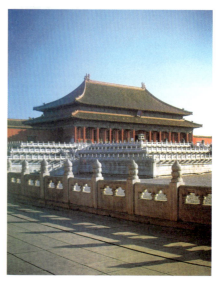

图3-51　故宫太和殿

应县佛宫寺释迦塔

　　应县佛宫寺释迦塔（图3-48、图3-49）是中国现存最古老、最完整的一座纯木结构的大佛塔，位于山西省应县城内，建造于辽清宁二年（1056年），通高67.31米。金明昌二年至六年（1191—1195年）作过一次大修，至今保存完好，民间称为应县木塔。

　　释迦塔是一座平面正八边形、立面外观5层6檐的木结构楼阁式塔。建造在4米高的砖石砌筑的台基上，基座上5层塔身为塔的主体。底层的内外二圈柱都包砌在厚达1米的土坯墙内，檐柱外设有回廊，即《营造法式》所谓的"副阶周匝"。木塔比例敦厚，各层塔檐基本平直，角翘十分平缓，更显得稳定庄重。仰视而望，各层挑檐下有多达54种斗拱繁密有序地排列着，如繁花簇锦，形成中国木构建筑特有的形式美。

　　自东汉末年开始有建造木塔的记载以来，这是唯一一座保存至今的木结构楼阁式塔，至今已近千年。由于结构具有很好的整体性，在释迦塔建成后900多年中，已历经大风暴1次和大地震7次。1921年军阀混战时，塔身曾被多发炮弹击中，却依然巍然屹立。释迦塔有力证明了中国建筑木结构体系的美观、科学、稳定和有效防震的优势。

故宫

　　故宫（图3-50、图3-51）也称紫禁城，始建于明永乐四年（1406年），历经重修改建，但总体布局仍

大体保持明代旧貌，作为明、清两代皇宫，紫禁城历经两朝二十四位皇帝，是中国五个多世纪以来的最高权力中心。其建筑气势雄伟、豪华壮丽，是世界上现存最大、最完整的古代木构建筑群。

北京故宫是中国封建社会末期的重要代表建筑，建筑布局严谨规则，主次有序，宫城南北分为前朝后寝，中轴线贯穿南北，而且延伸到城外，南达永定门，北到古楼、钟楼，贯穿了整个城市，极为壮观。沿中轴线两边，各式建筑左右对称，三路纵列，东西六宫环列，呈众星拱月之势。基本按《周礼》等传统文献中的王城规制进行规划，充分体现了"天子至尊"的封建宗法礼制，严格按"左祖右社""前朝后寝"的古制布局。在建筑处理上，应用以小衬大、以低衬高等对比手法突出主体。如天安门、午门都用城楼式样，基座高达10余米；太和殿用3层汉白玉须弥座，装饰精美，显得十分华贵；而附属建筑的台基就相应简化和降低高度，从而保证主要宫殿的突出地位，以示皇权之威严。建筑色彩采用强烈的对比色调：白色台基、红墙朱门，黄、绿、蓝各色琉璃屋顶在蓝天和京城大片灰瓦的衬托下，显得更加金碧辉煌、绚丽夺目。故宫建筑群可谓集中国古代宫殿建筑之大成，谱写了中国古建筑史上的壮丽篇章。

天坛

天坛（图3-52、图3-53）位于北京正阳门外东侧，始建于明朝永乐十八年（1420年），为明、清两朝皇帝祭天、求雨和祈祷丰年的专用祭坛，总面积为2.73平方千米，整个面积比故宫还大两倍，坐落在皇家园林当中，四周古松环抱，环境幽静，气氛安谧肃穆。

在中国，祭天仪式起源于周朝，源远流长的祭祀文化在天坛的建筑中得以淋漓尽致地体现。"象天法地"是天坛建筑艺术的理念和特征，其建筑和园林的主要设计思想就是要突出天空的辽阔高远，以表现"天"的至高无上。祈年殿与圜丘之间由一座宽30米的"丹陛桥"连接，笔直的丹陛桥逐渐高出地面，行走其上，茂盛的翠柏渐渐低出视线，造成超凡出尘、与天接近的心理感受，强化了祭天崇高神圣的气氛。在整体上，天坛建筑物的外部空间极其空阔，有效地衬托出建筑主体的崇高感，以感受到上天的伟大和自身的渺小。全部宫殿、坛基都朝南成圆形，以象征天，祈年殿和皇穹宇都使用了圆形攒尖顶，屋顶使用一色的青琉璃瓦，色彩鲜明单纯。

天坛建筑群在环境、空间、造型、色彩的设计上都十分成功，它

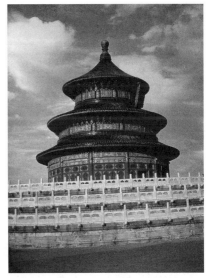

图3-52 天坛祈年殿

图3-53 天坛圜丘

图3-54　拙政园小飞虹廊桥

图3-55　拙政园三十六鸳鸯馆北厅内景

以瑰丽的建筑设计和深厚的文化象征意义著称于世，成为中国标志性建筑之一。

拙政园

拙政园（图3-54、图3-55）位于苏州市东北隅，始建于明正德四年间（1509年），为明代弘治进士、御史王献臣弃官回乡后建造，取晋代潘岳《闲居赋》中"筑室种树，逍遥自得……灌园鬻蔬，以供朝夕之膳，此亦拙者之为政也"之意，名"拙政园"。

拙政园利用园地多积水的地理条件，疏浚为池；形成以水为主，近乎自然风景的园林。拙政园中部现有水面近六亩，面积约占总面积的三分之一，池广树茂，景色自然，"凡诸亭槛台榭，皆因水为面势"，用大面积水面造成园林空间的开朗气氛，同时具有浓郁的江南水乡特色。

五百多年来，拙政园几度分合，沧桑变迁，现存园貌多为清末时所形成，但至今仍保持着平淡疏朗、旷远明瑟的明代风格，被誉为"中国私家园林之最"。

思政链接：从拙政园看江南古典园林的空间尺度特点，学习中国传统造园文化中如何利用时间与空间创造丰富而有层次的心理感受，改善人与环境的关系。

图3-56　布达拉宫

图3-57　布达拉宫红宫

图3-58　布达拉宫白宫

布达拉宫

从17世纪中叶到1959年以前，布达拉宫（图3-56至图3-58）一直是历代达赖喇嘛生活起居和从事政教活动的重要场所，是著

名的藏式宫堡式建筑群。布达拉宫始建于7世纪，是松赞干布迎娶文成公主所建造的，后毁于战乱。17世纪重建，以后历世达赖继续扩建，逐渐形成今日的规模。

布达拉宫建立在海拔3 700多米的高山上，规模庞大，气势宏伟，依山势而建，几乎占据了整座红山，是当今世界上海拔最高、规模最大的宫殿式建筑群。宫殿迂回曲折，殿宇嵯峨，同山体有机地融合，十分巧妙地利用了山形地势修建，使整座宫寺建筑显得巍峨壮观。宫墙红白相间，外缀各种金饰，宫顶金碧辉煌，墙头立有巨大的鎏金宝幢和红色经幡，体现出强烈的藏式风格，是中华民族极富地域特色的古建筑精华之作。

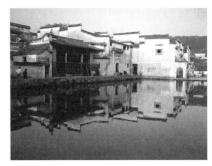

图3-59　徽派古民居——宏村

图3-60　徽派古民居天井

徽派古民居

中国徽派古民居（图3-59至图3-61）以其巧妙的构思设计，精湛的建筑工艺，科学的环保意识，融美观实用于一体，在世界建筑艺术史上独树一帜。它集徽州山川风景之灵气，融风俗文化之精华，风格独特，结构严谨，雕镂精湛，充分体现了鲜明的地方特色。白墙、青瓦、马头山墙、砖雕门楼形成了徽派民居的典型样式。内部是木构架，围以高墙，高低起伏，错落有致，黑白辉映，增加了空间的层次和韵律美，给人幽静、典雅、古朴的感觉。无论村落选址、布局，还是建筑形态，都以周易风水理论为指导，体现了天人合一的中国传统哲学思想和对大自然的向往与尊重。清雅简淡的民居建筑群与大自然紧密相融，创造出一个既合乎科学、又富有情趣的生活居住环境，是中国传统民居的精髓。

图3-61　徽派古民居大门

福建土楼

福建土楼（图3-62、图3-63）是我国独具特色的传统住宅，也是

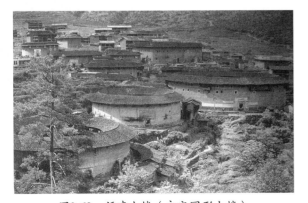

图3-62　福建土楼（永定圆形土楼）

图3-63　福建土楼（永定振福楼）

世界罕见的大型夯土民居建筑，主要分布在福建西部和南部山区，形式多样，最为常见的有圆楼、方楼和五凤楼，另外还有"凹"字形、半圆形、八卦形等。土楼悠久的历史可以追溯至宋元时期，以其独特的建筑风格和悠久的历史文化著称于世。

福建土楼厚重封闭的城堡式建筑设计起因于南迁中原汉民聚族而居、互相帮扶、以御外扰，因而土楼具有坚固性、安全性、封闭性和强烈的宗族特性，同时具有极为质朴巍峨的美感。在布局上多数土楼具有鲜明的特点和规范：①中轴线显著。厅堂、主楼、大门都建在中轴线上整体两边严格对称。②以厅堂为核心。以厅堂为中心组织院落，以院落为中心进行群体组合。③廊道贯通全楼，可谓四通八达。

一座座倚山就势、方圆错落的各式土楼，规模庞大，科学实用，造型淳美独特，创造了生土建筑的一个奇迹。

思政链接：中国传统村落民居蕴含着农耕文明古老而丰厚的文化和智慧，通过具体案例分析，思考今天的城市建设中，如何实现人与自然和谐共处，体现天人合一的思想。

中山陵　吕彦直　中国

中山陵（图3-64、图3-65）是中国近代伟大的政治家孙中山先生的陵墓。它坐落在南京东郊的紫金山上，坐北朝南，依山而建，中西结合的陵园建筑一气贯通，延伸于青山之上，掩映于翠柏之间，显得庄严宏伟、气象万千。

中山陵面积共8万余平方米，陵园墓道和392级石台阶，把石牌坊、碑亭、广场、华表、祭堂、陵寝等建筑物串联在同一轴线上，中轴线由南往北逐渐升高，整个建筑群也循山势而层层上升，四面苍松翠柏，郁郁苍苍。从空中俯瞰，中山陵园就像安放在大地上的一口大钟，含"唤起民众，以建民国"之意。最高处为陵园最重要的建筑——祭堂。祭堂是仿宫殿式的建筑，长30米、宽25米、高29米，外壁用花岗石建造。堂顶是中国传统的重檐歇山式，上盖蓝色琉璃瓦。祭堂建有三道拱门，门额上刻有"民族民权民生"横额，祭堂的门楣上刻有孙中山手书"天地正气"四字。建筑风格中西合璧，对中国近代建筑设计有较大影响。

1931年落成的广州中山纪念堂（图3-66）也是吕彦直融汇东西方美学与技术的杰出作品。

图3-64　中山陵

图3-65　中山陵祭堂

图3-66 广州中山纪念堂

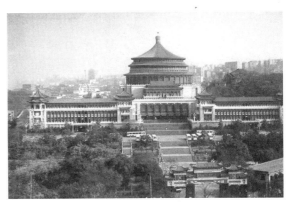

图3-67 重庆西南大会堂

重庆西南大会堂（现重庆人民大会堂）
张家德 中国

重庆西南大会堂（图3-67）坐落于重庆马鞍山上。这座当时用于群众集会演出的大型公共建筑，总建筑面积18 500平方米，依山而建，以其恢宏气势和独具民族特色的建筑风格享誉中外建筑史册。

设计构思基于中国传统的民族形式，形式上采用天坛、天安门等清官式建筑的组合：礼堂大厅屋面造型仿北京天坛祈年殿，顶部为直径46米的钢结构穹顶，容纳3 400多人；中心大厅入口处门楼，则仿天安门造型。建筑布局中轴对称，比例严谨匀称，配以廊柱式的双翼，并以塔楼收尾，具有鲜明的中国民族建筑特色，虽然在实用性上略有欠缺，但整体风格华丽庄严，气度不凡，是挖掘传统建筑语言的经典作品。

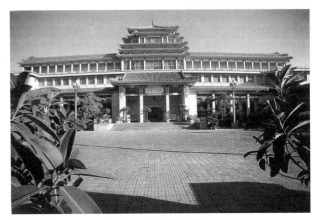

图3-68 中国美术馆之一

中国美术馆 戴念慈 中国

中国美术馆是向新中国成立十周年献礼的十大项目之一。这一建筑在建筑民族化风格的探索道路上取得了可喜的成就，具有浓厚的时代气息。

中国美术馆（图3-68、图3-69）原为国庆工程，因经济原因缓期，建成于1962年。毛泽东题写"中国美术馆"馆额。主体大楼为仿古阁楼式，黄色琉璃瓦多重飞檐，四周廊榭围绕，环境幽雅，具有鲜

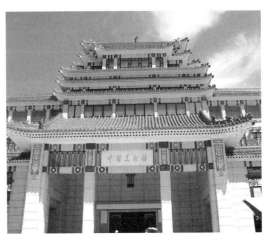

图3-69 中国美术馆之二

明的民族建筑风格。主楼建筑面积 18 000 多平方米，一至六层楼共有 21 个展览厅，展览总面积 6 660 平方米。

中国美术馆的主体建筑集传统与现代、东方与西方建筑理念于一身，融合了中国的传统建筑风格样式和时代气息，设计者将通过适宜得体的尺度很好地化解了大飞檐屋顶可能产生的沉重感，比例和谐，色彩典雅明快，是 20 世纪五六十年代古典形式建筑中的优秀代表。

香港中国银行大厦　贝聿铭　美国

香港中国银行大厦（图 3-70、图 3-71）是香港最现代的建筑之一，1982 年底设计建造，至 1990 年 3 月投入使用。

中银大厦基地面积约 8 400 平方米，是一块四周被高架道路"缚绑"着的土地。要满足使用面积的需求，大厦总高度达到 315 米，楼高 70 层。整座大楼采用由八片平面支撑和五根型钢筋混凝土柱所组成的混合结构的"大型立体支撑体系"。这种混凝土－钢结构立体支撑体系，不仅提高了各个方面的承重力以及抗台风性能，而且更加经济有效，比传统方法节省钢材 4 成，且室内无柱，空间开阔。同时，结构的改进也给大厦外观带来独特的面貌。大厦底层平面呈 52 米×52 米的正方形，沿两条对角线分为 4 个三角形，每个三角形的高度不同，巧妙变换，似芝麻开花节节高升，配合建筑外墙装嵌的铝板和银色反光玻璃，使得各个立面在严谨的几何规范内变化多端，极富跳跃的时代动感。整栋大楼造型简洁明快又极富标志性，一经建成就成为香港维多利亚港湾一道靓丽的风景线，耸立在高楼林立中，成为香港的新地标。

苏州博物馆新馆　贝聿铭　美国

苏州博物馆新馆（图 3-72 至图 3-74）毗邻拙政园，贝聿铭充分考虑了苏州古城的历史风貌，整个建筑与古城风貌和传统的城市肌理相融合，体现了"中而新，苏而新"的创新设计理念，追求和谐适度的"不高不大不突出"的设计原则，博物馆建筑高度未超过周边的古建筑，从建筑体量、色彩、造型等方面与拙政园、狮子林等古建筑群和谐相融。

新馆保留了江南园林的特点，采用传统的粉墙黛瓦，然而表达方

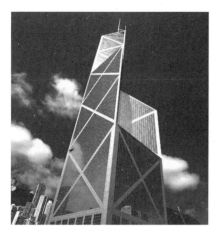

图 3-70　香港中国银行大厦之一

图 3-71　香港中国银行大厦之二

式却又是全新的，错落有致的新馆建筑以深灰色石材为屋面和墙体的边饰，与白墙相映，雅洁清新。建筑构造采用玻璃、开放式钢结构，特别是屋顶的立体几何形天窗，不仅丰富和发展了中国建筑的屋面造型样式，而且解决了传统建筑在采光方面的实用型难题。新馆占地不大，仅 10 750 平方米，但整体布局及空间处理却独具匠心，由传统园林的精髓中提炼出饶有新意的造景设计，有池塘、小桥、亭台、假山、竹林等，空间处理使新馆更加自然、深远、空灵，也让人感觉景致多变、观之不尽。

拓展链接：以贝聿铭为代表的新现代主义建筑，不仅能实现功能与形式的完美结合，同时注重传统文化的现代化表达，为当代设计提供了一条可持续发展的新道路。

国家体育场（鸟巢）　雅克·赫尔佐格、皮埃尔·德梅隆　瑞士、李兴钢　中国

国家体育场（图 3-75）位于北京市奥林匹克公园内，作为 2008 年北京奥运会主体育场，可容纳观众 9 万多人。

这座由瑞士建筑师赫尔佐格、德梅隆与中国建筑师李兴钢合作完成的巨型体育场建筑，设计独特新颖，巨大的钢架外观给人们带来前所未有的视觉和心理的冲击，复杂的钢结构交织成网状向外辐射，就像鸟儿衔来树枝搭建成温暖的巢，因而被人们称为"鸟巢"。在"鸟巢"顶部的网架结构外表面贴有一层半透明的膜，体育场内的光线不是直射进来的，而是通过漫反射，光线更加柔和，由此形成的光线也可以解决场内草坪的维护问题，同时还有为观众席遮风挡雨的功能。这座最先进的奇特钢架结构，与中国传统文化中镂空的手法、宋代哥窑瓷器的"开片"相暗合，表达了某种文脉的延续，也引

图3-72　苏州博物馆新馆之一

图3-73　苏州博物馆新馆之二

图3-74　苏州博物馆新馆模型

图3-75　国家体育场

发了人们种种审美联想和情感体验。国家体育场结合了当代世界最先进的科学技术和设计理念,已经成为北京的标志性建筑之一。

本章学习目标
了解建筑艺术的审美特征,并能运用所学知识赏析建筑艺术作品。

本章思考与练习
运用你所掌握的知识,分析并比较两座著名的中外建筑。

本章名作欣赏

第四章
现代设计艺术鉴赏

第一节　现代设计艺术概述

设计的创造和发展有着悠久的历史渊源。设计产生于原始社会时期人类对石器的有意识、有目的的加工制作。工业革命以来，人类设计从相对稳定的手工艺时代发展到以机械化大批量生产为特色的现代设计阶段。在当今社会，设计无处不在、无所不需，可以说一切都需要设计。从小的纽扣到大的城市空间，从物质环境到非物质环境，从硬件到软件，从造物的功能到产品的样式和符号，从使用方式到生活方式，都需要设计，都离不开设计。设计已经成为人类文明和文化的一部分，它既是文化和文明的产物，又创造着新文化和新文明。

以生产方式的变革为基础，可以把设计划分为手工艺设计和工业设计，或者称之为传统工艺美术和现代设计艺术。手工业时期，设计的时代风格表现为共同的手工业生产方式条件下的产品特征。追求装饰、讲究技巧的现象背后是那个时代人们的审美趣味和观念意识的深刻反映（图4-1）。19世纪末，大工业机器生产的出现，使功能主义的设计风格取代了古典主义，成为占主导地位的时代风格，它所追求的简洁造型、功能结构和几何形式的理性主义特色，都充分表明了基于大工业生产条件下人们新的美学观念和文化意识。

现代设计艺术包括产品从材料、结构、功能、造型、色彩到包装、展示、市场销售等多方面的综合而系统的设计。它以工业化的机器大生产为主，对物质材料进行机器加工，大批量地生产，从而形成了标准化、统一化、规模化的面貌。一般从设计的目的出发，把现代设计艺术划分为产品设计、环境设计、视觉传达设计三大领域。现代设计艺术有其内在的客观因素和客观规律性，它遵循这些原则：功能原则、经济原则、技术原则、艺术原则，一般从这些角度来分析和评判设计的优劣。

图4-1　耀州窑刻花青瓷罐

一、功能原则

所谓功能原则就是指设计产品时要考虑该产品应当具有的目的和效用。当一件设计产品能够符合和满足该产品所预定的目的，实现其规定的效用时，则这件设计产品遵守了功能原则。一般来说，功能原则强调以功能目的为设计的出发点。比如，房屋是供人居住的，标志是供人辨认的，而无法居住的房屋，无法辨识的标志，无疑会被人们否定。实际上，功能原则是一个相当普遍的超越历史长河和地域空间的尺度。

作为人类设计的产品，凝聚着材料、技术、生产、销售、消费和经济、文化、审美等因素。产品本身包含着许多物质功能以外的意义，单纯从物质功能角度来认识、理解设计物是不全面的。作为社会的人对物的物质功能需要是基础，精神需要才是人作为社会属性的核心所在。随着科技的发展，当社会的技术条件发展到处理简单的机能问题已毫无困难，而且社会的经济条件也发展到满足于基本的物质功能需求后，人们的注意力将转向高层次精神、审美需求的满足，对设计物的文化内涵有了更多的要求。所以，今天人们不仅是消费产品，而且将文化作为消费对象。在信息时代，设计物还应更注重人的精神补偿、文化等软性因素。

物质功能也称实用功能。它是通过设计物与人之间的物质和能量交换，直接满足人的某种物质的、生理的需要。虽然物质的需求是第一位的，它决定了物的实用功能成为其功能因素的最重要条件，但是，物质需求的满足却不能取代人类丰富的精神需求，因此，实用功能作为功能因素的基本内容，是象征功能和审美功能产生的基础。

象征功能传达出设计物"意味着什么"的精神内涵。它是运用具有某种象征、隐喻或暗示意义的象征符号，使设计物在人的使用过程中表达出的一定的社会意义、伦理观念等内容。人们在选择设计物时，要求设计物必须具备超越使用价值的象征价值，也正是通过设计师的设计和创意以及其所形成的产品样式和风格使消费者获得了消费的象征价值。比如，一辆豪华小汽车，不仅表现了它在实用功能方面的进步和完善，而且汽车的使用者还可以获得显示其经济地位和社会地位的心理满足（图4-2）。在生活中，人们往往也能够从他人的衣着服饰、居室陈设中判断出他人的社会地位、职业及个性特征等信息。所以，作为社会的"人"的存在，也需要凭借使用物的媒介来传达自己的形象和观念，加之时代、民族和历史文化传统所构成的社会因素，使象征功能的作用更加明确，成为沟通人与人之间思想交流的重要手段。在未来社会中，设计的这一功能将会继续强化，这种强化与设计本身的艺术成分的增加和符号化手段的增强形成互动的关系。

审美功能是指物的内在内容和外在形式唤起的人的审美感受，满足人的审美需求，是设计物与人之间相互关系的高级精神功能因素。设计物在使用过程中是否唤起人的美感，一方面来源于物自身的形态、色彩、肌理等外在形式所构成的形式美；另一方面来自功利性的人的行为、使用体验。由于设计物能够满足人物质的、生理的需要，合乎人的目的性，使人感觉到满足和愉悦，进而体验到一种功利性之美。在现代设计中，美与实用功能或物质功能是联系在一起的，本质上是一种功能之美。而质量低劣的房屋、服饰、家用

图4-2　奔驰汽车

电器，是不会给使用者带来一种审美功能的满足的。

二、经济原则

现代设计师要考虑设计的经济核算问题，即要考虑原材料费用、生产成本、产品价格、运输、储藏、展示、推销等费用的合理性。包豪斯的创立者格罗皮乌斯在其《包豪斯产品的原则》中也明确指出：这些产品"应该是耐用的、便宜的"。关于在现代设计中是否需要考虑有关经济方面的问题不是没有争论的。有的人觉得现代生活质量的优化和物质、精神需求的提高，使得豪华、奢侈型设计产品有了发展的趋势，它们是不需要计较经济因素的。而更多的人坚持现代设计的大众化方向，认为与大工业机器生产相联系的现代设计在本质上是为大多数人服务的，因而经济方面的考虑在现代设计过程中是必不可少的，当然它在不同时代有不同的标准，体现不同的经济水平。

经济原则是现代设计一个具有普遍意义的原则。在一般情况下，力求以最小的成本获得最适用、优质、美观的设计。以豪华型设计来否定经济原则其实是陷入了一个认识误区，现代设计首先应当关注的是大多数人的需求，这也是现代设计区别于传统工艺美术尤其是宫廷风格工艺美术的一个重要特征，即便是从豪华型产品设计本身来说，仍然常常有一个降低成本的问题。应该说，以最少的费用取得最大的效果是最为理想的。现代生产的物品几乎都是供大多数人使用的批量产品，大量生产优质廉价产品是现代设计出现以来始终不变的原理。现代设计要为潜在的、可能的广大消费群考虑。当代设计潮流之一的绿色设计，探索工业设计与人类可持续发展的关系，主张降低对资源、能源的消耗，减少对环境、生态的破坏，反对人们无节制消费的过度商业化设计，从某种层面上来说，这也是从经济原则方面考虑的。

三、技术原则

现代设计的技术原则是指设计时要考虑现代材料的性能和加工方法所起的作用，因材施技，要考虑反映新科技成果和新加工工艺，以利于优质高效的批量生产，使产品更好地为人类服务。首先，要研究形成产品或环境的内在因素，如材料、结构、工艺技术、价值工程、环境科学等，使产品或环境更符合人的基本物质需要；其次，在产品设计的过程中要研究人的生理科学，如人体测量学、解剖学、人机工程学、行为科学等，使设计的产品或环境满足人的生理上的需要，以及不断发展的新生活方式、新工作方式的需要。

设计物的功能和形式必须拥有相应的生产技术作为保证，方能得以实现。在设计发展史中，任何新的功能或样式的物的产生，都是与当时的生产技术条件有密切关联的。从宏观角度看，手工艺技术与现代工业技术有着本质的区别，因此也造就了大相径庭的设计物的功能和样式，并且，常常由于对物的功能要求的提高，带动了生产技术的改进以及外观形式的变化，推动了生产技术的发展。同时，人类在生产技术方面的进步，也需要新的功能、新的样式的物出现，比如说，大工业化机器生产不可能与手工业时代的物的功能和形式相配套，将哥特式纹样附着于蒸汽机头，显然带有过分的不协调因素，标准化、规范化、统一化的生产技术，是要求简洁、明快的形式以及低成本、高产出，满足于绝大多数人的需求为功能目的来与之相适应的。因此，在设计中生产技术作为技术因素中的重要部分，应当被充分得到考虑，并从有效利用现有生产技术和以设计

图4-3　长信宫灯

推动开发新的生产技术的角度,来看待它对设计的意义。

技术原则的应用要依据现实情况。"为了满足一定的目的,需要何种构造;为了生产出来,要使用何种技术和材料等,有必要不断考虑现实的生产情况来作出决定。"以摩天大楼为代表的高层建筑设计是最能说明技术原则有效应用的例子。高强度的新型钢材和混凝土,各种合金、特种玻璃、化学材料,以及新的施工技术,正是这些才使得今天种种钢筋混凝土薄壳顶、悬挂结构、网架结构、蓬膜结构、充气结构建筑有了产生和存在的可能。考虑材料性能和材料加工工艺对现代设计的限制,正是技术原则的要求,无视这一点则是对设计规律的违背。技术时刻在进步、变化着,把这种进步的新技术有效地为人类生活服务,这是对设计人员的要求。比方说,椅子的历史,就是设计师一种接一种地成功地采用新材料的历史:首先是天然木材,接着是钢管、胶合板,后来是聚酯树脂制品、聚氨基甲酸酯泡沫等。

设计是通过艺术的方式将科学技术展示出来,科学则往往通过工艺技术的方式走向与艺术结合之路。例如,河北满城出土的长信宫灯(图4-3)在设计的科学性和艺术性统一上具有典型意义。长信宫灯以汉代宫女形象为基本造型,宫女作跪坐状,上身平直,以左手持握灯座底部的座柄,右臂高举,袖口向下宽展如同倒置的喇叭,与体腔为空心相连,燃灯时起到烟道和消烟的功能。灯盘呈"豆"形,灯盘可以转动,灯罩可以开合调节光线,也有挡风的功能。上述设计,充分体现出对科学的精确要求和考虑,而且实用的科学性与灯的造型设计完美地统一起来。

四、艺术原则

现代设计的艺术原则的提法,突出了现代设计应当包括的艺术手法和现代设计产品造型可以蕴含的艺术精神,也强调了现代设计的创造性要求;提"艺术原则"也是为了强调现代设计与纯艺术的联系,有助于使更多的纯艺术家参与现代设计。包豪斯曾经呼吁艺术家转向实用美术,希望打破将艺术家与手工艺人隔开的屏障。

现代设计的艺术原则是指设计时要考虑所设计产品或作品的艺术性,使它的造型具有恰当的审美特征和艺术品位,从而给受众以美感享受。艺术原则要求设计师创造新的产品造型形式,在提高其艺术性上体现自己的创意,同时也要求设计师具有健康向上的艺术和审美意识。

设计产品的艺术性和审美性不应当是简单的装饰或者说某种外加的孤立的形式成分,而应当是该产品内在因素的外在表现,是与功能有机统一的形式构成,这种以形式显现出来的东西,其实是功能与形式的统一体(图4-4)。

有些当代学者同时强调了设计的功能要求和艺术审美要求,而且是针对现代设计整体而言的。例如,德国著名工业设计师迪特·拉姆斯认为,好的设计是既好用又好看的,也就是形式和功能统一的,只有满足人们各方面功能需求的设计,才有可能达到好看的水平。日本设计理论家大智浩、佐口七郎在《设计概论》中

提出,"设计中的审美性不是与物理的机能相背离而存在的。真正的设计必须是追求审美性和物理的机能两者的融合,即必须是追求结合机能美的形态"。背离功能原则的设计产品难以有真正意义上的美,不是我们所提倡的。

艺术性是一个美学标准,真正的美具有积极向上的精神力量,这是现代设计师们所应当追求的,在这一点上他们与所谓纯艺术家们也没有区别。此外,既然现代设计的服务对象不是设计师自己或少数人,而是社会主体的大众,那么,在坚持设计的艺术原则时,当代的设计师要考虑的或首先关注的就不是他个人的审美爱好或少数人的艺术和审美口味,而是客观存在的普遍性的美学和艺术标准,或者说首先考虑一个时代的或民族的美学标准。为大众设计大批量生产的"产品"时,追求这种普遍的客观的美是十分重要的。

图4-4 飞利浦烤面包机

第二节 现代设计名作赏析

《莎乐美》插图　比亚兹莱　英国

在比亚兹莱短暂的 26 年的生命里，因 1894 年为王尔德的剧本《莎乐美》所作的插图（图 4-5、图 4-6），使其闻名遐迩。《莎乐美》插图体现了画家天才的创造力与丰富的想象力，它既忠实原作，又不完全受具体细节的制约，从而使其成为具有独立欣赏价值的经典之作，充分体现出了插图独创性的一面。

比亚兹莱热爱古希腊的瓶画和"洛可可"时代极富纤弱风格的装饰艺术，同时东方的浮世绘与版画也对他产生了深刻的影响。强烈的装饰意味，流畅优美的线条，诡异怪诞的形象及黑白两色的使用，使他的作品充斥着恐慌和罪恶的感情色彩。

图4-5　《莎乐美》插图之一

《莎乐美》说的是希罗底的女儿痴情于施洗者约翰，遭到拒绝之后请求父王将他杀死。希律王要求她跳了七重面纱之舞，然后满足了她疯狂的爱欲，莎乐美最终亲吻了约翰的嘴唇。《莎乐美》插图充满了情欲、诱惑、颓废、邪恶的氛围，线条、黑白效果和整体形式完美驾驭，画面"疏可走马，密不透风"，极富视觉的张力。

红磨坊歌舞演出海报、红磨坊的舞女查雨高　图卢兹·劳特累克　法国

新艺术运动时期的法国，海报及其他平面设计很出色，被设计界公认为是现代商业广告的发源地。其中图卢兹·劳特累克的作品（图 4-7、图 4-8）是法国招贴画成熟的标志。劳特累克的招贴画更多地受到了日本浮世绘的影响，常用非对称的构图来安排画面，追求明亮狂放的大色块的对比，用流动的线条勾勒人物，选取富有戏剧性的场景，突出了招贴画的戏剧效果。同时，他在画面上夸张地表现人物的形象，把图像和文字巧妙地安排在画面上，以达到招贴画的商业性目的，这种独创方法和表现形式为现代广告作了成功的尝试。他也因此被称为现代招贴画的先驱。他设计的红磨坊歌舞演出海报堪称早期平面设计的代表。

图4-6　《莎乐美》插图之二

劳特累克的招贴画曾刷满了巴黎的大街小巷，使他名声大振，同时使红磨坊兴盛一个多世纪，也使红磨坊的演员留名青史。可以说，没有劳特累克的招贴画，就不会有红磨坊的辉煌。

图4-7　红磨坊歌舞演出海报　　　图4-8　红磨坊的舞女查雨高

拓展链接：结合社会背景、生产技术条件、经济环境等，分析 19 世纪末欧洲海报设计蓬勃发展的原因。

征兵招贴画　英国、美国

在第一次世界大战期间，各主要国家都认识到广告在传播信息、鼓舞士气等方面所具有的作用，招贴画成为政府、军方、民众进行交流的重要媒介。第一次世界大战爆发后，英国人大多不愿意从军，因此设计好征兵广告，凝聚人心，就成了一件很具挑战性的事。当时的征兵总监基奇纳勋爵创作了《你的国家需要你》（图4-9）的主题招贴画，他那根伸出的手指和那正视观者的坚毅目光，直透人们的心灵，让人无处逃遁。这幅招贴画形象醒目而突出，极具震撼力，从而引发了民众踊跃参军的热潮。

图4-9　英国征兵招贴画

三年后的 1917 年，詹姆斯·蒙哥马利·弗拉格以此为蓝本为美国设计了《我需要你》（图4-10）的征兵招贴画。弗拉格以自己为原型，塑造了一个严肃凌厉、让人非注意不可的山姆大叔，使其成为美国的标志形象。这幅招贴画在一战期间共印刷了 400 余万张，据说第二次世界大战期间还印过 500 万张，达到了极好的宣传效果。

"诺曼底"号客轮海报　卡桑德尔　法国

"诺曼底"号客轮海报（图4-11）是移居巴黎的俄国设计师卡桑德尔在 1935 年为远洋游船"诺曼底"号设计的宣传广告，是装饰艺术风格的经典之作。

图4-10　美国征兵招贴画

装饰艺术运动是在20世纪20~30年代兴起的一场风格特殊的国际性设计运动。它发轫于法国巴黎，并很快席卷了欧美的许多国家。卡桑德尔的作品即代表了法国装饰艺术运动平面设计的成就。他认识到广告设计的商业性，认为招贴画是传递信息的机器。他的代表作品"诺曼底"号客轮海报设计，采用近距离仰视的视角突出"诺曼底"号庞大的身躯，其简洁形状和粗轮廓的表现手法使画面产生对称、抽象、有力的形式美感，使人产生豪华、力量和速度的种种联想，很明确地展示了"诺曼底"号客轮在当时的地位和形象。画面采用棱角分明的色彩块面，轮廓简洁清晰，装饰效果强烈，表达了时代对速度和豪华以及新技术的向往与狂热，具有鲜明的装饰艺术运动的风格特征。

图4-11　"诺曼底"号客轮海报

反对酒后驾车公益广告　雅克·科弗代尔　美国

酒后驾车存在着种种的危险，由此而引发的交通事故比例极高，因此酒后驾车为社会各界所不容。法律的严厉惩罚以及有效的广告宣传活动，都有助于遏制酒后驾车行为。如何将这一司空见惯的讯息通过独特而富有表现力的视觉形象和符号传达给受众，这是设计师要重点考虑的。雅克·科弗代尔说："为了能够引起人们的注意，我们用一种新颖且出乎意料的表现方式对这一讯息进行了包装。"他借用了一只撞在汽车挡风玻璃上四分五裂的昆虫尸首，隐喻了酒后驾车的可怕后果，清晰而刺激的图像给人极强的震撼和警醒，从而达到了对人们教育和劝诫的作用（图4-12）。

图4-12　反对酒后驾车公益广告

鲍勃·迪伦唱片专辑封面海报　米尔顿·格拉泽　美国

20世纪中期，一批向往自由与个性的美国新生代设计师开始走入平面设计的视野，他们运用摄影和插图的混合手法，为表现个人观念而设计，很快成为20世纪50年代平面设计界的先驱，自称为"图钉派"。他们从过去的新艺术运动时代提取了大量与众不同的、常常被遗忘的比喻，并将它们带入了20世纪60年代后新兴的、好玩的视觉语言中。从文艺复兴时期的油画到大众流行的连环画都是图钉派的设计参考，他们通过自由的设计方式，让印刷作品成为统一而无法分割的整体，同时又具有个人鲜明独特的风格。

1967年，图钉派成员之一格拉泽受邀为美国摇滚歌手鲍勃·迪伦设计唱片专辑海报（图4-13）。整张海报呈现新艺术运动风格，以杜

图4-13　鲍勃·迪伦唱片专辑封面海报

尚的肖像剪影为灵感设计，绚烂的发丝色彩则参考了伊斯兰艺术风格。底部迪伦的名字字体配合剪影侧脸而设计。设计师史蒂文·布劳尔对这个标志性海报评论道："这是伊斯兰艺术与马塞尔·杜尚风格在迷幻年代黎明时分的相遇。"

中国银行标志　靳埭强　中国香港

图4-14　中国银行标志

中国银行在20世纪80年代开始推行CI系统，香港著名设计师靳埭强接受委托进行了完美的设计。中国银行标志（图4-14）以中国古钱币为基本形象，暗合天圆地方之意，同时，通过古钱币上结了一根红绳的方式，钱孔与红绳从而构成了"中"字，巧妙地凸现了中国银行的招牌。标志完满大方，简洁的造型蕴含着民族特色，符合国家专业银行的身份。中国银行CI（图4-15）的成功导入，引发了国内金融机构CI潮。这个原创的标志设计，更成为全国很多机构模仿的对象，国内很多金融机构的标志设计都没有摆脱它的影子。

靳埭强主张把中国传统文化的精髓融入西方现代设计的理念中去，这也正是他设计成功之所在。标志形象不是流行时装，追随潮流，人有我有的东西。创新是标志设计永恒不变的主题。从中国银行标志设计以及中国银行CI的应用中，能够深刻地感受到这一点。

思政链接：赏析靳埭强的设计作品，思考如何将中国传统文化与现代设计结合。

墨西哥城奥运会、慕尼黑奥运会、北京奥运会体育图标

1968年墨西哥城奥运会当时采用光效应艺术风格来表现体育图标（图4-16），体现了鲜明的时代特征，并且它的体育图标和会徽

图4-15　中国银行CI的应用

图4-16　墨西哥城奥运会体育图标

的设计具有内在的一致性,两者相得益彰,共同构成了墨西哥城奥运会的视觉形象系统。

1972年德国慕尼黑奥运会体育图标设计(图4-17)以直线造型为主,首次将体育图标的人物标准化,以强调识别性,严谨理性、通用简约是它的设计原则,具有高度的功能主义风格特征,也符合德国一以贯之的文化传统。它对之后的历届奥运会的体育图标设计产生了很深的影响。

2008年北京奥运会体育图标设计方案(图4-18)确定为"篆书之美"。35个体育项目图标设计沿袭了奥运会会徽"中国印"的设计理念,以篆书笔画为基本形式,融合中国古代甲骨文、金文等。文字的象形意趣和现代图形的简化特征,符合体育图标易识别、易记忆、易使用的要求。大篆的风格彰显汉字圆润雍容的象形之美,强烈的黑白拓片效果的巧妙运用,使北京奥运会体育图标显示出了鲜明的运动特征、优雅的运动美感和丰富的文化内涵,达到了形与意的和谐统一,功能性与艺术性达到了完美的统一。图标不但有强烈的中国文化特色,鲜明

图4-17 慕尼黑奥运会体育图标

图4-18 北京奥运会体育图标

地区别于往届奥运会，而且十分凝练，是传统文化与现代设计的完美结合。这些体育图标与北京奥运会会徽、二级标志、吉祥物、主题口号等一并构成北京 2008 年奥运会的基础形象元素。图标不但广泛用于奥运会道路指示系统、场馆内外的标志和装饰、赛时运动员及观众参赛和观赛指南等，还应用于电视转播、广告以及市场开发等领域。

《大闹天宫》　中国

《大闹天宫》（图 4-19、图 4-20）由上海美术电影制片厂分别于 1961 年、1964 年出品。它由万籁鸣、唐澄导演，堪称中国彩色动画片的经典之作。

图4-19　《大闹天宫》剧照之一

《大闹天宫》博采多门传统艺术在造型、布景、用色等方面之长，融古代绘画艺术、庙堂艺术、民间年画于一体，采用戏曲艺术的表演和音乐，选择极具神幻色彩的大闹天宫戏，挖掘各种动画艺术的表现手段，使整部影片表现出浓郁的民族风格和精湛的艺术技巧。

《大闹天宫》由漫画家、装饰画家张光宇进行了角色设计的工作。张光宇吸收传统版画、戏剧脸谱的要素创作的孙悟空，至今仍是中国动画史上最受喜爱的动画形象。张光宇的角色设计和装饰画家张正宇（张光宇之弟）的背景设计，在艺术上达到高度的统一。统一的传统装饰性风格和高超的技术水准，让这部杰作成了中国动画史上难以逾越的高峰。40 年来，仍然没有一部中国动画片能够达到《大闹天宫》的艺术水准。《大闹天宫》不但体现出中国动画当时在世界上堪称一流的制作水准，而且让全世界动画人看到了开创民族风格动画的可能。

图4-20　《大闹天宫》剧照之二

《狮子王》　美国

《狮子王》（图 4-21）1994 年 6 月在美国首次上映，是迪斯尼公司的第 32 部经典动画长片。影片取材于莎士比亚的《哈姆雷特》，描述小狮王辛巴的成长历程。影片以其活泼可爱的卡通形象、震撼人心的壮阔场景、感人至深的优美音乐，以及其所描述的爱情与责任的故事内容，深深地打动了观众。

图4-21　《狮子王》海报

迪斯尼的动画专家利用水墨粗绘的渲染技巧充分显露出非洲大地的壮阔瑰丽，计算机动画将羚羊群奔驰一幕澎湃呈现，再配合汉斯·季默激昂的乐章，给人如同史诗般的感受。

《狮子王》虽然描述的是非洲大草原动物王国的生活，实际上它

的主题超越任何文化和国界，具有深刻的内涵——生命的轮回、万物的盛衰，是一部探究有关生命中爱、责任与学习的温馨作品。这部迪斯尼录制了 4 年而成的震撼巨片，不仅创造了票房上的奇迹（总票房收入超过 7.5 亿美元），成为影史上最卖座的电影之一，而且使人重新定义了动画电影。在 1995 年第 67 届奥斯卡颁奖晚会上，《狮子王》荣获最佳电影配乐及最佳电影原创歌曲两项大奖。

《花木兰》 美国

图4-22 《花木兰》海报

图4-23 《花木兰》剧照

《花木兰》（图 4-22、图 4-23）是美国著名动画公司迪斯尼制作出品的第 36 部经典动画。本片改编自中国传统经典故事《花木兰》，但完全由现代美国式精神理念构成影片核心，讲述主人公花木兰勇于突破传统意识框架束缚，追求个性解放，努力挑战自我，抗击社会及外来压力，实现自我价值的故事。该片巧妙地将现实的内在立意，与富于神秘色彩的东方经典传说相结合，获得不同文化、不同年龄观众群体的普遍接受，取得了巨大成功。

与迪斯尼常见动画风格不同，该片整体风格借鉴了中国画的一些技法，虚实结合，工笔水墨结合，意境悠远，颇富东方韵味。在线条的运用上，《花木兰》也融入中国绘画上的圆润笔触，无论是人物造型、背景建筑，还是烟雾的线条形状，都具有浓郁的中国风味。同时，作为一部适合全家大小观看的动画片，在战争场面的描述上，迪斯尼尽量模糊时代的背景，巧妙地避开了冷兵器时代近距离作战的残酷画面，既可以看到汉晋的匈奴、唐朝的服饰与仕女妆，也可以看到宋代的火药和明清的园林风格等，同时，影片中出现的中国文字，也是篆、隶、草、楷各种风格兼有。所以说，《花木兰》可谓是中西合璧的经典动画。

《千与千寻》 日本

图4-24 《千与千寻》海报

图4-25 《千与千寻》剧照

《千与千寻》（图 4-24、图 4-25）是围绕一个瘦弱的小女孩千寻展开的。影片是日本著名动画大师宫崎骏献给曾经有过 10 岁和即将进入 10 岁的观众的一部影片。它以现代的日本社会作为舞台，讲述了 10 岁的小女孩千寻为了拯救双亲，在神灵世界中经历了友爱、成长、修行的冒险过程后，终于回到了人类世界的故事。原只是为了孩子创作的影片，《千与千寻》却让更多的大人领悟到已经失去的纯真与热情。

《千与千寻》是日本首部采用全数码技术录制的动画电影，无论画面、色彩、音响都更细腻、更具层次感。影片展示了宫崎骏笔下细腻的友情、一贯的幽默以及独特可爱的角色场景设计，其幻想的世界让人目眩神迷。

《千与千寻》以 2.9 亿美元称霸日本影史票房总冠军，缔造了日本动画大师宫崎骏魔幻冒险创作风格的巅峰。这部在日本平均每十个人就有一人看过的片子获奖不断，囊括了众多国际电影大奖：日本影艺学院最佳影片，柏林影展金熊奖，美国动画大赏 Annie 奖最佳影片、导演、编剧、原著音乐 4 项大奖，洛杉矶/纽约影评人学会最佳动画片等。

巴黎地铁入口　赫克多·吉马德　法国

巴黎地铁入口设计（图 4-26）是法国新艺术运动时期最具影响力的设计之一。新艺术运动是 19 世纪末、20 世纪初在欧洲和美国产生并发展的一场影响巨大的设计运动，涉及十几个国家，其影响在建筑、家具、产品、服装、首饰、招贴等多个领域均有显现。新艺术运动最经典的纹样都是从自然草木中抽象出来的，多是蜿蜒交织的曲线和流动的有机形态。法国新艺术的代表人物赫克多·吉马德受巴黎市政府委托，一共设计了 140 多个不同的地铁入口，其中一部分遗留下来已然成为当今的巴黎一景。这些设计赋予了新艺术最有名的戏称——"地铁风格"。地铁入口设计采用了当时热衷的铸铁工艺，其金属栏杆、灯柱和护柱都模仿植物的形状，将起伏卷曲的植物纹样融入其中，顶棚还有意处理成动物纹样，如海贝造型，具有很典雅的新艺术特征。

图 4-26　巴黎地铁入口

电风扇、电水壶　彼得·贝伦斯　德国

彼得·贝伦斯是德国现代设计的奠基人，被视为"德国现代设计之父"。他在受聘担任德国通用电器公司 AEG 的艺术顾问期间，设计了大量功能化的工业产品。他的设计均采用简单的几何形式，朴素而实用，并且准确体现了产品的功能、加工工艺和材料。从他 1908 年设计的电风扇（图 4-27）和 1909 年设计的电水壶（图 4-28）上看不到任何的矫饰与牵强，使机器产品以自己的审美语言来表达自我，而不再借助传统的装饰风格。在设计中贝伦斯十分注意运用逻辑分析和系统协调的方法去解决问题，重视产品标准化部件设计，已具有初步的现代工业设计观念。其电风扇的造型为后来电风扇的基本样式。其电水

图 4-27　电风扇

图 4-28　电水壶

壶以标准零件为基础，采用这些零件可以灵活装配成几十种水壶，并有不同材料、不同表面处理和不同尺寸的多种方案选择，同时他还考虑了当时消费者留恋传统手工技艺的心理，把电水壶的表面处理成手工锻打的痕迹，更是增添了一种肌理之美。历经一百年，他设计的电水壶仍然是那么时尚和美观。

PH灯　保尔·汉宁森　丹麦

丹麦设计师保尔·汉宁森是世界上早期灯光设计师之一，是灯光设计领域的先行者。汉宁森的成名作是他于1924年设计的PH灯具（图4-29），该设计在1925年巴黎国际博览会上获得金奖，后来他还设计了适用于不同环境的系列PH灯具。

PH灯具可谓科技与艺术的完美结合。从科学的角度，该设计使光线通过层累的灯罩形成了柔和均匀的效果，并对白炽灯光谱进行了有益的补偿，创造出更适宜的光色。而且，灯罩的阻隔在客观上避免了光源眩光对眼睛的刺激，经过分散的光源缓解了与黑暗背景的过度反差，更有利于视觉的舒适。另外，灯罩优美典雅的造型设计，如绽放的松果，其流畅飘逸的线条、错综而简洁的变化、柔和而丰富的光色使整个设计洋溢着浓郁的艺术气息。同时，其造型设计适合于用经济的材料来满足必要的功能，从而使它有利于进行大批量的工业化生产。

PH灯具不仅具有极高的美学价值，而且源自于科学的照明原理，因而使用效果非常好。

图4-29　PH灯

贝尔300型电话机　亨利·德雷夫斯　美国

亨利·德雷夫斯一生都与贝尔电话公司有密切的关系，是影响现代电话设计的最重要的设计师。德雷夫斯20世纪30年代开始与贝尔公司合作，他坚持"从内到外"的设计原则，主张设计工业产品首先应该考虑的是高度舒适的功能性，仅凭臆想的外观设计是行不通的。

1937年，德雷夫斯提出了从功能出发，听筒与话筒合一的设计，被贝尔公司采用，由此奠定了现代电话机的造型基础。他设计的300型电话机（图4-30），首次把过去分为两部分、体积很大的电话机缩小为一个整体，听筒和话筒也合二为一。德雷夫斯最早把人体工程学系统运用在电话机的设计过程中，机身的设计十分简练流畅，只保留了必要的功能部件。外观的简洁，方便了清洁和维修，并减少了损坏

图4-30　贝尔300型电话机

的可能性。所以，这一款设计获得了很大的成功，在不少国家作为标准的机型使用了数十年。到20世纪50年代，作为贝尔公司设计顾问的德雷夫斯，已经设计出100余种电话机。

索尼随身听　索尼设计中心　日本

在日本的企业设计中，索尼公司成就斐然，成了日本现代工业设计的典型代表而享誉国际设计界。索尼公司不随大流、坚持独创的设计原则，同时将这种精神与精致、细腻的日本文化紧密地结合在一起，所以不仅使索尼公司始终领导世界电子、家电行业的潮流，而且其设计的成功也引发了其他公司的竞相仿效。

索尼的设计不是着眼于通过设计为产品增添附加价值，而是将设计与技术、科研的突破结合起来，用全新的产品来创造市场，引导消费，即不是被动地去适应市场。索尼的设计强调简练，其产品不但在体量上要尽量小型化，而且在外观上也尽可能减少无谓的细节。1979年开始生产的"随身听"录音机（图4-31）就是这一设计政策的典型。尽管当时有人认为这一全新的听音乐的方式会损伤听力，并诱发交通事故，但其所创造的新的生活方式，自由而惬意，立即受到了音乐爱好者和年轻人的喜爱，由此风靡全球，取得了极大的成功。

图4-31　索尼随身听

带小鸟的自鸣水壶　迈克尔·格雷夫斯　美国

迈克尔·格雷夫斯是奠定后现代主义建筑设计的重要人物之一，同时也是一位工业设计大师。他为意大利阿勒西公司设计了一系列具有后现代风格特征的生活用具。其中1985年设计的带小鸟的自鸣水壶（图4-32），实用美观，获得了巨大的成功，被认为是一件经典的后现代主义作品。

图4-32　带小鸟的自鸣水壶

这把水壶具有一个最突出的特征——在壶嘴处有一个红色的初出茅庐的小鸟形象，当壶里的水烧开时，小鸟会发出口哨声，它也诙谐地提醒人们，生活中再平常不过的物品也是可以充满惊喜的。格雷夫斯的设计，仔细观察了人的行为过程，水壶的护垫把手前高后低，非常省力的就可以把水全部倒空，蓝色的拱形垫完全吻合人手的结构，能够保护手不被金属把的热量烫伤；它的底部很宽，这样能够使水迅速烧开，上面的壶口也很宽，便于清洗。总体设计体现了实用、美观及人的情感需求的统一。

图4-33 "安娜"开瓶器

"安娜"开瓶器　亚历山大罗·蒙蒂尼　意大利

亚历山大罗·蒙蒂尼曾任意大利著名设计杂志的总编辑，他的设计感性、多彩，童趣幽默，突破常规，展现一种新的生命活力。其中最著名的"安娜"开瓶器（图4-33），将开瓶器拟人化，甚至每季都要换新装，活泼而充满情趣。

"安娜"的金属表面上了一层特氟隆涂料，可以防止打滑。据说"安娜"1994年由意大利阿勒西公司一推出，旋即成为畅销排行榜冠军，是最受欢迎的新婚和情人节礼物。后来，蒙蒂尼又推出"安娜兄弟"系列设计，进而形成了一个庞大的"安娜"家族。

阿勒西公司负责人说："设计从来都不应该是因袭守旧或者根本不能鼓舞人心的，相反它应该能为工业带来创造性的发展。一项设计是否优秀，不能仅以技术、功能和市场来评价，一项真正的设计必须有一种感觉上的漂移，它必须能转换情感，唤醒记忆，让人尖叫，充满反叛……它必须要非常感性，以至于让人们感觉好像过着一种只属于自己的、独一无二的生活，换句话说，它必须是充满诗意的。"蒙蒂尼设计的"安娜"开瓶器正是如此。

图4-34　"绿色"设计（沙巴电视机）

"绿色"设计　菲利普·斯塔克　法国

绿色设计探索工业设计与人类可持续发展，着眼于人与自然的生态平衡关系，在设计过程中充分考虑环境效益。20世纪90年代以来的绿色设计，以使用再生材料、减少材料和能源消耗、减少有害物质的排放作为产品设计、制造、使用到回收利用的重要内容。法国著名设计师菲利普·斯塔克设计的电器产品（图4-34）、家具（图4-35）、室内环境等，都从绿色的生态设计观出发，合理利用可回收再生的材料，同时追求一种"少就是多"的简约设计风格。1994年，斯塔克为沙巴法国公司设计的电视机，其机壳就是采用可回收利用的高密度纤维材料，从而为家用电器创造了一种别样的"绿色"新体验。

思政链接：寻找我们身边的"绿色"设计产品，思考其环保设计理念与中国传统哲学思想的关联。

图4-35　"绿色"设计（WW座凳）

苹果iMac计算机　乔纳森·伊维　美国

1998年5月31日，美国苹果公司推出了晶莹剔透的iMac计算机（图4-36、图4-37），再次在计算机设计方面掀起了革命性的浪潮，成了全球瞩目的焦点。iMac秉承苹果计算机人性化设计的宗旨，采用一体化的整体结构和预装软件，插上电源和电话线即可上网使用，大大方便了用户。从外形上看，iMac计算机采用了半透明塑料机壳，造型雅致而又略带童趣，色彩则采用了诱人的糖果色，一扫先前个人计算机严谨的造型和灰褐色调的传统，似太空时代的产物，加上发光的鼠标，高技术、高情趣在这里得到了完美的体现。糖果般可爱诱人的iMac具有极强的感情色彩和表现特征，它完全改变了人们对计算机笨拙、冰冷的印象。大面积使用弧面造型，圆润柔美的身躯，多变的色彩组合，均展现了苹果卓越的工业设计，将苹果计算机的精髓提升到了新的高度。

图4-36　苹果iMac计算机之一

iMac计算机设计的灵魂是苹果公司工业设计部主任乔纳森·伊维，在谈到iMac计算机的设计时，他说："我想让iMac计算机是这样一种设计，用户不会害怕它，即使他们并不知道iMac计算机是如何工作的。我寻求那种没有技术理解也能使人亲近的元素，能与人们过去的记忆产生共鸣的元素。"iMac计算机做到了这一点。

图4-37　苹果iMac计算机之二

拓展链接：对比观察手机、电脑等热门电子产品几十年来的更新迭代，思考产品设计的周期性特点。

戴森吸尘器　詹姆斯·戴森　英国

詹姆斯·戴森被英国媒体誉为"英国设计之王"，是最受英国人敬重的、富有创新精神的企业家之一。他所发明的双气旋系统，被看作是自1908年第一台真空吸尘器发明以来的首次重大科技突破，彻底解决了旧式真空吸尘器气孔容易堵塞的问题。如今，这一吸尘器成为英、美、日、澳等国吸尘器市场的领先者。自1993年发明首个戴森双气旋无尘袋吸尘器DC01（图4-38）以来，戴森已在地板清洁、头发护理、空气净化、吸尘机器人、照明灯及干手器领域研发了一系列解决实际问题的先进技术。每款产品的设计都以打造无与伦比的性能为目标，以解决问题为驱动。戴森一贯秉持"外形遵循功能"的原则，产品的色彩、材料和饰面工程设计都旨在突出功能性，并发挥产品蕴含的科技力量。戴森产品的独特外观，反映了其运作方式。为了让产品看起

图4-38　戴森吸尘器DC01

来没那么复杂，借助颜色突显技术感，让用户聚焦于与产品的互动——吸尘器上所有关键的"互动点"都采用了亮红色设计，如用于连接、拆卸的部件以及控制杆的按钮。同时，精心挑选使用的材料确保产品坚固且轻盈。

高直椅子　查尔斯·麦金托什　英国

图4-39　高直椅子

新艺术运动时期英国建筑师和设计师查尔斯·麦金托什的设计更接近现代主义的特点，主张直线和方格的运用，简单的几何造型，采用黑色和白色为基本色彩，他的探索为机械化、批量化、工业化的形式奠定了可能的基础，这也预示着机器美学的出现和到来。麦金托什一生中设计了大量家具、餐具和其他家用产品，都具有高直的风格，他设计的著名的椅子有的靠背高达140厘米（图4-39），形状像一把木梯，放置在室内或者墙边，可以造成室内或墙面分割的效果，不失一种独特的美感。虽然形式古怪，但夸张地宣扬了他崇尚几何形态的主张。

瓦西里椅　马歇尔·布鲁尔　德国

图4-40　瓦西里椅

瓦西里椅（图4-40）曾被称作为20世纪椅子的象征，在现代家具设计史上具有重要的意义。它的设计者是马歇尔·布鲁尔。布鲁尔曾是包豪斯德绍时期的家具设计教师。他从他的"阿德勒"牌自行车的车把上得到启发，从而萌发了用钢管制作家具的设想，1925年设计了第一把钢管椅子——瓦西里椅。这也是为了纪念他的老师，著名的抽象派画家瓦西里·康定斯基。瓦西里椅造型轻巧优美，结构单纯简洁，具有优良的功能，这种新的家具形式很快风行世界，从而开创了钢管家具新时代。

布鲁尔突破性地将传统的平板座椅换成了悬垂的、有支撑能力的带子，使坐在椅子上的人感觉更舒适，椅子的重量也减轻了许多。这把优雅的座椅蕴含的设计理念远远领先于设计师所在的时代。直至今日，它的简约与轻巧仍令人惊叹。

布鲁尔采用钢管和皮革或者纺织品结合，还设计出大量功能良好、造型现代化的新家具，包括椅子、桌子、茶几等，得到世界广泛的欢迎。布鲁尔信奉工业化大生产，他设计的标准化家具为现代大批量工业化的家具生产制造奠定了基础。

巴塞罗那椅 密斯·凡·德罗 德国

1929年，密斯·凡·德罗主持设计了巴塞罗那世界博览会的德国馆，这座建筑物本身和他为其度身定制的巴塞罗那椅（图4-41）成了现代建筑和设计的里程碑。其流畅的建筑内部空间，优雅而单纯的家具，奠定了密斯作为现代主义设计大师的地位。

同著名的德国馆相协调，这件体量较大的椅子显示出高贵而庄重的身份。这件椅子由不锈钢和皮革制成，简约而时尚，椅子的靠背与坐面的钢构架成弧形交叉，自然而优雅地构成了椅子的足部，显示了设计师的独到与创新之处。靠背与坐面可以放置长方形皮垫，从而形成不同材质、肌理的对比，丰富了视觉的美感。

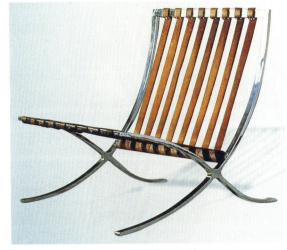

图4-41 巴塞罗那椅

巴塞罗那椅具有典型的现代主义设计特点，功能突出，形式简洁，为现代公共用椅提供了一个新样本。

中国椅、孔雀椅 汉斯·维格纳 丹麦

汉斯·维格纳是丹麦乃至全世界20世纪最伟大的家具设计师之一。他的设计体现了一以贯之的斯堪的纳维亚风格，将德国严谨的功能主义与本土手工艺传统中的人文主义融汇在一起，拥有朴素而有机的形态以及自然的色彩和质感，在国际上大受欢迎。

维格纳对家具的材料、质感、结构和工艺有深入的研究和理解。他的设计极少有生硬的棱角，转角处一般都处理成圆润的曲线，给人以亲近之感。他从1945年起设计的系列"中国椅"吸取了明式家具的一些艺术特征。这款"中国椅"（图4-42）在造型与空间形态上，对明式圈椅基本上未作改动。选材上以天然木材为主，以木材自身的纹理作为椅子的主要装饰。整体上线条流畅优美，给人以典雅、自然、空灵的感受，符合明式家具的基本艺术特征。

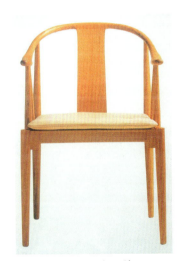

图4-42 中国椅

维格纳对明式圈椅的改造主要表现于装饰的精简——牙条、靠背上的雕刻被完全舍弃了，表现出现代工业产品的简约性。在座面上增设椅垫，增加柔软度和透气性，令使用者更加舒适。椅腿造型上粗下细，气势上不如明式圈椅庄严浑厚，但增加了轻松活泼的趣味，传达出现代生活的气息（图4-43）。

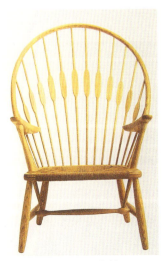

图4-43 孔雀椅

思政链接：明式家具被世人誉为东方艺术的一颗明珠，在世界家具体系中享有盛名。对比学习中国明式家具与北欧家居设计，思考其关联与区别。

球椅　艾洛·阿尼奥　芬兰

20世纪60年代是不折不扣的太空年代，各国纷纷发展太空科技，美、苏的太空竞赛为人们带来许多浪漫的太空想象。艾洛·阿尼奥的"球椅"（图4-44）类似于宇宙飞船的座椅，是一件特别具有太空意义的设计，它曾多次出现在各个时期的科幻电影或者时尚影视剧中。

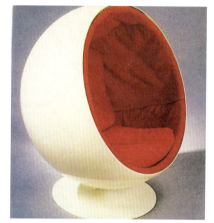

图4-44　球椅

20世纪60年代塑料和玻璃纤维为设计师提供了更广阔的创作空间，他们可以更加自由地去设计造型和色彩。这款球体座椅有着最为简单而生动的造型——球形，完全打破传统椅子的形状。白色的球体用玻璃纤维制成，非常结实，底座是钢制的，牢固而稳定。座椅里面用柔软的纺织品和软垫包围，可以有多种颜色任意挑选。球椅好像是"房间里的房间"，介于家具和建筑之间，它为人们提供了一个相对私密的空间。人坐进去，就仿佛进入另外一个世界，能迅速拥有安静、舒适的环境，球椅底部有轴，能够360°旋转，坐在里面的人向外看，眼前的风景会随着转动而改变，生动有趣。

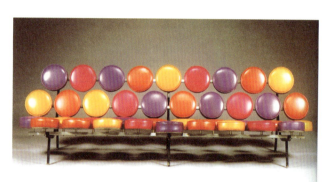

图4-45　圆形坐垫大沙发

圆形坐垫大沙发　米勒公司　美国

由多达38个圆垫组成的这款沙发（图4-45）由美国著名的家具制造商米勒公司于1955年左右生产。它色彩热烈，特别引人注目，块头大，比较适合于公共用椅。这款沙发将一块块圆垫安在镀铬的钢管架上，时尚而简约。圆形的乳胶泡沫塑料垫用易清洁的乙烯面料包起来，比真皮沙发要廉价，拆换各个圆垫也比较容易。靠背和坐垫的色彩经过巧妙的设计，避免了视点停滞在某一个点上，从而具有了某种动感。

图4-46　纽约的日落沙发

纽约的日落沙发　基塔诺·佩西　美国

纽约的日落沙发（图4-46）是纽约现代博物馆

永久性收藏品。这一组沙发的创意特别巧妙，其颜色和布料的选择将其构思表现得淋漓尽致。佩西的灵感来自纽约曼哈顿地区现代主义建筑群的启发，它是设计师丰富想象力的产物，具有戏剧般的效果。这种设计表面上看起来好像是一种简单的借用，或者是奇思怪想的任意组合，但实际上十分注重沙发的功能性，也结合了感性的艺术表达。沙发以复合板为框架，以泡沫聚氨酯衬垫，外包带有凹凸图案的浅色织物，让人觉得像摩天大楼的窗户和墙面，靠背设计成西下的落日。整组沙发气势磅礴，颇具震撼力和视觉张力。

机器人博古架　埃特·索特萨斯　意大利

埃特·索特萨斯一直以来就是意大利大明星式的设计师，在国际上具有广泛的影响。1980年12月，索特萨斯和7名设计师组成一个激进设计组织——"孟菲斯"设计集团。

"孟菲斯"反对一切固有观念，努力使设计成为某一文化系统的隐喻或符号，尽力去表现各种富于个性的文化内涵，从天真滑稽直到怪诞、离奇等不同情趣。他们的设计作品有一种玩世不恭的气息，以高度娱乐、戏谑、玩笑、俗艳的方法，达到与现代主义等正统设计完全不同的效果。在色彩上常常故意打破配色规律，喜欢用一些明快、风趣、彩度高的明亮色调，特别是粉红、粉绿等艳俗的色彩。

索特萨斯1981年设计的博古架（图4-47）是"孟菲斯"设计的典型。它色彩艳丽，造型古怪，看上去像一个机器人。

图4-47　机器人博古架

大众甲壳虫汽车　费迪南德·波尔舍　德国

大众甲壳虫系列（图4-48、图4-49）是全世界最为成功的汽车设计之一，它在商业市场上获得了极大的成功，迄今销量高达2 500多万辆，被誉为最具世界影响力的20世纪汽车之一。

费迪南德·波尔舍对汽车发动机、底盘样式、独立悬挂系统、摩擦减震器进行了一系列的改进和创新，在1936—1937年间完成了这项被众多德国汽车工程师认为是"根本不可能完成"的设计。波尔舍不仅是甲壳虫之父，也是流线型汽车设计的创始者。波尔舍在空气动力学与汽车造型的关系研究上颇有造诣，最早把美学观念带进汽车设计之中，改变了传统的船型设计，采取简洁的流线型风格，赋予了这款车有机的形态，线条清晰流畅，外形酷似甲壳虫，一经推出就大受欢迎。

图4-48　甲壳虫汽车

图4-49　大众甲壳虫汽车广告

韦士柏摩托车　达斯卡尼奥　意大利

意大利比亚乔集团是欧洲最大的摩托车制造商，它售出的1 000多万辆由天才设计师达斯卡尼奥设计的韦士柏摩托车（图4-50），已成为意大利人生活中不可缺少的组成部分。

1946年，直升机机师达斯卡尼奥在设计Vespa时，采用了20世纪30年代中期飞机机身的单板外壳结构。把它称为Vespa是因为其细腰造型且运用了空气动力学原理，恰如同名意大利语"黄蜂"。它采用标准的银灰色，外形简练大方——隐藏的马达，小小的轮子被盖住一半，前挡泥板的顶上是车灯，后挡泥板圆润流畅。作为一种轻便交通工具，年轻人立即把它作为身份的象征，他们自由快活地骑在它的坐骑上穿行于大街小巷。

1953年电影《罗马假日》更使它闻名全球，片中派克扮演的小伙子骑一辆Vespa遍游罗马，后面坐着赫本扮演的美丽优雅的公主（图4-51）。Vespa迅速获得成功，至今还在生产，已然是人们偶像的一部分。

图4-50　韦士柏摩托车

图4-51　电影《罗马假日》里的韦士柏摩托车

凯迪拉克"艾尔多拉多"型汽车 哈利·厄尔 美国

哈利·厄尔是美国商业性设计的代表人物，也是世界上第一个专职汽车设计师。20世纪50年代，为满足商业需要而采用的样式主义设计策略在汽车设计领域表现得最为突出，汽车的样式设计不断更新。通用汽车公司总裁斯隆和设计师厄尔为了不断促进汽车销售，获取更大经济效益，在其汽车设计中有意识地推行一种制度：在设计新的汽车式样时，必须有计划地考虑以后几年间不断更换部分设计，造成有计划的"式样"老化过程，即"有计划废止制"。

厄尔最具表现力的设计是模仿喷气式飞机的局部造型，为汽车加上长而高大的尾鳍。他运用大量镀铬部件（如车标、线饰、灯具、反光镜等）作为装饰，使流线型的车型，外形夸张，华丽而花哨，体现了喷气时代的流动和速度感。他的通用卡迪拉克"艾尔多拉多"型系列汽车设计（图4-52），通过风格和款式的变幻，不断进行形式上的游戏，刺激和满足了20世纪50年代美国汽车消费者求新求异的心理。

拓展链接：讨论"有计划废止制"的利弊，分析其对当今商业市场的影响。

图4-52 凯迪拉克"艾尔多拉多"型汽车

法拉利跑车 意大利

法拉利是世界上最闻名的赛车和运动跑车生产厂家。创始人是世界著名赛车手恩佐·法拉利。作为世界上唯一一家始终将F1技术应用到新车上的公司，法拉利制造了现今最好的高性能公路跑车，因而倍感自豪。法拉利跑车经意大利著名汽车设计公司平尼法尼亚的精湛设计，始终展现出优雅姿态、卓越性能、尖端科技和火热激情的非凡融和（图4-53、图4-54）。它的每一个细节都焕发出速度和豪华的气息，体现出意大利汽车文化独有的浪漫与激情的特征。

平尼法尼亚的强项是设计名贵的跑车，以跑车为主的业务性质使他们每每推出新作品都能成为潮

图4-53 法拉利跑车之一

图4-54 法拉利跑车之二

流的指标，这一点使其在设计界确立了很高的地位。1951年巴提斯塔·平尼法尼亚第一次遭遇恩佐·法拉利，从此与法拉利开始了良好的合作。迄今，平尼法尼亚为法拉利开发设计的汽车超过80款，各个车款都创新并制定了新的标准，傲视同类，无以匹敌。

特斯拉　美国

　　特斯拉是美国一家电动汽车及能源公司，创始人马丁·艾伯哈德和马克·塔彭宁将公司命名为"特斯拉汽车"，以纪念物理学家尼古拉·特斯拉。特斯拉努力为每一个普通消费者提供其消费能力范围内的纯电动车辆，其愿景是"加速全球向可持续能源的转变"。特斯拉最初新能源汽车的创业团队主要来自硅谷，用IT理念来造汽车。2008—2016年以来，特斯拉相继发布Roadster、Model S、Model X（图4-55）、Model Y、Model 3五款车型，全部采用封闭式格栅、隐藏式门把手、低风阻轮毂以及高度相似的流线型车身，尽可能降低风阻系数，增加了车辆整体的协调性和美感。其中Model Y的中控台（图4-56）上取消了所有实体按键，就连空调出风口也隐藏了起来，所有操作功能均被集成到了一块中控屏幕中，将减法做到极致。2019年2月，马斯克宣布将开放所有特斯拉电动汽车的专利，加快了全球电动车产业的发展。

图4-55　特斯拉Model X　　　　　　　　　　图4-56　特斯拉Model Y内饰

本章学习目标
了解现代设计的原则，并能运用所学知识赏析现代设计作品。

本章思考与练习
介绍并分析两件优秀的现代设计作品。

本章名作欣赏

第五章

服饰艺术鉴赏

第一节　服饰艺术概述

服饰，是指人体穿着的衣服以及衣服相搭配的配饰，是服装和配饰概念的统称。它具有保护身体、防寒保暖、身份辨别、装饰美观等多种功能。

服饰也是社会人用来传送语言无法传递的信息的一个有力工具，是文明社会人们交流沟通的重要手段。服饰是个人形象中社会规范（行动模式、性别、性格、道德、审美等）的体现。

据社会心理学家估计，第一印象的93%是由服装、外表修饰和非语言的信息组成。

一、服饰艺术的三大要素

1. 色彩

色彩是服装感观的第一印象，它有极强的吸引力，若想让其在着装上得到淋漓尽致的发挥，必须充分了解色彩的特性。色彩激励着人们的日常生活，也会影响人们的情绪和感觉。例如，白领女性的职业装色彩大多是低纯度的，因为低纯度可使工作其中的人专心致志，平心静气地处理各种问题，营造沉静的气氛。穿着低纯度的色彩会适当拉开人与人之间的距离，减少拥挤感。同时，低纯度给人以谦逊、宽容、成熟的感觉，借用这种色彩语言，职业女性更易受到他人的重视和信赖。

在色彩原理里，色彩主要由色相、纯度以及明度组成。在服饰的色彩搭配中，主要遵循以下搭配原则：

1）同类色搭配原则

同类色搭配指深浅、明暗不同的两种同一类颜色相配，比如：青配天蓝、墨绿配浅绿、咖啡配米色、深红配浅红等，同类色配合的服装显得柔和文雅。

2）邻近色搭配原则

邻近色搭配指两个比较接近的颜色相配，如：红色与橙红或紫红相配，黄色与草绿色或橙黄色相配等。

3）对比色搭配原则

对比色搭配指色相环上两个相隔较远的颜色相配，这种配色对比比较强烈。在进行服饰色彩搭配时应先衡量一下，整体着装是为了突出哪一部分的衣饰。

4）矛盾色搭配原则

矛盾色搭配指两个相对的颜色的配合，如：红与绿、青与橙、黑与白等，补色相配能形成鲜明的对比，合理的搭配会收到较好的效果，黑白搭配是较为经典的矛盾色搭配。

在服饰设计的过程中，设计师在选用的色彩前添加一个情景词，例如柠檬黄、芭比粉等，使该颜色更有意境。色彩给设计带来的附加值，其潜力不可被低估。为了使大众对其色彩印象更加深刻，设计师们往往会在设计的时候，留出足够的时间来检验和评估设计中不同的组合搭配、比例、面积等因素。在服装的流行色彩趋势里，对于预测者来说，将个人关于时装设计、文化和历史方面的知识与消费者的喜好相结合是非常关键的；对于设计师来说，关于下一时期流行色彩的预测成为他们的指示灯，他们对每季主要流行色彩的变化要进行预估和掌握。

拓展链接：参加葬礼时，在欧洲应该着黑色服装，而在中国和非洲的部分地区，吊唁的时候应该穿着白色服装，而在埃及则是黄色，等等。在你生活的地方，服饰色彩有哪些禁忌？

2. 廓形

"廓形"指服装的外轮廓造型。服装廓形是由内衣和外衣相搭配所呈现的整体造型，服装的单件造型和整套组合造型都会影响人们穿着后的视觉效果。

服装的廓形分为"外轮廓"和"内轮廓"：外轮廓指的是服装外形的剪影；内轮廓则指的是服装内部的结构线条。

外轮廓往往利用一些字母或者图形进行形象概括，例如：

（1）字母形容："A"形、"H"形、"O"形、"X"形、"S"形、"T"形、"Y"形、"V"形。

（2）几何形容：箭形、纺锤形、垂直线形。

（3）物象形容：爱菲尔塔形、磁石形、圆屋顶形、桶形、郁金香形、酒瓶形。

（4）体态形容：扁平形、宽松形。

服装廓形的变化主要是由肩、腰、臀以及底摆这几个关键部决定的。服装廓型的变化也主要是对这几个部位的强调或掩盖，因其强调或掩盖的程度不同，形成了各种不同的廓形。

肩：肩线的位置、肩的宽度、形状的变化会对服装的造型产生影响。如：袒肩与耸肩的变化。

腰：腰线高低和松紧的变化，在裤装半裙中往往以高腰式、低腰式呈现，在连衣裙中，往往以束腰式、直筒式呈现。

底摆线：摆就是底边线，在上衣和裙装中通常叫下摆，在裤装中通常叫脚口，也是服装外形变化最敏感的部位。这部分有长短变化、形态变化（不对称、收紧、放开）、维度变化（裙撑、腰垫、鲸骨裙）。

内轮廓则涉及服装制版与面料的裁片间的结构。设计师根据分割线、省道和织物的各种特征来处理面料，

获得必要的线条和平衡感。身体的一些主要部位，如臀部、胸部需要使用收省、立裁或面料皱缩等具体方法或者自然的轮廓。同时，内轮廓线条也会根据造型和结构的需要起到装饰性的作用。它可以让人产生错觉，让人体看起来拉长或者变矮，让体型看起来变胖或者变瘦。一个优秀的时装设计师可以通过服装设计帮助穿着者修饰身形，转移观者的关注点，利用服装上的线条视错觉，引导观者的视线从体型上一个区域转移到另一个区域。

3. 面料

对于一件服装来说，面料的选择是决定整个设计成败至关重要的因素，它决定了服装的造型感和垂度感。

人们常穿的服装面料大部分成分是纤维。纤维是天然或人工合成的细丝状物质；纺织纤维则是指用来纺织布的纤维，是肉眼可见的毛状物体。一般用来纺纱的纤维，其长度由半寸到数寸不等。纤维纺成纱线后，便可织成各类布料，制作服饰、窗帘、床单等。纺织纤维具有一定的长度、细度、弹性、强力等良好物理性能，还具有较好的化学稳定性。纺织纤维一般分为以下三类。

天然纤维：

（1）植物纤维，如：棉花、麻、果实纤维等。

（2）动物纤维，如：羊毛、兔毛、蚕丝等。

（3）矿物纤维，如：石棉等。

化学纤维：

（1）再生纤维，如：黏胶、醋酯、天丝、莫代尔、竹纤维等。

（2）合成纤维，如：锦纶、涤纶、腈纶、氨纶等。

（3）有机纤维，如：玻璃纤维、金属纤维等。

非纺织纤维：

猪皮、羊皮、牛皮等。

根据不同的纺线织法，面料也呈现不同的形态。

1）梭织类

定义：是指采用经、纬两组纱线相交织造而成的织物，如西服面料、牛仔面料等。

特点：织物结构稳定，没有弹性（加入弹性纤维的面料除外），布面平整，坚实耐穿，外观挺括。

运用：在纺织品中它是应用最多、产量最高、品种最丰富、历史最悠久、用途最广泛的服装面料。

2）针织类

定义：是由一根或一组纱线在针织机按照一定的规律形成线圈，并将线圈相互串结而成的织物，如罗纹布、莫代尔等。

特点：织物富于弹性，布面手感柔软，舒服适体。

运用：在纺织品中它的生产历史不长，但其舒适的穿着性能被广泛看好。近年来针织品的种类和应用范围也越来越多。

图5-1 科技面料 扎克·珀森设计的礼服裙

3）非织造类（无纺布）

定义：是指将随机的纤维网或定向铺置的纱线经过机械加工，使之相互结合而成的织物。

特点：易整理性（包括耐洗性和快速变干）、抗皱性、透气性和抗紫外线功能。有些无须熨烫，看上去效果依然很好。

运用：在纺织品中它是一个新兴门类，非织物易加工、低成本，近年来备受重视，发展很快，目前广泛地应用各类服装之中。

随着科技的发展、环境污染的加剧，设计师们也开始将面料生产放眼于环保话题与科技话题。例如，ECO CIRCLE 是日本 2002 年研制出的一种面料，将回收的聚酯类衣物经过粉碎、化学反应、聚合等步骤制成再生的涤纶纤维面料，实现原材料的循环再利用。李宁首次把这个概念带入了中国。李宁将这些旧服装回收上来，送进工厂，化学分解后，这些旧服装将变成新的面料。这类衣服会在标签上标出"衣年轮"标记，标记越多，代表它再生的次数越多。再如，在时尚晚宴上，克莱尔·丹尼斯穿的礼服裙，在日常状态下，看似平平无奇。然而一进入黑暗的室内，整条裙子闪现莹莹的光泽，如同灰姑娘变身。这条裙子是由美国著名设计师扎克·珀森用光纤制作，内置高强度 LED 灯，发出缥缈的光，呈现出浪漫时尚与高科技的结合（图 5-1）。

二、服饰艺术的特点

"服饰艺术"是一种可穿着的艺术形式，其核心特点是：强调以服饰为媒介和题材，来表达个人的情感和精神世界。它属于现代艺术的一个分支，兼具思想性、艺术性、文化性和前瞻性的特性，对当下的时尚潮流具有导向和指引作用。

1. 实用性

服饰的实用性主要表现在保护身体、防寒保暖、辨别身份等功能。服饰最早期的作用便是帮助我们抵御寒冷，抵御大自然严酷的生存环境，帮助我们适应不同的气候环境；同时他还有防止身体受到伤害，尤其是皮肤免受外来因素侵袭等功能，例如，防晒衣和口罩可以防止紫外线伤害皮肤，而牛仔裤和长袖衬衫可以减少灰尘对皮肤的接触。再者，服饰还有遮羞功能，服饰可以遮盖身体部位，避免暴露过多的尴尬。除此之外，服饰还有可以通过颜色、图案、款式等元素来展示个人形象，起到装饰作用。

2. 思想性

随着服饰艺术的历史发展，服饰的设计风格也表达着创作者们的思想观念以及精神内核，以服饰为载体的时尚浪潮影响着越来越多的年轻人，同时年轻人也通过新鲜怪异的穿搭来表达自我、展现个性。时尚评论

家从设计师们一季又一季的服装发布会，和时尚人群的潮流穿搭中挖掘时尚潮流的发展规律，探索服饰艺术的理论体系。

3. 艺术性

服饰艺术与近现代艺术流派联系紧密，如自然主义、极简主义、解构主义、超现实主义等，原本出现在艺术流派体系的内容，也会延伸至服饰艺术中。例如，艾尔莎·夏帕瑞丽的服装设计风格就受到以萨尔瓦多·达利为代表的超现实主义画派的影响。

4. 文化性

在不同的自然环境与社会环境影响下，不同地域、不同阶层人物的服饰穿着，逐渐形成了他们独特的文化。这类服饰不仅是当地文化的凝结，同时还代表着当地人的生活观念和意识审美。在当今全球化的社会中，不同文化和传统元素的融合成为一种趋势。在服饰艺术中，设计师可以从世界各地的文化中汲取灵感，并将其融入自己的设计中，以创造独特的风格和美感。

5. 前瞻性

服饰艺术是一个多元且富有创新性的领域。随着社会的进步和科技的发展，服饰艺术也在不断地演变和进步，设计师们会敏感地捕捉当下的社会话题，进而对服饰进行设计。例如，环保与科技这类话题，随着环保意识的不断提高，越来越多的设计师开始关注服饰艺术的可持续性和环保性。一些设计师开始使用可再生材料或回收材料来制作服装，还有一些设计师运用新兴技术手段，如可降解材料，以减少环境污染。科技的发展也为服饰艺术带来了新的可能性。例如，一些智能纺织品可以感知消费者的身体状态并提供适当的舒适度，还有一些功能性服装可以提供防护或养生效果。

第二节 中外服饰艺术赏析

一、中国服饰艺术赏析

深衣

深衣（图5-2）出现于春秋战国时期，它取消了上衣下裳的界限，将两者合为一体，是一种较长的服装。深衣蕴含着丰富的文化内涵和象征意义。作为一种具有礼仪性质的服饰，深衣的穿着方式、色彩和图案等都受到传统文化的规范和影响。中国后期很多服饰款式均是由深衣演变而来。深衣的设计特点主要体现在以下几个方面。

交领右衽：深衣采用交领右衽的设计，即衣领直接与衣襟相连，形成一个"Y"形的结构。深衣独特的前襟被称为曲裾，衣服的前襟被接出一段，形成三角，穿时绕至背后，可以用带子缚系。

衣长至踝：深衣的长度一般到踝骨或脚面，以遮盖住身体的下部，从而在视觉上形成一种修长、优雅的效果。衣服上采用曲裾的目的主要是为了掩盖下体，因为当时裤子还不完备，仅仅在小腿上套上两只名为"胫衣"的裤腿无法蔽体。

上下一体：不同于上衣和下裳是分开裁剪，深衣为衣裳连属制，这也是深衣名字的由来。后世袍褂、长衫等衣服，都是在深衣的基础上产生的。

衣襟甚长：西汉时期，深衣的衣襟接得很长，穿在身上可以缠绕数道，每道花边露在外面，层层叠叠，叠压相交，宛如燕尾。

造型装饰：深衣采用宽大的衣袖和长长的衣摆，以及华丽的刺绣和纹样，展现出一种优雅大气的风格。另外，深衣在领、袖、襟、裾等部位，通常镶以锦边，使整个服装看起来更加华丽、精美。

围裳

围裳（图5-3）是最古老的一种服饰，其作用在于蔽体遮羞。汉朝时期，随着儒家文化的发展，礼仪制度逐渐完善，围裳也逐渐流行起来。在魏晋南北朝时期，由于佛教文化的传入和流行，围裳开始被更多人所接受，并逐渐成为汉族妇女的主要服饰之一。围裳在当时主要是一种礼仪服饰，通常用于祭祀、朝会等正式场合。随着时间的推移，围裳逐渐发展成为一种日常服饰，并在民间广泛流行。

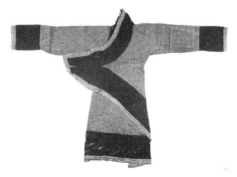

图5-2 罗地"信期绣"丝绵曲裾深衣

图5-3 围裳

围裳的设计特点主要表现在以下几个方面。

遮体蔽羞：裳是人们遮蔽下体的主要服饰，男女均用；裳被裁成两片，一片蔽前，一片蔽后，上用布带系于腰间。当时布帛门幅狭窄，制作裳，通常需要七幅布帛连缀拼合：前三后四，彼此分离，上连于腰，左右两侧各留缝隙，以便开合。

拆卸方便：围裳的设计通常采用可拆卸、可调节的结构，方便清洗和更换，同时也能够适应不同身材的人穿着。在商周时期，穿着这样的围裳，便溺时不必解下，只要将裳片掀开即可。

礼仪之服：围裳具有一定的文化性。由于早期裳片之间有缝隙，且当时的胫衣没有裤裆，容易出现暴露下体的问题，故而催生了一种礼仪行为：古代常见的坐法即两膝接地，臀部压坐在足后跟，将双手手心压在地上向对方行礼。

图案丰富：围裳的图案也非常丰富，包括龙、火、山等，这些图案适用于不同人群，例如天子可用龙、火等纹样，卿大夫适用山的纹样。

襦

襦是一种古代短衣，从出土的文物资料看，中国古代最早的服装就是以短衣加围裳的形式出现。在汉魏时期，人们上身穿襦，下体配以长裙，因此有了"上襦下裙"的称谓。

在隋唐五代时期，襦非常流行，并且分为单襦和复襦，区别在于是否有夹里。隋代时，上襦又时兴小袖，唐代长期穿用小袖短襦和曳地长裙（图5-4）。此外，在唐代，襦的领口变化多样，其中袒胸大袖衫一度流行，展示了盛唐思想解放的精神风貌。同时，襦也被作为高级士人的象征之一。

襦的设计特点主要表现在以下几个方面。

衣襟多样：汉魏时期一般为大襟，衣襟右掩；隋唐之后，更多地采用了对襟。

短衣长裙：襦的衣身一般较短，搭配较长的裙子，故有"短衣长裙"之说，这种搭配在古代中国非常流行，也是中国传统文化中对于女性形象的一种独特塑造。

宽窄衣袖：汉魏时期，袖子有宽窄两式，以窄袖为主，一般袖端还另接一段白色的袖口；隋唐之后，袖子长度到达腕部，有的甚至长过手腕将双手遮挡起来。

装饰华丽：大约从东汉开始，襦上出现了美丽的纹样和装饰：有的襦用金线制成，有的用刺绣装饰，更为华美的甚至被缝上珍珠。

襦作为中国古代服饰中的一种常见款式，其设计特点主要表

图5-4 《捣练图》穿襦裙的女子

现在领口、衣身和装饰等方面，这些特点不仅展示了中国古代服饰文化的独特魅力，同时也反映了中国传统文化对于美的追求。

袍服

袍服（图5-5）是一种纳有棉絮的内衣，也是在深衣的基础上演变而成的。《释名·释衣服》中称之为"苞"，是一种上下相连、内外两层的深衣。到了汉代，妇女在家居时也可将袍穿露在外。自初唐开始，黄袍被定为帝王之服；官吏公服也用袍制，并以色彩辨别地位等级，体现了中国古代宫廷文化的特色；袍服发展至清代，形制更加丰富，官员所穿的有朝袍、行袍、蟒袍、常服袍等。

图5-5 袍服

袍服的设计特点主要表现在以下几个方面。

袖型宽大：袍服衣袖宽博，尤其是臂肘处做得十分宽大，形成圆弧；部分款式也会采用收袖设计，其目的是保暖和便于活动。

领口设计：袍的领口通常采用圆领或立领设计，部分款式也会有方领或斜领设计。其中圆领设计是最常见的，以唐宋为例，唐代圆领中不加衬领，而宋代有衬领。

下摆设计：袍的下摆通常比较宽大，与袖型相呼应，部分款式会采用开叉设计，以方便行走和活动。

色彩等差：自初唐开始，黄袍被定为帝王之服，三品以及三品以上服紫袍，四、五品服绯（朱）袍，六、七品服绿袍，八、九品服青袍；宋初承唐代制度，也以服色区分官阶，一直沿用到元代。元代袍服除了颜色之外，官方规定，作为官服的袍服，还要织绣特定的纹样，以纹样辨别等级。

衫

衫的出现和普及与东汉的社会风尚有一定的关系。它是当时社会文人雅士的思想情感与精神面貌的体现，由于连年战乱，人们渴望的安宁生活无法实现，因而产生愤世情绪。尤其是一批士人，一反温文儒雅之态，生活上任性不羁，放浪形骸，以袒胸露肚为时尚。衫的形制符合这种需要，它不仅衣袖宽博，而且采用对襟，适合随意披拂。

南北朝之后，受胡服影响，窄袖衫流行，直至盛唐。不具官职的士人即使在礼见宴会等正式场合也可穿着。唐代还流行一种襕衫，因在近膝盖处加有横襕而得名。最早服装为衣裳分制，后来出现了深衣，将上衣下裳连属一体，衣裳界限被混淆，为了体现对先祖所创服制的尊重，所以在衫上象征性地加一横襕，以别上下。到了晚唐五代，宽松的衫重新流行，且向着夸张奢华的方向转变。宽衫（图5-6）多薄如蝉翼，轻如云雾，连肌肤都隐约可见。随着时间的推移，衫逐渐发展出了不同的款式。比如，在明代时期，衫开始出现袖口和下摆收缩的设计，这种设计在清代时期得到了进一步的发展。同时，衫的材质也发生了变化，棉布逐渐取代了丝绸，成为主要的制作材料。

衫的设计特点有以下几个方面。

领口开阔，线条优美：衫的领口通常比较开阔，这样可以显得更加随和和舒适。同时，袖口收缩，方便活动。衫的袖口通常采用收缩设计，这样可以方便活动手臂，同时也能避免袖口处起皱。

衣袖宽大：宋代的衫多作为外穿的正式服装，袖衫宽大。

对襟款式：采用对襟，不需相交叠压，而是胸前合并，垂直而下。衫的领口通常比较开阔，线条也比较优美，可以展现出优美的颈部线条。

材质轻盈：材质多为丝绸或棉布，上身轻薄柔软，穿着舒适自然。

穿脱方便：不用衬里，一般用作夏服；衫的下摆宽松，这样可以让人穿着更加舒适自然。

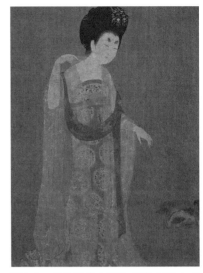

图5-6 《簪花仕女图》穿宽衫的女子

半臂

半臂这种服饰在中国历史上出现的时间比较早，在汉代，半臂主要为妇女所穿。魏晋南北朝时期，男子也有穿半臂的习俗，甚至连皇帝也喜欢穿着，有时还会穿着会见宾客。到了隋唐时期，半臂得到了更为广泛的应用和普及（图5-7）。根据沈从文在《中国古代服饰研究》中的描述，半臂是一种无领（或翻领）、对襟（或套头）短外衣，它的特征是袖长及肘、身长及腰，以小带子当胸系结。在隋代宫廷内，半臂最初由宫中内官、女史所服，后来逐渐传至民间，并且历久不衰，成为当时的一种大众时尚。

半臂的设计特色主要表现在以下几个方面。

短袖设计：古代男女之服并非都是长袖，有时也会有短袖，袖长接近肘部，袖口宽博平直且装有缘饰，适合搭配一些长袖上衣。

衣长至胯：衣式短小，长及腰际。

保暖御寒：唐代半臂主要是织锦，织锦组织紧密，质地厚实，具有一定的御寒作用；唐代之后采用绫绢制成，内蓄棉絮，保暖效果好。

系带固定：半臂采用小带子结住，这种设计让半臂更加牢固，不易滑落。

图5-7 着半臂服饰的唐三彩女坐俑

霞帔

霞帔（图5-8）的起源可以追溯到汉代，随着历史的变迁，其形制和材料也在不断变化。在宋代，霞帔作为命妇礼服登上了历史舞台，霞帔由此成为妇女昭明身份的标记。民间妇女不用霞帔，但可以用直帔，

图5-8 霞帔

直帔与霞帔形式穿戴相似，但比霞帔狭窄。明代以后，官方对不同等级命妇佩戴的霞帔，从质地、装饰、纹样做了不同的规定；民间披直帔的妇女已不多见。虽然官方明令只有九品以上命妇才能穿着霞帔，但士庶妇女也有两次机会可穿戴霞帔——分别是出嫁和去世入殓，在此情况下穿着霞帔不算违禁，该习俗一直延续到清代。在古代，霞帔不仅仅是一件服饰，更是一种荣誉和尊重的象征。对于女性来说，能够穿上霞帔，代表着她的美丽、优雅和地位。

霞帔的设计特点主要表现在以下几个方面。

色彩鲜艳：霞帔的色彩通常非常鲜艳，以红色为主，也有其他颜色如粉色、紫色等。这些色彩搭配在一起，营造出一种喜庆、吉祥的氛围。

材质奢华：霞帔通常由丝绸或缎子制成，质地柔软、光滑，具有很好的光泽感。这些材质使霞帔看起来更加华丽、高贵。

图案丰富：霞帔上通常会绣有各种精美的图案，如龙、凤、牡丹、蝴蝶、蝙蝠等，这些图案寓意着吉祥如意、富贵荣华。此外，霞帔上还常常绣有云纹和花卉图案，这些图案也寓意着吉祥和美好。

款式周正：霞帔是一种背心式的服装，通常为圆领、对襟，下长至膝盖，衣身有织绣纹样，用时领后绕至胸前，披搭而下，下端则用金玉制成坠子固定。清代之后，帔身放宽，两边合并，增加后片及衣领，形同背心。

云肩

图5-9 四平如意纹 云肩

云肩（图5-9）最早见于敦煌隋代壁画，上面描绘了中国化的观音菩萨身披云肩。在唐宋时期，上层贵族社会服饰已经流行"五云裘"衣，这是云肩的盛装。云肩常被裁制成如意头式，前后左右各装饰一硕大云头，寓意"四合如意"。到了元代，云肩使用更为普遍，宫廷侍女、乐女舞姬以及宫廷侍卫，都会穿着精美的云肩。明清时期的妇女继承了前代的遗俗，颇喜欢使用云肩，这个时期的云肩更加精致，装饰更加华丽。

云肩的设计特点主要表现在以下几个方面。

放射形态结构：云肩的结构通常围绕颈部中心放射或旋转，这些放射形态的结构可能以四方、八方等不同量的形式呈现，目的在于通过太阳崇拜来象征四时八节，并顺应古代造物讲究四方四合、八方吉祥的理念。此外，云肩的大结构基本上是对太阳崇拜的抽象化，如"X"纹的放射形、旋转式放射形，象征四时八节的"米"字形护身符号为骨架。云肩的整体造型注重四方四合，与中国传统建筑一样，体现着"天人合一"的深刻内涵。这种四方四合的造型设计，不仅具有视觉上的美感，也体现了中国传统文化中的和谐理念。它体现了以中国为代表的东方文化思维方式，讲究万物之间的相互包容与和谐。

制作精美：云肩上通常会采用各种装饰刺绣的针法，这些针法复杂繁多，包括各种图案和花卉等元素，使得云肩看起来更加精美绝伦。清代妇女的云肩中最为讲究的一种是白绫裁制，点缀金珠、宝石、钟铃，配

以各种精美的刺绣。

色彩丰富：云肩的色彩非常丰富，不同色彩的搭配和组合表达了不同的情感和寓意。同时，云肩的色彩搭配也是非常讲究的，需要符合穿着者的身份和地位。

水田衣

水田衣（图5-10）最初是明朝时期，由亲人的旧衣物改造而来的，是民间僧人或劳动人民为了节俭和方便制作的一种僧衣。水田衣的设计简约朴素，前身是佛家的僧衣，而僧衣一直以来都是以节俭为重要理念。在明朝制度的影响下，成为一种弘扬节俭美德的服饰，它的设计不仅体现出劳动人民对亲人平安的期盼与祝福，也显示对劳动成果的尊重和节俭。此外，水田衣的设计也受到了佛教文化思想的影响，它的拼接工艺和元素被广泛地运用到现代的服装设计中，让追求个性与时尚的设计师更好地接受新事物与接受时尚化的工艺手法。同时，根据面料产生的不同视觉效果和款式的变化，将水田衣的拼接工艺应用到服装的各个部位，可以展现出与众不同的、时尚且具有个性化的服装风格。因此，水田衣不仅仅是一种传统服饰，更是一种具有深厚历史和文化背景的服饰，它代表了中国传统文化中的节俭、朴素和勤劳的精神。

水田衣的设计特点主要表现在以下几个方面。

拼接工艺：水田衣以不同颜色、质地、形状的小布块为基本素材，通过巧妙的拼接和排列，形成具有独特美感的服饰。这种拼接工艺不仅使服饰具有独特的视觉效果，还表现出了节俭和勤劳的精神。

整体统一：尽管水田衣由许多小布块组成，但整体上它仍具有高度的统一性和整体感。这种统一性来自于色彩、形状、质地的整体协调，以及拼接工艺的规律性。

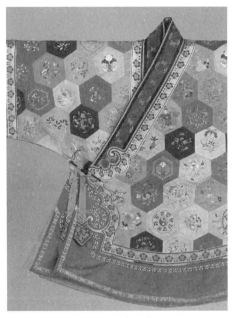

图5-10 水田衣

个性化设计：水田衣的设计并不局限于特定的模式或规则，不同的人可以依据自己的审美和创意进行设计，使得每一件水田衣都独一无二，反映出制作者的个性和思想。

经济实用：除了视觉效果外，水田衣还具有良好的功能性。由于它是由小布块拼接而成，可以根据需要进行拆卸和清洗，这也为当时的劳动人民带来极大的便利。

马褂

马褂实则是襦后期衍变的一种形制，是清朝所特有的一种衣式，清初曾流行于兵士之间，其短袖之式类于行褂（官服之褂），至康熙末年全国普及，不论官庶，均可穿着，并演变为一种常服，日常家居均可穿着。又因马褂不能单穿，多套在长袍之外，民间常说长袍马褂，就是说，马褂与长袍是配套穿着的，所以又称"补褂"。后来又因满人常穿着它骑马射击，故又称为"马褂"，此名称一直沿用至今。马褂的颜色也有定制，黄马褂（图5-11）最为尊贵，专用于御前侍卫、胡军统领等人。平民百姓除黄马

图5-11 黄马褂

褂不能穿着，别的颜色都可以使用。清初天青色马褂非常流行，乾隆年间则崇尚红紫，嘉庆时泥金及浅灰色成为时尚。民国初年，马褂被定为男子礼服，凡出入正式的社交场合，理应穿着这种礼衣。这种礼服一般是黑色丝、麻、棉、毛织品制成，衣襟钉六粒纽扣，使用时和礼帽、长衫相配合。

马褂的设计特点主要包括以下几个方面。

结构多样：马褂的结构包括圆领、对襟、大襟、琵琶襟（又称缺襟）、人字襟等，袖口一般为平袖口，不作马蹄式。

材料优良：马褂的面料通常采用优质的丝绸或棉麻材料制成，穿着起来非常舒适，同时也具有良好的保暖性能。

工艺精湛：马褂的制作工艺非常精湛，包括镶滚、粘衬、立领、盘纽等细节处理都非常讲究，使马褂看起来更加美观大方。

实用性强：马褂的短袖设计使得穿者活动方便，行走快捷，同时又可套在长袍之外作为常服穿着，非常实用。

氅衣

氅衣（图5-12）是一种传统的汉族服饰，清道光以后开始出现在清宫内廷。最初，氅衣并没有过于繁缛的镶边，但后来受到江南民间"十八镶"的影响，镶边逐渐繁缛起来。这种变化一方面反映了晚清宫廷追求生活豪华奢侈的状况，另一方面也表现出满族服饰与汉族服饰文化的相互融合，以及西方服饰对清代宫廷的影响。

氅衣的设计特点主要体现在以下几个方面。

款式挺直：氅衣的款式为直身式，长至盖住脚面，只露出旗鞋的高底。另外，衣肥袖宽而高高挽起，看似像清朝入关前形成的挽袖衬衣，但比衬衣更为讲究。

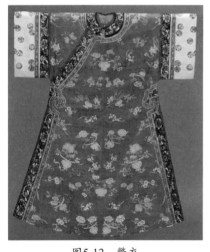

图5-12 氅衣

领口和袖口设计：氅衣通常为圆领、右衽。在领口处，可能有一些精美的镶边或绣花工艺，如如意云头、狗牙绦子、五蝠捧寿等。此外，由于氅衣非常重视袖口的制作，因此袖口是其亮点之一。袖口短肥而多层次，且通常会在短袖口上再接一个颜色具有反差的袖口。这些袖口上会进行精工绣制装饰，穿着时将袖口挽起，使精美的绣品露在外面，这样的设计可谓异彩纷呈、美不胜收。

颜色和图案：氅衣的颜色多以艳丽为主，比如红色、蓝色、黄色等。同时，设计师们常常会运用色彩艳丽或反差较大的绲绣镶边做法来制作衣边。另外，一些吉祥图案如龙、凤、牡丹等也会被绣制在氅衣上，以表现出满族女子的华丽与高贵。

马面裙

马面裙（图5-13）——"马面"一词，最早可见于明代刘若愚《明宫史》关于"曳撒"的记载："其制后襟不断，而两傍有摆，前襟两载，而下马面褶，两傍耳。"马面裙由两片相同裙片组成，穿着时需要将裙腰上的扣子或绳系好。裙的两侧打褶裥，称"顺丰褶"。此间裙腰多用白色布，取白头偕老之意。所谓"马面"是指裙前后有两个长方形的外裙门。在明清时期，马面裙成为女子着装最典型的款式之一，被广泛穿着。马面裙在明朝时期就已经出现，当时裙子

图5-13　马面裙

的样式比较简单，颜色以素雅为主；到了清朝时期，马面裙的样式逐渐变得华丽，出现了许多复杂的图案和色彩搭配。这种裙子在清朝时期成为女子的主要着装款式的基本形制，不仅仅是在宫廷中穿着，也广泛流行于民间。在民国时期，马面裙逐渐被现代裙装所取代，但仍然有一些人喜欢穿着这种具有传统风格的裙子。

马面裙的设计特点主要体现在以下几个方面。

造型突出：马面裙的形状像一个扇形或方形，裙摆较大，形成了一个明显的"马面"。这种设计可以展现出女性的柔美和优雅。

面料多样：马面裙的面料种类繁多，包括丝绸、棉布、锦缎等。不同的面料可以呈现出不同的质感和风格，如丝绸的柔滑、棉布的舒适、锦缎的高贵等。

色彩丰富：马面裙的颜色丰富多样，以鲜艳明亮的颜色为主，如红、绿、蓝、紫等。这些颜色搭配在一起，既能展现出女性的柔美，又能体现出一定的传统文化底蕴。

图案精美：马面裙上常常有精美的图案，如花卉、鸟类、昆虫、几何图案等。这些图案可以采用刺绣、织锦、印花等工艺进行装饰，使得裙子更具特色。

腰带装饰：马面裙的上衣通常较短，与裙子相搭配，这种设计可以展现出女性的身材曲线。马面裙通常配有腰带，腰带可以为裙子增添层次感，同时也有助于凸显女性的身材曲线。腰带的材质和颜色可以与裙子相搭配，以展现出整体的和谐感。

马面裙的风格经历了从清新淡雅到华丽富贵，再到民国时期的秀丽质朴等一系列变化。它的流行与中国的传统社会政治、经济、文化等方面密切相关，同时也受到不同地区和民族的影响。如今，马面裙已经成为一种文化符号，被广泛认知和关注，经常被运用在传统文化展演和汉服活动中。

罗裙

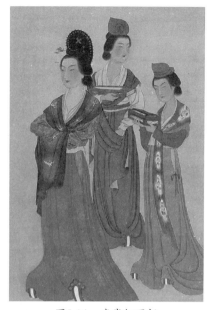

图5-14 唐代红罗裙

裙和裳不同的是，裙多被做成一片，穿时由前绕后，于背后交叠。罗裙（图5-14）与襦袄相配合，是中国服制中最基本的一种形式，与袍衫等服兼容并蓄。罗裙的历史背景可以追溯到汉代，当时就已经有关于裙子的记载，刘熙在《释名·释衣服》中说"裙，群也，连接群幅而为之也"，古代布帛门幅狭窄，一条裙子通常由多幅拼制而成，因而有了"裙"的名称。汉初的裙子是由四幅素绢组成，上窄下宽，没有边缘，也没有纹饰，当时被称为"无缘裙"。到了唐代，红罗裙开始流行，成为当时女性的时尚代表之一。红色在古代中国文化中象征着喜庆和吉祥，也代表着女性的美丽和温柔。据史书记载，在唐代，女官们在行宫中穿着红色衣裙担任贵妃或嫔妃的侍女。此外，据说在历史上的一些重要场合和节日，例如婚礼和春节，女子们也会穿上红罗裙，以展示自己的美丽和幸福。在宋代，裙子的裙幅增加，多在六幅甚至十二幅以上，中藏细褶，多如眉皱，号称百叠千褶。

罗裙的设计特点主要体现在裙摆和褶皱的处理上。

造型立体：罗裙的裙摆通常较大，采用多幅拼接的方式制成，这使得裙子在穿着时更加立体美观，同时也能显瘦苗条。罗裙上会添加褶皱设计，这些褶皱不仅美观，而且随着步态起伏而开合变化，给人一种动态美感。

色彩丰富：历代妇女的裙子颜色多样。其中红裙所见最多，因红裙用茜草染制而成，故而也成为"茜裙"或者"石榴裙"；同时绿裙，故而成为碧裙、翠裙等；除了单色裙之外，还有两种颜色色彩拼接的、渐变染制的以及运用弹墨工艺染制的多种色彩裙。

装饰精美：古代裙子装饰颇具特色，有的裙子有刺绣，有的有印花，有的在裙子上作画，还有的镂金、穿珠或者镶嵌宝石，形式不一。

面料多样：季节不同，裙子的形式也随之有单、夹、棉、皮等区别。春夏的罗裙，通常采用丝织品制成，因此其质地柔软、轻盈且富有光泽。这也使得罗裙在穿着时能够更好地展现女性的柔美气质；秋冬则纳入棉絮或者多穿几层布帛；至于富贵之家，还有用皮毛制成裙子，或以绸缎为面，毛皮衬里。

拓展链接：对比分析裳和裙的异同点。

旗袍

旗袍的历史可以追溯到先秦、两汉时代的深衣，之后随着时间的推移，在清代经过旗装逐渐演变和形成。清朝末年，随着西方文化的传入，旗装又一次发生了变革，简化了繁复的装饰，缩短了衣身长度，增加了收腰和开衩的设计。20世纪20年代至40年代的上海是旗袍的发展高峰期，这个时期也是妇女解放运动的时代。上海女子在服饰上摒弃了传统的束缚，追求简洁、素雅、自然的美感。她们将传统旗装改良为旗袍，采用高

立领、短袖、斜襟、纽扣、高开衩等元素，使旗袍更加合身和体现曲线美（图5-15）。她们还使用了各种面料和颜色，如纱、绉、绸、缎、花呢等，展现了不同的风格和气质。在1949年后，旗袍进入了低谷期，由于社会政治的变化，妇女穿衣服更倾向于朴素和实用。1978年之后，随着改革开放和经济发展，旗袍文化又重新得到了重视。

旗袍的设计特色主要体现在以下几个方面。

剪裁合体：旗袍采用的是立领、斜襟、高腰等设计，能够凸显女性的身材曲线，特别是腰部和臀部的线条。同时，旗袍的剪裁和缝制非常讲究，要求贴合身形，使得穿着者身材更加匀称和优美。

细节精致：旗袍的细节处理非常精致，包括镶边、绣花、纽扣、蕾丝等。这些细节的处理不仅能够增加旗袍的美感，还能够展现出女性的个性和品位。

图5-15　民国时期的旗袍

面料精良：旗袍的面料和色彩也非常独特，一般采用丝绸、缎子、麻料等，质感丰富，色泽鲜艳。旗袍的颜色也有着丰富的象征意义，比如红色代表喜庆、白色代表纯洁、黑色代表庄重等。

融合传统与现代：现代服装设计师将传统旗袍的元素与现代时尚元素相结合，打造出更加符合现代人审美的旗袍风格。比如，将传统旗袍的廓形与现代的街头风格相结合，打造出既有经典气质又带有时尚感的旗袍。当代旗袍更加多样化和符号化，不仅保留了传统的元素和韵味，也吸收了现代的理念和技术。旗袍至今仍是中国和世界华人女性的传统服装，被誉为中国国粹和女性国服。在现代社会中，旗袍已经成为设计师们发挥创新的重要领域。通过测量和精细的设计，旗袍能够完美地展现出女性的身材曲线和优雅气质，也能够传递出对中国文化的尊重和传承。

思政链接：在现代服饰艺术中，如何在继承中国传统服饰文化的基础上创新和发展？

中山装

中山装是中国近代以来的一种重要服装样式，它的历史可以追溯到中华民国时期。孙中山先生是中山装的倡导者和推动者，他提倡将西服的特点融入传统服饰中，以适应时代变革的需要。关于中山装的起源，有一种说法是孙中山先生在日本活动期间委托华侨张方诚设计了中山装的草图，返上海后于1916年命荣昌祥裁缝王才运依图生产。中山装的设计思想主要是强调实用性和舒适性，同时注重表达中国人的民族精神和文化传统（图5-16）。

中山装的设计特点主要包括以下几个方面。

前开襟：中山装采用了前开襟的设计，这种设计方便穿脱，同时也有利于保暖。门襟上五粒扣子整齐罗列，代表"行政、立法、司法、考试、监察"五权宪法。

袋盖和四个口袋：中山装在胸前设计了四个口袋，这种设计不仅能够增加衣服的实用性，而且寓意"礼、义、廉、耻"四大美德。

图5-16 中山装

后背不破缝：中山装后背没有破缝，表示国家和平统一之大义。

衣领定为翻领封闭式：中山装的衣领采用了翻领封闭式的设计，这种设计能够凸显出衣服的严谨性和舒适性，同时能够凸显穿着者的精神面貌与气质。

中山装作为中国近代史上的重要文化符号，代表着中国传统文化与西方文化的交融。它所代表的严谨、实用、舒适和对传统文化的表达，使其成为中国男装文化的一种象征。它代表了中国传统文化与西方文化的交融，成为中国近代史中不可磨灭的记忆。

二、西方服饰艺术赏析

绅士服

绅士服（图5-17）的历史背景可以追溯到欧洲中世纪时期。当时，绅士服主要是为了凸显社会阶层和身份的差异，以显示贵族和上流社会的地位。贵族阶层通过精心选择的服装来展示自己的财富和权力。随着时间的推移，绅士着装经历了重要的变革。比如在意大利文艺复兴时期，出现了更加注重个人形象和细节的服装风格。随着工业革命时期到来，绅士着装受到更大的影响和改变。随着工业化生产的发展，制衣业得到了进一步的发展和规模化生产。到了维多利亚时代，男性着装开始注重庄重、繁复的细节和礼仪。燕尾服、高领衬衫、马甲以及精心打理的胡须成为绅士们的典型形象。随着20世纪的到来，绅士着装继续演变。西装在绅士们的日常生活中变得更加普遍，款式和剪裁也开始变得简约和实用。现代绅士注重经典、时尚和精致的搭配，融合了传统与现代的元素。

图5-17 绅士服

绅士服的设计特点主要体现在以下几个方面。

精良剪裁：绅士服剪裁得体，肩部和胯部比例均衡，强调合身的裁剪和线条的利落。其精致的剪裁、优雅的线条和考究的细节处理，都展现出独特的艺术魅力。例如，1826年前后的礼服，上衣下裤齐腰平直裁剪，然后向身后收拢斜裁形成下摆小巧的四方形燕尾。

局部立挺：在法国大革命前后的10年间，用衬垫使得脖子部分膨起，再带上领饰；另外采用衬垫和褶裥使得肩膀膨鼓，使整个肩部看着立体有棱角；后期绅士服均逐渐简化。

搭配整齐：后期的礼服逐渐演变，有专门用作礼服的燕尾服，搭配衬衫、马甲、长裤；有演变为便服的夹克衫，采用同一布料的三件

成套装，与现代的西装有所关联。

绅士服也对社会文化产生了影响。它代表了一种文化符号和社会价值观，即优雅、庄重、精致和绅士精神。这种价值观在当今社会依然具有重要的意义，影响着人们的生活方式和审美观念。

蹒跚裙

第一次世界大战发生前的数年间，欧洲帝国处于繁荣发展之中，蹒跚裙（图5-18）的流行源于当时欧洲对东方风情服饰的好奇与喜爱。1910年，在巴黎由尼任斯基和基阿基烈夫等舞蹈家演出了俄罗斯芭蕾舞，由于采用引人注目的异国情调的舞台装置，进一步突出了《火鸟》《彼得卢什卡》《春之祭》等剧目的东方风格，长期憧憬于东方情调的保罗·波烈于1912年设计出蹒跚裙，广受好评。

蹒跚裙的设计特点主要体现在以下几个方面。

裙长及踝：蹒跚裙的裙长一直延伸到脚踝，这种设计在当时非常流行。

臀部较宽：这种设计能够更好地展示出女性的身体曲线，尤其是臀部的线条。

膝盖以下收紧：这种设计使裙子在行走时较为方便，不会因为裙摆过大而产生阻碍。

无法迈出三英寸以外：由于裙子的设计原因，穿着者无法迈出三英寸以外的步伐，这也成为蹒跚裙的一大特点。这种裙子虽然让穿着者行动不便，但它的设计非常适合当时的舞会和社交场合，尤其是探戈舞步。因此，蹒跚裙在短时间内风靡一时，成为当时的一种时尚标志。

1910年开始，蹒跚裙下部悄悄离地，将膝盖周围或膝盖下部大胆收拢的款式开始出现，这也被认为是在帝国主义发展中，女性运动受阻似的蹒跚走路姿态被看作是女性的性感美，在这样的流行中也看得出，女子服饰向现代化的迈进之路还很漫长。

苏格兰裙

苏格兰裙（图5-19）是苏格兰文化的重要代表之一，是苏格兰历史和文化的象征。它代表着苏格兰人的勇气、坚韧和独立精神，以及追求自由和独立的传统。苏格兰裙的发展历史可以追溯到16世纪，起源于苏格兰高地人的传统服装。在当时，苏格兰裙主要是在男性身上

图5-18　蹒跚裙

图5-19　苏格兰裙

穿着，作为高地人的日常服装和战争服装。到了17世纪和18世纪，苏格兰裙开始逐渐流行于苏格兰高原部落之间，成为一种辨识敌我的标志。同时，苏格兰军队也开始将苏格兰裙作为制服，这使得苏格兰裙在战场上具有了威慑力。到了19世纪以后，苏格兰裙成为苏格兰民族特色的标志，并开始在婚礼和其他正式场合穿着。

苏格兰裙的设计特点主要体现在以下几个方面。

面料舒适：苏格兰裙通常由羊毛、花呢等材料制成，但最常见的是花呢。这些材料具有保暖、透气、柔软舒适等特点，可以使穿着者感到舒适。

图案文化性强：苏格兰裙最经典的是方格图案，这种图案通常以不同颜色和不同宽度的格子组成。有的以大红为主底，配以墨绿色条纹构成的方格；有的以墨绿为底，配以浅绿条纹；格子大小不一，有的鲜艳，有的素雅。苏格兰短裙上的格子，素有一"格"一阶级的说法，同时苏格兰裙上的格纹也受到"苏格兰格纹注册协会"的专利保护，格纹的图案代表着不同的家族。苏格兰格纹有黑、白、红、黄、绿、蓝六个基本颜色，格纹由最少两个颜色、最多六个颜色交织而成，每个格纹都有专属名称，例如黑灰格则是政府专有的"政府"格。

款式经典：苏格兰裙起源于一种叫"基尔特"的古老服装，这是一种从腰部到膝盖的短裙。故而苏格兰短裙的下摆应该到达膝盖的中间位置，然后穿戴者可以将裙摆向一侧或者将其放平。另外，穿戴者应该穿上长筒袜。

穿着正统：一套正式的苏格兰裙及配饰包括：长度及膝的方格呢裙，色调与之相配的背心或者花呢夹克，长筒针织袜，皮带，帽子，毛皮袋，匕首；有时还斜披一条花格呢毯，用别针在左肩处夹住。

布雷顿条纹上衣

标志性的布雷顿条纹上衣（图5-20）最早出现在1858年，是法国布列塔尼海军水手的制服，因此而得名布雷顿。该设计最初采用21条条纹，每一条代表拿破仑·波拿巴的一次胜利。可可·香奈儿看到水手们的穿着深受启发，将条纹上衣纳入1917年的CHANEL航海主题系列，使之成为经典款式。

布雷顿条纹上衣的设计特点主要体现在以下几个方面。

图案简单规律：布雷顿条纹上衣以白色和蓝色条纹为主，有时也采用其他颜色，但总体来说，这种上衣的设计特点是条纹数量固定，一般为21条宽为2厘米的白色条纹或21条宽为1厘米的蓝色条纹。条纹的排列均匀分布，使得这种上衣具有一种独特的平衡感和协调性。

造型简约：布雷顿条纹上衣的设计风格是简约的，没有过多的装饰物，这种设计使得上衣本身具有一种优雅和低调的美感。

实用性强：除了美观之外，布雷顿条纹上衣还具有实用功能。作为法国海军的水手制服，布雷顿条纹能够很容易地在海中辨别水手的位置。

图5-20　布雷顿条纹上衣

布雷顿条纹上衣在时尚界有着广泛的影响力。布雷顿条纹上衣作为一种文化符号在时尚界反复出现，1955年詹姆斯·迪恩在电影《无因的反叛》中穿着，受到广泛的关注；法国著名设计师让·保罗·高缇耶对布雷顿条纹上衣也非常着迷，他的衣橱以及秀场频繁出现布雷顿条纹元素；1957年电影《甜姐儿》和《镜头之外》中，奥黛丽·赫本也把布雷顿条纹上衣与一条不规则剪裁的裤子相搭配，成为当时标志性的休闲风格。

小黑裙

1926年，香奈儿在《Vogue》杂志刊登了款式简单的小黑裙照片，这标志着小黑裙正式进入时尚领域。香奈儿小黑裙（图5-21）在20世纪的社会文化中扮演了重要角色。它被视为一种解放女性的象征，表达了女性对自由、平等的追求，同时也体现了女性独立自主的精神。自此之后，小黑裙成为时尚界的经典单品，之后经历了不同设计师的诠释和创新，但始终保持了简约、优雅的风格。

香奈儿小黑裙的设计特点主要体现在以下几个方面。

颜色经典：小黑裙的色彩以黑色为主，这为它简约的设计提供了基础，同时黑色在视觉上有收缩的效果，能够让身形看起来更加纤细。

非紧身剪裁：香奈儿小黑裙延续香奈儿非紧身设计、低腰及膝的裙摆长度搭配以珍珠的经典配饰，将当时的女性从束身胸衣中解放出来。

细节处理：香奈儿小黑裙在设计上注重细节处理。例如，裙摆采用手帕尖形状，改变原有裙摆线拖地的情况，让女性的出行更加方便；同时搭配简单而精致的珍珠项链，使得整个造型更加协调。

图5-21　香奈儿小黑裙

比基尼

比基尼（图5-22）的历史背景可以追溯到20世纪40年代的美国。当时，美国正在进行核武器试验，而比基尼是一个无人居住的珊瑚礁，被用作核试验场。1957年，法国设计师路易·雷阿尔设计了比基尼泳衣，这种泳衣由三块布和四条带子组成，设计简单实用。雷阿尔希望这种泳衣能够像原子弹一样引起轰动，于是就用原子弹的爆炸地"比基尼"来命名这款泳衣。然而，比基尼泳衣在问世初期并没有得到广泛的认可。

图5-22　比基尼

许多欧洲国家都禁止在公共海滩穿比基尼,甚至在伦敦的世界小姐大赛中,组委会也禁止参赛者穿比基尼。随着时间的推移,比基尼逐渐被大众接受,并在20世纪60年代成为时尚界的流行趋势。

比基尼的设计特点主要表现在以下几个方面。

材质轻薄、透气:比基尼的面料通常采用聚酯纤维等轻薄、透气的材质,使得穿着更为舒适,尤其是在炎炎夏日,更能感受到清凉。

结构简单、贴身:比基尼的结构通常比较简单,由前片和后片组成,可以展现出女性的身材曲线。

色彩缤纷、大胆:比基尼的颜色和图案设计大胆、鲜艳,满足了年轻人的个性需求。同时,比基尼的色彩也与大海、沙滩等自然景观相得益彰,更能突显夏日海滩的浪漫氛围。

比基尼打破了传统泳衣的保守设计,其大胆、自由、前卫的设计风格,引领了时尚界的潮流。比基尼的设计也启发了其他时尚服装的设计灵感,使得时尚服装设计越来越大胆,更加具有创新性和想象力。比基尼的设计让女性的身体得到了解放,让女性可以自由地展示自己的身材和个性。比基尼的贴身设计也更好地突显了女性的身体线条,展现了女性的魅力。同时,比基尼的设计也向世界展示了女性对自由和解放的追求。

机车夹克

图5-23 穿机车夹克的马龙·白兰度

1913年,Schott NYC的创始人Irving和Jack Schott兄弟创造了首款机车夹克。到1928年,他们以"The Perfecto"命名这种机车夹克,并开始销售。这是历史上第一款带有实际功能性的机车夹克。20世纪50年代,马龙·白兰度在经典电影《飞车党客》塑造的一个自信、随性、反叛的穿着机车夹克的摩托车骑手形象(图5-23),受到广大观众的热捧。随后,时尚偶像史蒂文·麦奎恩和乐队披头士将机车夹克穿上身后,青年亚文化里朋克风格、摇滚风格推动机车夹克成为20世纪六七十年代的流行文化符号。2000年,在时装设计师高缇耶等设计师品牌的加持下,机车夹克也成为高级时装的一部分。这些设计师通过自己的设计理念和创意,将机车夹克重新设计,展示了夹克的多种风格和魅力。

机车夹克的设计特点主要包括以下几个方面。

面料硬挺:机车夹克通常由皮革或人造皮革制成,其中最常见的是羊皮或牛皮。羊皮机车夹克柔软、轻便,保暖性能好,而牛皮机车夹克则更加坚固、耐磨,防水性能更好。除了皮质,有些机车夹克也会采用尼龙等合成材料制作,以增加防风、防水等功能。

个性时尚:机车夹克的颜色和图案非常丰富,常见的颜色有黑色、灰色、棕色、红色等,而图案则包括拼接、刺绣、印花等。黑色机车夹克是经典款式,非常百搭,而带有图案的机车夹克则更具有个性化和时尚感。

细节设计:机车夹克的细节设计也是其独特之处。常见的细节设计包括拉链、口袋、抽绳等,这些设计既可以增加夹克的实用性,也可以使其更具时尚感。例如,拉链方便夹克穿脱,口袋可以方便携带物品,抽

绳可以调节夹克的松紧度等。

搭配方式：机车夹克的搭配方式非常多样，可以与各种服装款式和颜色进行搭配。常见的搭配包括与牛仔裤、阔腿裤、裙子、T恤、衬衫等搭配，可以打造出不同风格的时尚造型。同时，机车夹克的搭配也可以根据个人喜好和场合进行选择，例如在休闲场合可以搭配T恤和牛仔裤，在正式场合可以搭配衬衫和西裤等。

牛仔裤

牛仔裤（图5-24）的发展历史可以追溯到19世纪50年代，当时美国加州的淘金热吸引了大量工人前往挖掘金矿。由于工作环境恶劣，工人们需要一种耐穿且耐磨的裤子来应对，于是厚帆布工作裤应运而生。这种工作裤由厚实的帆布制成，能有效地抵抗砂土和石头的摩擦，同时又具有较好的透气性和耐磨性。

1853年，犹太人李维·施特劳斯在旧金山向矿工们出售这种帆布工作裤，并形成牛仔裤的雏形。在此后的很长一段时间内，这种裤子广泛被西部牛仔和淘金者穿着。1929年，经济大萧条时期到来，西部牧场主开始将牧场改造成度假旅馆以吸引东部富人休闲度假。这些富人也开始穿着牛仔裤，牛仔裤逐渐在东部流行起来。随着时间的推移，牛仔裤逐渐成为全球范围内的流行服饰，并发展出了多种风格和款式。同时，牛仔裤也成为时尚界的常青元素，一直受到人们的喜爱和追捧。

图5-24 牛仔裤

牛仔裤的设计特点主要包括以下几个方面。

材质耐磨：牛仔裤的材质通常采用牛仔布或靛蓝色水洗面料，这些材质具有耐磨、耐脏、柔软舒适等特点；靛蓝染液的浸泡也使得牛仔具有防蚊驱虫的作用。

细节精妙：牛仔裤的腰部设计有高腰和低腰两种，高腰设计能够有效地拉长腿部线条，让女性看起来更加高挑，同时还能起到收腹提臀的效果，使女性的曲线更加优美；低腰适用于露脐装，突出女性性感的腹部，展露妙曼的腰线。牛仔裤的口袋设计通常采用明线设计，这种设计不仅时尚新颖，还能突出臀部曲线。

款式多样：牛仔裤也有直筒、紧身、阔腿等多种款式，轮廓简洁、利落，可以很好地修饰人的腿型。

牛仔裤以其简洁的线条、舒适的面料和百搭的特点使其成为时尚界的常青元素。从时尚的角度来看，牛仔裤的设计和流行趋势不断变化，从直筒到紧身，从水洗到原色，每一次变化都反映了时尚文化的演变。许多设计师将牛仔裤作为其设计的重点之一，设计出符合时尚潮流的多样化的时装款式。

迷你裙

在20世纪60年代的英国，以安德烈·库雷热设计的迷你裙为代表的青年女装，猛烈地冲击着世界时装舞台，伴随着皮靴、长发的嬉皮士以及波普风，带来了波及全世界的大震荡。1965年，迷你裙风靡全球，玛

图5-25　玛丽·奎恩特　迷你裙

丽·奎恩特进一步把裙下摆提高到膝盖上四英寸（图5-25），英国少女的装扮成为令人羡慕和仿效的对象，这种风格被誉为"伦敦造型"。到了20世纪60年代中期，"伦敦造型"成为国际性的流行样式。青年人狂热地欢迎迷你裙，中年女性也以惊羡的目光接受这一变革，多种不同的迷你风格装应运而生。时至今日，迷你裙仍受到时尚女性的追捧。玛丽·奎恩特设计的迷你裙的流行，实际上是契合了"战后婴儿潮"一代青年的审美趣味及消费观，以与众不同的奇异装束来表示对传统美的嘲弄与藐视，它打破了原来女装既成的观念，对具有叛逆倾向的年轻人来说，迷你裙成为他们反体制的象征——强调个性、强调自我，甚至嘲弄自我。迷你裙从社会学意义上，可以说是从一种造型、一种审美向一种生活观念的转变。

迷你裙的设计特点主要集中在以下几个方面。

裙摆长度：迷你裙的裙摆长度通常在膝盖以上，露出大腿的一部分，展现出女性的腿部线条。

贴身设计：迷你裙通常采用贴身设计，以展现女性的身体线条。同时，紧身设计也可以更好地勾勒出臀部和腰部的曲线。

色彩鲜艳：迷你裙通常采用鲜艳的色彩，如红色、蓝色、黄色等，以吸引眼球。

装饰元素：迷你裙上通常会添加一些装饰元素，如荷叶边、镂空、垂感、肩部量感、无肩带、单肩等设计，这些设计能够增加女性的浪漫和性感气息。

材质选择：迷你裙的面料通常比较柔软，轻盈且具有良好的透气性，在穿着时，可以展现出轻盈飘逸的效果。

迷你裙以其简洁、贴身的设计和大胆的色彩，成为时尚女性表达自我、展示个性的重要方式。它以其独特的风格和魅力，反映着时代的潮流和人们的内心世界，成为新青年文化的一部分。

Polo衫

19世纪末，由于网球运动的发展，运动员们需要更舒适、更适合运动的服装。因此，网球衫开始向短袖和短裤过渡，这种变化对传统服装产生了极大的挑战。Polo衫最初是贵族打马球时穿的服装（图5-26），因为穿着舒适，且具有领子设计，逐渐被大众广泛喜爱，后来拉夫·劳伦将这种款式引入马球等运动圈做休闲装，演变成了一

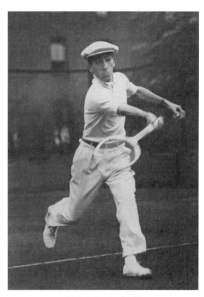

图5-26　Polo衫

般的休闲服，因此被称为Polo衫。

Polo衫的设计特点主要体现在以下几个方面。

领型设计：Polo衫的领型设计非常独特，通常开口较大，呈现V形，这样可以展现出颈部线条的优雅。这种领型也区别于传统的T恤和衬衫，增添了一份运动和休闲的风格。

袖口设计：Polo衫的袖口采用双折设计，这种设计不仅增加了袖子的长度，还可以防止袖子在运动中上滑，这是Polo衫的重要标志之一。

口袋设计：胸前的口袋是Polo衫最具标志性的设计之一，它不仅增加了服装的实用性，还为整体设计增添了一丝休闲与随性的气息。

细节处理：Polo衫的细节处理也非常讲究，包括袖口和下摆的撞色设计、绣花图案或品牌标志的装饰、纽扣的细节等，这些细节处理为整体造型增添了一份精致和时尚感。

面料选择：Polo衫通常采用柔软、透气且舒适的棉质面料制成，使穿着者在炎热的天气中感觉凉爽和舒适。

在时尚界，Polo衫已经成为一种流行元素，被广泛运用于日常搭配中。人们喜欢将Polo衫与休闲裤、牛仔裤、短裙等搭配，展现出轻松、舒适、运动的时尚风格。

蒙德里安连衣裙

蒙德里安连衣裙（图5-27）是以荷兰抽象派大师蒙德里安的画作《红黄蓝的构成》为灵感，由法国服装设计师伊夫·圣·罗兰在1965年的时装秀场上推出的一种裙子。这种裙子的设计极为简洁、扁平，用黑线切割成不同颜色的色块，以调节比例。同蒙德里安的作品一样，推出后引起了时尚界的一场轰动，成为时装史上的经典。

蒙德里安连衣裙的设计特点主要体现在以下几个方面。

以平面构成为主：这种裙子以平面构成的形式呈现，通过不同颜色和形状的组合，打破了单一色彩的沉闷感，使整个设计更具艺术性。

简洁、扁平：蒙德里安连衣裙的设计简洁、扁平，没有过多的装饰和繁琐的细节，强调了设计的整体性和简约美。

线条感：蒙德里安连衣裙的线条流畅、简洁，具有很强的线条感，不仅展示了女性的身形线条，也强调了设计的简洁和现代感。

图5-27　蒙德里安连衣裙

用色大胆：蒙德里安连衣裙采用不同颜色的组合和搭配，打破了传统设计的局限，具有很强的视觉冲击力和创意性。

蒙德里安连衣裙作为服饰艺术领域最具艺术性的作品之一，它打破了时尚与艺术的界限，将艺术家的画作直接融入服装设计，为时尚界提供了一种全新的设计思路和灵感来源。这种设计的影响力不仅在于其简洁、现代和大胆的设计风格，更在于其对艺术和时尚的跨界探索。蒙德里安连衣裙的设计挑战了传统的

审美观念，强调了简洁、平面构成和线条感的设计风格，影响了人们的审美观念，使人们更加注重设计的整体性和简约感。

龙虾裙

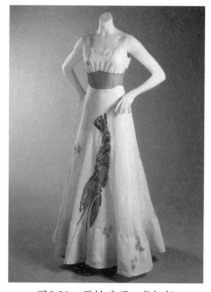

图5-28　夏帕瑞丽　龙虾裙

龙虾裙（图5-28）是时尚界的一个经典的跨界服饰艺术设计作品。20世纪30年代，这款裙子由意大利时装设计师艾尔莎·夏帕瑞丽与西班牙艺术家达利共同创作。夏帕瑞丽从超现实主义艺术运动中汲取灵感，特别是受到达利的龙虾画作的启发，创作了这款极具创新性和想象力的裙子。这款裙子至今仍被设计师视为经典之作，许多设计师向夏帕瑞丽的龙虾裙致敬，如2012年，PRADA为时尚女魔头安娜·温图尔设计了一款以龙虾串珠为图案的礼服。

龙虾裙设计特点主要体现在以下几个方面。

造型经典：该设计具有无袖紧身收腰的特点，这使得裙子的线条更加流畅，能够展现出女性的身材线条，优雅知性。从腰一直延伸到脚踝的长摆设计，使整个裙子的线条更加优雅，同时也能展现出女性的高贵气质。这种设计风格在当时极为罕见，无疑为时尚界带来了新的视觉享受。

龙虾图案：这是夏帕瑞丽龙虾裙最引人注目的特点之一。这种图案的设计使得裙子更具特色和个性化，同时也为时尚界带来了新的灵感和创意。许多设计师在后来的设计中都借鉴了这种图案设计，并将其融入自己的时装作品中。在龙虾图案周围，夏帕瑞丽还点缀了欧芹小枝，使得裙子更加生动有趣。这种点缀方式不仅增加了裙子的艺术性，也体现了夏帕瑞丽对细节的关注和追求。

艺术与时尚的跨界：将艺术流派与服饰设计跨界交融，使得夏帕瑞丽龙虾裙成为一个前卫、大胆的设计。它反映了20世纪30年代意大利时尚界的繁荣景象，同时也代表了当时女性时装设计师的崛起和发展，也充分地体现该作品的艺术性与前瞻性。

拓展链接：分析服饰艺术与其他艺术跨界融合的成功案例，给我们什么启示？

第三节　服饰品牌介绍

一、中国

无用

设计师：马可

"无用"是设计师马可于2006年初创立的艺术性服装品牌，反映其在当代艺术以及人文领域的思考。"无用"系列以其富于雕塑感的有力造型折射出中国悠久的历史，并表达了马可对当代消费社会以及国际时装界的态度，仿佛下定决心和现代文明对抗。马可希望通过"无用"传达"春来草自生，花开鸟自啼，以及清贫做人，吾民吾衣，如是而已"的生活观念。

品牌"无用"的设计忠于中国本土的穿衣文化——色彩纯度较低，多为纯植物染制而成；材质上，多为苎麻、棉以及真丝等天然面料，穿着舒适透气；造型方面，多以低腰线的宽松款式为主。在"无用"的品牌中，几乎所有的衣物都采取了超码、做旧的处理，絮乱的缠绕，粗糙的缝制，禅意自然，尽显东方之美（图5-29）。

马可对其服装品牌"无用"有着自己的认识：她觉得很多被抛弃的无用之物，反而有人类最珍贵的情感记忆。物有"物命"，一个投入感情的东西，

图5-29　马可"无用"系列服装

不是静止的生命状态。她希望"无用"，可以拒绝华丽与欲望，以自然简朴的态度，回归人的本真。于是马可开始学习纺线、织布、染色、绣花等传统制衣方式。她经常去农村采风，她的设计总是显得与现代都市相去甚远。她的衣服都是纯手工制作与纯天然材料制成，是传统技术的延续与活化，她透过自己亲手缝制的衣服，希望唤起人们珍惜手工之物的稀有性与感情。

玫瑰坊

设计师：郭培

1997年，郭培成立了自己的工作室——"玫瑰坊"。郭培从零开始钻研礼服设计，从连胸甲都不知道的"外行"变成可以创新出新式针法的"大师"，"玫瑰坊"很快靠着为明星量身定制演出晚礼服而闻名。

郭培将自己的感悟用服饰艺术的语言重新演绎，在廓形、材料、色彩、手工艺装饰上都有了全新的尝试和突破，带领着团队去摸索更立体的表达。廓形上，服饰结构立体复杂，形式多样，光裙撑就有房檐式、盒式和层叠式；面料上，选择融合了麻、羽毛、亚克力、金属等建筑材料，并用菠萝丝和雾纱来营造光线的巧妙变幻，繁复绚烂的手工艺装饰在设计师巧夺天工的工艺之下内敛且奢华；色彩华丽高级，毫不造作，和谐统一。在配

图5-30　郭培"龙的故事"高级时装

饰方面,对郭培来说,一副耳环、一双鞋、一枚头饰都是整体设计的一部分,她都要一手包办,所谓高级定制就是所有细节都要完美。

作为中国第一个被巴黎高级时装工会正式邀请,在巴黎高级定制周上进行发布的服装设计师,郭培自2006年起,举办了她的首轮高定秀"轮回",后面陆续举办了"一千零二夜"、"东宫"、"龙的故事"(图5-30)等多场高级时装发布会。其灵感来自中国皇室历史到欧洲宫廷服饰和大教堂建筑的方方面面,她梦幻般的礼服和配饰模糊了时尚、艺术和雕塑之间的界限。从未来主义风格的套装到带有反重力褶皱的瓷器风格长袍,她的作品与其他设计师截然不同,既有中华传统特色文化气息,也有西方皇家风范。大部分服饰均以传统刺绣金线再加上各式的珠片和水晶制作,她的高级时装作品中无拘无束地表现着她对美的理解、想象与创造,展现着极致的完美与震撼人心的魅力。郭培的作品帮助中国人认识时尚,更帮助世界了解中国。

三寸盛京

设计师:张彦

三寸盛京是一个成立于2015年的华服品牌,其设计师张彦拜访了多位艺术家传承人和手工匠人,并在之后组建了自己的团队。他经过长时间的积累,运用独特的设计,把现代元素与中国传统元素相结合,打造新中式华服。三寸盛京的设计风格主打飘逸、仙气的特质,在现代服饰使用性之上融入传统服饰文化。

"三寸盛京"取自于道家学说:一生二,二生三,三生万物,三寸意味着创造的力量。"盛京"是一朝发源地,两代帝王都,百年前的衰败与昌盛,见证着人类智慧的发展。三寸盛京现拥有独立的生产工厂、高定制作工坊、高级刺绣工坊、专业设计师团队及专业技术团队等。这个品牌在传统工艺时尚化、品牌化方面做出了突出的贡献。色彩方面,主要以珠光白色、流光银色、珊瑚粉色、明媚玉绿色以及包罗万象的黑色为主色调,色彩缤纷却饱含沉稳;面料上,多采用真丝、薄纱、棉麻、绸缎等打造舒适自由的感觉,同时采用可持续面料,减少对环境的污染以及对资源的浪费;廓形上,将中国传统服装款式通过现代化的设计手法进行表达,展现出更适合中国人的服装造型。

2023年春夏发布"静候风起"系列(图5-31),演绎了中式哲学里"风"的概念,透露出了中国哲学里等候时机的诗意和意境。

图5-31　三寸盛京"静候风起"系列服装

二、法国

CHANEL（香奈儿）

历代设计师：可可·香奈儿、卡尔·拉格菲尔德、维吉妮·维亚

CHANEL 是可可·香奈儿于 1910 年在法国巴黎创立的品牌，属于法国时装史上最光荣的一笔。可可·香奈儿作为法国时尚的革命家，她抛弃了 19 世纪末紧身束腰、鲸骨裙箍，提倡肩背式皮包与织品套装。她一手主导了 20 世纪前半叶女性时尚的风格、姿态和生活方式，一种简单舒适的奢华新哲学。至今，可可·香奈儿的名言仍广为流传："容颜易逝，风格永存。"

CHANEL 的服饰主要特点是优雅、简洁。廓形上，CHANEL 的服装款式主要以腰部宽松的直线圆筒形，避免胸部鼓起，腰线向下强调低腰身。较为典型的要数针织水手服、小黑裙、樽领套衣等；面料方面，多用 Tartan 格子或北欧式几何印花、粗花呢等布料，舒适自然；色彩主要以低饱和度的色系为主，一改当年女装过分艳丽的绮靡风尚。

粗花呢外套是 CHANEL 品牌的重要代表之一（图 5-32），其设计灵感源于男装，如粗花呢外套、无领夹克、针织毛衣等。可可·香奈儿在 1924 年将粗花呢外套的设计进行改良，融入了格纹元素，并交由苏格兰的工厂生产。这款外套以其精致舒适的设计迅速占领了法国时装市场，并引起了上流社会的关注。此后，可可·香奈儿不断尝试将粗花呢与其他面料结合，创造出了更加新颖的款式，并将粗花呢外套的工艺与传统女装区别开来。

可可·香奈儿从男装上取得灵感，为女装添上一点"假小子"味道，结合当时流行的短发配钟形女帽，整个造型给人以"女男孩"的印象。香奈儿品牌为女性提供了具有解放意义的自由和选择，将服装设计从男性观点为主的潮流转变成表现女性美感的自主舞台。

图5-32　香奈儿粗花呢外套

拓展链接：可可·香奈儿是法国服装界的革命性领军人物，通过观看电影《COCO CHANEL》《时尚先锋香奈尔》，总结可可·香奈儿在服饰设计领域的影响主要表现在哪里。

DIOR（迪奥）

历代设计师：克里斯汀·迪奥、伊夫·圣·罗兰、马克·柏昂、吉安科多·费雷、约翰·加利亚诺、比尔·盖登、拉夫·西蒙、玛莉亚·加西亚·蔻丽

"DIOR"在法文中是"上帝"和"金子"的组合，因此在色彩方面，金色也成了迪奥品牌最常见的代表色；在廓形方面，克里斯汀·迪奥本着"精巧裁剪，简约自然"的根本原则，巧妙地定义和分配女性身体比例，强调女性的柔美线条，从 1947 年"新风貌"系列（图 5-33）横空出世，该系列引领了时尚界的新潮流，以宽松的肩部、细腰和蓬松的裙子为特色，完美地展现了女性的优雅形象，彻底改变了战后时期的时尚趋势。

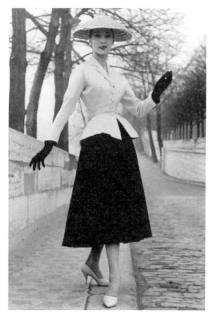

图5-33 迪奥"新风貌"系列

同时在廓形方面,克里斯汀·迪奥向世人呈现了"A"字形、"纺锤"等多种服装廓形,突出女性的腰、胸、背部的自然特点,使其呈现近乎完美的造型曲线;面料方面,克里斯汀·迪奥继承法国高级女装的传统,选用高档、上乘的面料,做工精细,本着"手工技艺与工业化生产相辅相成"的理念,向世界打开了"迪奥时尚王国"的版图,他的设计把女性魅力发挥到了极致。

花卉是DIOR最为经典的元素之一,孩提时代的克里斯汀·迪奥对自然与花草有着非常特殊的喜好与兴趣。这也导致后期克里斯汀·迪奥在设计服饰时常常从花卉中寻找灵感,比如郁金香廓形。克里斯汀·迪奥爱花的特性也在他的作品中不断出现,例如他于1947年举办的第一回新装发布会就将其秀场命名为"花样仕女",他的许多服饰细节与刺绣设计也用花朵的外形或色泽来作为灵感的来源。后期的拉夫·西蒙在迪奥秀场中经常出现的花簇展览和以花卉为原型设计服饰都是在向迪奥先生致敬。

DIOR作为一家具有丰富历史和独特设计风格的奢侈品品牌,以其时尚、优雅和创新的形象至今在全球享有盛誉。

思政链接:有哪些国际服饰品牌的设计曾以中国元素为灵感,推出过中国风的系列服饰?

YVES SAINT LAURENT(伊夫·圣·罗兰)

历代设计师:伊夫·圣·罗兰、艾迪·斯理曼、阿尔伯·艾尔巴茨、斯特凡诺·皮拉蒂、安东尼·维奇亚雷诺

"优雅不在服装上,而是在神情中。"这句话出自伊夫·圣·罗兰——这位展现跨年代魅力,对时尚圈呼风唤雨的重量级设计师,同名品牌YVES SAINT LAURENT对于奠定法国巴黎时尚之都的地位功不可没。

廓形方面,伊夫·圣·罗兰既前卫又古典,善于掩饰人体体型的缺陷,常将艺术、文化等多元因素融于服装设计中,汲取敏锐而丰富的灵感,自始至终力求高级女装如艺术品般的完美,他被誉为"懂得如何在变革和延续性之间寻求完美平衡的天才";色彩方面,他拥有艺术家的浪漫特质,他对色彩的精准拿捏以及挑战世俗的大胆作风,为时装界注入一股新的动力,让时尚彻底活了起来;面料方面,伊夫·圣·罗兰常运用厚质面料例如粗花呢、羊毛等来表现挺括、雅致的舒爽形象。

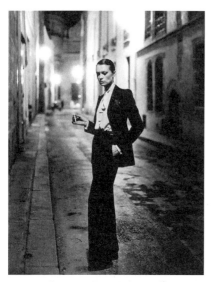

图5-34 圣·罗兰吸烟装

"吸烟装"(图5-34)是伊夫·圣·罗兰最具代表性的设计之一。

1966年前,男士在吸烟室所着服装名为"烟装",圣·罗兰先生以此为原型创作了经典吸烟装——西服搭配领结和粗跟高跟鞋,为了加强中性的气场,还会通过领带、领结衬衫等元素弱化女性曲线,让整体造型更具线条感,使得"I"型身型让着装者看起来宛如一根香烟。伊夫·圣·罗兰时装的本质是法国高级时装传统精神的延续。他创举性地引进了曾是男士专属的西裤套装、狩猎外套和燕尾服到女装领域,永久地改变了女性的着装规则。

高尚的气质、华贵的仪表,是YVES SAINT LAURENT这一品牌永久的形象。他的作品让上流社会震惊,让热爱自由的年轻人——无论出身平民还是上流社会,甚至反政府示威的学生,都对他的作品趋之若鹜。

三、意大利

VERSACE（范思哲）

历代设计师：乔瓦尼·詹尼·范思哲、多纳泰拉·范思哲、乔治·阿玛尼、维吉尔·阿布洛、卡尔·拉格菲尔德、瓦伦蒂诺·加拉瓦尼

VERSACE的品牌标志是美杜莎头像,寓意追求古希腊神话中蛇发女妖美杜莎那种绝美的震撼力。乔瓦尼·詹尼·范思哲希望那些穿着VERSACE服装的人能够像美杜莎一样,让人无法挪开视线,被他们的美丽与魅力吸引。这个标志不仅代表着VERSACE的奢华与性感,也代表着其独特视角和创新精神。

VERSACE撷取了古典贵族风格的豪华、奢丽,同时也能让人穿着舒适及恰当地显示体型。VERSACE的设计风格鲜明,具有独特的美感与极强的先锋艺术性,强调快乐与性感。色彩方面,VERSACE以其明亮的色彩、大胆的印花,贯穿着奢华的古典主义风格美学；面料方面,VERSACE善于采用高贵奢华的面料、不规则的几何缝剪方式使得衣料与身段相得益彰；廓形方面,VERSACE的套装、裙子、大衣等都以线条为标志,性感地表达女性的身体。乔瓦尼·詹尼·范思哲的设计忠于他的家族精神,受到家乡意大利南部文化的影响,设计里注入了古希腊、古罗马的历史以及艺术运动等多种元素（图5-35）。

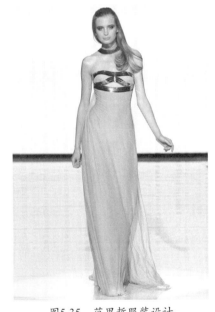

图5-35 范思哲服装设计

乔瓦尼·詹尼·范思哲的主要服务对象是皇室贵族和明星。他因邀请明星、名媛出席他的时装秀、坐在秀场,凭借其影响力而闻名,也被称为是20世纪90年代的超模创始人。

GUCCI（古驰）

历代设计师：古驰欧·古驰、汤姆·福特、亚历山德拉·法奇雷蒂、弗里达·贾娜妮、亚力山卓·米开理

意大利皮具手工艺人古驰欧·古驰于1921年创立GUCCI品牌。1938年古驰欧·古驰于意大利佛罗伦

萨开设首间GUCCI专门店，凭借独特的创意与革新，以及精湛的意大利工艺闻名于世，开始其品牌霸业。

GUCCI的服饰特点主要是优雅、独特、奢华和现代感，注重手工艺和细节，强调个性和自我表达。廓形方面，GUCCI坚持传统的成衣款式，这也使得其服饰经典性较强但潮流性不高；色彩方面，最具代表性的双"G"图案配上经典且醒目的红与绿，成为古驰经久不衰的经典标志；面料方面，GUCCI坚持采用高品质的面料和最精湛的工艺，确保产品的质量以及耐用。它倡导个性和自由的生活方式，鼓励消费者表达自我。近年来，GUCCI在环保方面的努力受到了广泛的关注，采用环保材料与绿色工艺，推出可持续发展计划，致力于减少对生态环境的污染。

GUCCI竹节包（图5-36）是品牌最具标志性的手袋之一，以其精美的设计和独特的竹节手柄而闻名。它诞生于1947年，当时整个欧洲都处于二战后的物资匮乏期，奢侈品行业受到波及，除了购买力，最主要的还是原材料采购。1947年，GUCCI家族第二代传人奥都·古驰从伦敦带回的一款竹子材质的手袋，启发了他创作一款既能节省皮料、又充满异域风情手袋的灵感，而古驰最经典的一款手袋——竹节包，从此诞生。竹节包自带独特的优雅气息和异域风情，被奉为"意大利制作"的典范。从1947年诞生至今，"竹节"能成为一种设计历史上的经典符号，这和半个多世纪以来古驰对"竹节"这个细节的严格把控不无关系。竹节手柄经过匠人手工打磨、成型、上色，呈现出迷人的光泽和优雅的曲线，是每一款竹节包最具标志性的象征之一。

图5-36　GUCCI竹节包

PRADA（普拉达）

设计师：缪西亚·普拉达

PRADA的历史起源于1913年，而且是以制造高级皮革制品起家的。PRADA是一家拥有百年历史的奢侈品家族品牌，蕴含着深厚的品牌文化底蕴，以其高贵、典雅、简约的设计风格而闻名。PRADA秉承以传统文化为基础，同时注重现代设计，符合年轻一代以及传统客户的需求，向消费者传达着自信、高贵、时尚且富有品位的精神内核。缪西亚·普拉达担任PRADA总设计师，通过她敏锐的时尚洞悉力以及独特的设计才华，不断地演绎着挑战传统与追求创新的传奇。她为该品牌注入独立自强的新时代女性力量，巧妙地将普拉达核心品牌理念与现代化

的先进技术相结合，从而打造意式优雅风格。服饰产品时髦中带着复古，总能在传统与现代之间找到完美的平衡，打造符合独立女性追求实用且能顺应流行的心态。

面料方面，PRADA非常重视产品品质，尽管强调品牌风格年轻化，但品质与耐用的水准依旧，所有时装配饰都是在意大利水准最高的工厂制作的，这也就是为什么穿戴上PRADA产品会感到舒适无比的原因。廓形方面，PRADA古典简约又不失年轻化的设计，与现代人生活形态水乳相融，不仅在服装版型上下功夫，其设计背后的生活哲学正巧契合现代人追求切身实用与流行美观的双重心态；色彩方面，多以黑色、藏青、深灰为主，干净简练，带有女性独有的理性与冷静。

尼龙包是PRADA最具代表性的服饰产品之一（图5-37）。在一次偶然参加空军活动时，缪西亚·普拉达被空军降落伞材质所吸引，它轻质耐磨而且防水、不怕明火。受到启发，缪西亚·普拉达大胆将其用在包上，在1987年推出了尼龙包。这一创新之举在当时的意大利时尚圈引起了轰动，也成为PRADA的经典之作。

图5-37　普拉达尼龙包

四、英国

ALEXANDER MCQUEEN（亚历山大·麦昆）

历代设计师：亚历山大·麦昆、莎拉·波顿

ALEXANDER MCQUEEN是英国设计师亚历山大·麦昆的同名品牌。亚历山大·麦昆曾是英国时尚圈著名的"坏小子"，被称作"可怕顽童"和"英国时尚界流氓"，是国际时尚界最具知名度的设计师之一，多次获得"英国年度最佳设计师"的荣誉。

廓形方面，亚历山大·麦昆专注于剪裁和工艺，有着深厚的版型基础。"打破规则，但保留传统"是贯穿于他服装作品的设计理念；面料方面，亚历山大·麦昆喜欢运用多元化的材料去尝试新的服装结构与剪裁，同时在设计中融入让人意想不到的生物元素，比如骷髅头、红唇、鹿角等；色彩方面，他惯用黑色、白色、红色等暗黑系色彩，配合以怪诞的服饰造型、夸张的表现手法，表达了自身纠结、矛盾的情感。种种惊世骇俗的创意和极富魅力的手工技艺冲击着人们的感官，整个服装品牌充满了浓重的个人色彩和不羁的野性。

他的设计不只是单纯的、华丽的衣服，而且结合了戏剧、音乐、

电影、科技等形式，丰富了时装的附加值，把时装带入文化、艺术领域。回顾麦昆的时装秀，如"圣女贞德""沃斯"（图5-38），总是能强烈地感受到他给人以视觉和心灵上的冲击，充满了戏剧效果。在黑暗、暴力、悲伤间，同时又伴随着美与丑、残酷与浪漫，这些矛盾的双重性，相互冲突而又掷地有声。他的时装，不仅承载着电影、文学、戏剧，同时也反映了他那未经修饰的真实情感。他是激进的、极端的，他与全世界抗衡，但他的内心同时也是脆弱的，缺乏安全感的。亚历山大·麦昆的作品以其奢华绮丽和朋克暗黑的特色深深震撼了自诩为上层社会的时尚圈，打破了上层贵族阶级对于时尚的认知与解读，也吸引了无数不同阶层的时尚爱好者和同行们。

图5-38 亚历山大·麦昆"沃斯"时装秀

BURBERRY（巴宝莉）

历代设计师：托马斯·巴宝莉、罗伯托·梅里切特、克里斯托弗·巴利

BURBERRY创立于1856年，是具有浓厚英伦风情的著名轻奢品牌，长久以来成为奢华、品质、创新以及永恒经典的代名词。BURBERRY也是全球众多明星追崇和喜爱的品牌之一。BURBERRY在品牌文化方面遵循英式传统，强调奢华、品质、创新和永恒经典的价值观。

廓形方面，BURBERRY以其高品质的设计和大方优雅的剪裁而闻名，将英国传统的设计风格与现代感完美结合；色彩方面，受早期军装风格影响，色彩多以军绿、卡其为主；面料方面，采用革新性的嘎巴甸面料，材质轻盈，不仅防风防雨，同时透气舒适。

图5-39 巴宝莉风衣

BURBERRY的经典产品有风衣（图5-39）和格纹设计（图5-40）。其中，风衣是BURBERRY的招牌设计，有单排扣和双排扣两种款式，并随着时代的演变，逐渐发展出不同的颜色和材质。除了风衣外，格纹设计也是其品牌标识之一，这种独特的图案设计几乎成为BURBERRY的代名词，是英伦文化的象征之一。BURBERRY格纹设计有多种颜色和尺寸，被广泛应用于各种商品中，如围巾、手袋、鞋子等。

VIVINAN WESTWOOD（薇薇安·韦斯特伍德）

历代设计师：薇薇安·韦斯特伍德

VIVINAN WESTWOOD是英国著名的朋克教母——薇薇安·韦斯特伍德的同名品牌，她用其朋克文化质疑一切的态度，影响了一代又

图5-40 巴宝莉格纹设计

一代设计师,从朋克、哥特、复古到历史等方面创新,薇薇安·韦斯特伍德的作品表达着强烈的反叛意见,越是社会忌讳的话题,她越是通过其同名品牌来表达:比如她曾乘坐坦克示威,反抗气候革命,用服装秀宣传"环保主义"与"拯救地球"。与其说薇薇安·韦斯特伍德是一位服装设计师,倒不如说她是社会战士——她曾言"时尚是我谈论政治的借口和方式"。

VIVINAN WESTWOOD 的服装风格"前卫、叛逆、大胆",薇薇安·韦斯特伍德从未受过正规服装剪裁的教育,她曾坦言:"我对剪裁毫无兴趣,只喜欢将穿上身的衣服拉拉扯扯。"廓形上,设计师用不规则的结构,全新的打褶方式,将完整的衣服撕烂,来表现她别具一格的朋克风格,成为20世纪70年代最有代表性的一种另类时尚;面料上,她着迷于英格兰的传统面料,尤其是粗花呢面料以及从古着店翻找出来的旧布料;色彩上,她喜欢英国传统的色彩,例如苏格兰红黑格纹的色彩搭配。

在该品牌中,皇冠、星球、骷髅等元素鲜艳又闪耀地出现在服装与首饰中,成为该品牌不可磨灭的标志。骑士戒指是 VIVINAN WESTWOOD 代表性作品之一(图 5-41),四节盔甲相连,造型独特,后被日本漫画师矢泽爱画入漫画《NANA》,随后一路爆火。这也使得服装品牌 VIVINAN WESTWOOD 与漫画《NANA》相互成就,为万千朋克爱好者所追捧。

图5-41　薇薇安·韦斯特伍德　骑士戒指

五、日本

ISSAY MIYAKE(三宅一生)

历代设计师:三宅一生、桃木木见

ISSAY MIYAKE 是三宅一生的服装品牌,三宅一生的作品看似无形,却疏而不散。三宅一生的时装一直以无结构模式进行设计,摆脱了西方传统的造型模式,将布料掰开、揉碎、再组合,形成惊人的构造。这是一种基于东方制衣技术的创新模式,反映了日本式的关于自然和人生思考的哲学。三宅一生在自己的设计中贯穿着人道的思考。他认为人们需要的是随时都可以穿的、便于旅行的、好保管的、轻松舒适的服装,而不是整天要保养、常送干洗店的服装。因此三宅一生设计的褶皱面料可以随意一卷,捆绑成一团,不用干洗熨烫,要穿的时候打开,依然是平整如故。

服装材料的运用上,三宅一生改变了高级时装及成衣一向平整光洁的定式,以各种各样的材料,如日本宣纸、白棉布、针织棉布、亚麻等,创造出各种肌理效果;造型上,三宅一生擅长立体主义设计,他的服装让人联想日本的传统服饰,但这些服装形式在日本服饰中又从未出现过的。色彩方面,他不拘泥任何色彩的配置,通过活泼的色彩点缀,打破常规的黑白灰色调,增加了服装的灵动活力感。

图5-42 三宅一生的"一生褶"服装

"A Piece of Cloth"即"一生褶"（图5-42），是三宅一生最具标志性的设计风格，顾名思义就是以"一块布"来制作连身衣服，再以不同压制折法折出人体的构造。他认为每块布都有它自己的特性，在尊重布料特性的同时，三宅一生将西式工艺与日本和服中的缠绕、包裹、打结等方式相结合，追求布料与人体的和谐统一。他曾说过："我的服装是未完成的，当人穿上之后设计才真正完成。"

COMME DES GARCONS（像男孩一样）

历代设计师：川久保玲

川久保玲的品牌"Comme des Garcons"，品牌字面意义"像男孩一样"，她是解构主义代表人物之一。她的设计大多时候是将女性身体包裹起来，以一种"反性感"的形态呈现给大众，这也与日本传统和服所反映出的传统日本美学思想不谋而合。

图5-43 川久保玲服装设计

廓形上，川久保玲的服装特点主要是宽松、立体化、破碎、不对称的（图5-43）。她总是在用这些夸张、看似不着边际的轮廓告诉大家："你自己本身就是美的，从来都不需要服装的修饰。"她擅长打破人体曲线，将女性身体化为行走的艺术品，再次改变服装形态，使得"反性感"成为另外一种女人的性感；色彩上，黑色是川久保玲的代表颜色；面料上，她不拘泥面料的选材，往往通过面料来决定后续的服饰款式设计。

作为20世纪80年代与山本耀司一起登上巴黎时装周的最早一批的日本设计师，川久保玲被称为"破坏主义者"，从未受过正式服装设计训练的她，设立品牌之初的动机只是"找不到自己想穿的衣服，于是开始自己动手设计"。80年代川久保玲在巴黎时装周崭露锋芒，她将英伦朋克们擅长的"grunge"手法用在服装上，想从表面的"贫困"中寻求精神美，甚至之后被人形容为"乞丐装"。其宽松、立体化、破碎、不对称、包裹式样的服装设计融合了东西方的服饰艺术文化概念，加上解构的日式风格、前卫大胆的剪裁轮廓创意之下，立即席卷了整个时尚世界。

YOHJI YAMAMOTO（山本耀司）

历代设计师：山本耀司

YOHJI YAMAMOTO是山本耀司的同名服装设计品牌。山本耀司

作为时尚界的一代宗师,在日本与川久保玲、三宅一生并称为"时尚界的三驾马车"。他的服装简洁而富有韵味,线条流畅,以反时尚的设计风格而著称。

造型上,相比于西式服装强调贴合身体,山本耀司的设计更注重空气在身体与衣服之间微妙的流动,即"褶裥美学"。色彩上,同川久保玲一样,他的设计以黑色为主,去除不必要的细节,拒绝媚俗,细腻质朴,具有强烈的东方美学特色,深深地震撼了以巴黎为中心的西方时尚圈。面料上,山本耀司尊重布料的特性,认为天然的质材是有生命的,他曾言:"当我手触布料,就会通过去感受它的轻重度、悬垂感或者飘逸感来思考,它们会告诉你它们的愿望。你只消再将轮廓、变化、布局和具体的印象与之结合。"

西方的着装观念往往是用紧身的衣裙来体现女性优美的曲线,山本耀司从未被西方的服饰潮流所同化,而是以和服为基础,借以层叠、悬垂、包缠等手段形成一种非固定结构的着装概念。他

图5-44　山本耀司服装设计

喜欢从传统日本服饰中吸取美的灵感,通过色彩与质材的丰富组合来传达时尚的理念。西方多在人体模型上进行从上至下的立体裁剪,山本则是从二维的平面出发,让布料在人体上形成一种非对称的外观造型,这种别致的设计理念是日本传统服饰文化中的精髓。不对称的领型与下摆等细节在山本耀司的服装里屡见不鲜,这些不规则的形式不仅不会显得矫揉造作,同时服装穿在人身上后也会跟随体态动作呈现出自然流畅的风貌(图5-44)。

拓展链接:对比分析日本服装品牌与西方服装品牌的服装风格有哪些不同?

本章学习目标
了解服饰艺术的审美特征,并能运用所学知识赏析服饰艺术。

本章思考与练习
运用你所学到的知识,介绍并分析两件优秀的服饰艺术作品。

本章名作欣赏

第六章

摄影艺术鉴赏

第一节　摄影艺术概述

"摄影术"是19世纪众多发明创造中最有趣的发明之一，早期的摄影取代了绘画艺术的主要功能，成为许多艺术家进行艺术表达的介质，因其客观冷静的记录和再现视觉信息的特点，呈现出与传统绘画截然不同的艺术气质，很快成为一种新的艺术表现形式。随着科学技术的不断发展，摄影的纪实性和可复制性使其在天文、生物、信息传播、军事、人文等科学领域发挥了文献记录的功能，对促进相关学科的发展起到了不可估量的作用。摄影本身是近代科学和艺术结合的产物，反之摄影也推动了近代科学和艺术的发展。

最初的摄影依赖于照相设备，模仿绘画作品，其艺术地位并不被认可。在熟悉了光影的表现形式之后，更多的摄影艺术家开始思考摄影作为个人表达、观念交流的可能性。20世纪中期，摄影艺术家认识到照片既要准确展示相机前面客观事物的存在，同时又要准确表达自己的内心情感，这就是施蒂格利茨的"对应性"理论。后来很长一段时间人们都是以此理论作为摄影艺术创作的标准，将对客观事物的直接拍摄转化为表达观点。如纯粹派摄影的代表人物爱德华·韦斯顿、安塞尔·亚当斯等，他们用最简单的技术进行拍摄，不会对照片本身做任何修改，他们的作品包含了客观的静物和个人化的见解。

今天，摄影已经成为人类重要的传播媒介和交流工具，数字技术的加入不仅改变了摄影的传播方式、拓宽了摄影的边界，也使摄影进入了大众创作时代，手机摄影成为新的研究课题。传统摄影与手机摄影建立了一个以影像媒介为基础的科研系统和大众视觉文化体系。如今，摄影在人们的生活中无处不在。

拓展链接：结合时代和社会背景思考，摄影伴随科学技术的发展经历了哪几次重大变革？

一、摄影的分类

摄影诞生数百年，经历了不同的发展阶段，形成了多种多样的创作方法，产生了大量优秀的摄影作品。在讨论和观赏这些作品时，我们会发现很难用某一个固定的审美标准去评判。究其原因，不同类型的摄影作品所承载的功能不同，用同样的审美标准去评判，是不合理的。如果不清楚摄影作品的类型，人们往往很难

给出一个合理的评价，也很难全面地认识它们所具有的艺术和美学价值。因此，对摄影作品进行分类是学习摄影艺术必不可少的一步。

按照拍摄题材和目的，我们大致可以将摄影作品分为以下几类。

1. 人像摄影

人像是摄影技术发明初期的主要拍摄题材。如今艺术人像依然是摄影中最重要的领域之一，也是最能体现摄影师艺术境界的摄影门类之一。一幅优秀的人像作品必须能够反映出被摄对象的性格和风度，揭示出其内在的精神世界。人是社会发展的决定性因素，社会所发生的一切变化最终都要在人身上得到具体的体现。因此在摄影史上，大多数被称为经典的人像摄影作品都记录了人物的内心世界以及与其所处时代的关系。

2. 风光摄影

风光摄影的题材非常广泛，名山大川、名胜古迹、各类建筑（图6-1）等自然景观和人文景观都是其表现对象。对摄影师来说，风光摄影不仅可以寄托思想、表达自己的审美情趣，而且起到了延伸人类视觉的作用，把那些不常见的景观展现在人们面前。早期风光摄影中东西方的文化差异较为明显的体现：东方重写意，西方重写实。东方的写意，源自于水墨山水画对中国艺术家的熏陶，而西方的写实则是因为他们强调的是摄影的纪实性。现在，写实和写意已经脱离了本身的文化属性，发展成摄影艺术表现的两个不同方向。

图6-1 纽约建筑

3. 产品摄影

产品摄影是兼具艺术欣赏性与实用性的摄影艺术门类。产品摄影既不同于新闻摄影，也不同于纯艺术摄影，它的最终目的既不是以审美为主，也不是反映摄影者的个人情感和思想，其最终目的是传播商品信息和广告意念（图6-2），迎合消费者需求，达到促销的目的，具有明显的功利性。在表现手法上，产品摄影比一般的艺术摄影更加需要丰富的技术和技巧，这种技术和技巧是建立在如实地表现商品美感的基础上，因为商品的美感直接来自于商品本身的功能。如实地反映出商品的美，在某种程度上也就同时体现了商品的品质和功能。反过来，产品摄影要求技术和技巧的运用是尽善尽美的，因为画面上的任何微小的疏忽和失误都可能使顾客联想到商品的质量，使顾客对商品产生

图6-2 产品摄影

7月17日,在成都天府国际机场,抵蓉的巴西代表团成员在等候行李时拍摄机场内的大运会吉祥物"蓉宝"装饰。新华社记者胥冰洁摄

图6-3 新闻摄影

不信任感,从而影响商品的销售。

拓展链接：产品摄影一般都需要后期的修饰和美化,请思考如何把握美感与真实之间的平衡。

4. 新闻摄影

新闻摄影的主要作用就是以图片的形式进行新闻报道(图6-3)。最初,新闻摄影图片出现在报纸上只是作为装饰,起到美化版面的作用。20世纪初,随着人们对摄影的认识逐步加深,新闻摄影图片开始作为文字的佐证出现在各大报刊上。如今随着智能手机的使用,增加精美的新闻摄影图片成为提升各大网络媒体竞争力、吸引读者的重要手段。

思政链接：真实性是新闻摄影的主要特性,但随着科技的发展,新闻图片造假事件频频发生,结合当前形势思考新闻从业者的职业道德,新时代新闻摄影师应该具备什么素质？

拓展链接：世界新闻摄影比赛(WORLD PRESS PHOTO,简称WPP),称为"荷赛",被认为是国际专业新闻摄影比赛中最具权威性的赛事,获奖者历来多为西方摄影师。随着发展中国家参赛者迅速增多,中国摄影师也曾多次在这一赛事中折桂。请思考,中国新闻摄影如何走向世界舞台？

5. 人文纪实摄影

纪实性是摄影的基本特征之一,日常生活中我们接触的大量摄影作品,都是以纪实性作为主要特征、主要功能的。而经常提到的纪实摄影其实应当称为人文纪实摄影,指的是那种反映人类生存环境的摄影。它倾向于对社会环境进行较深入的研究,做出自己的评论,表达作者对社会的态度。因此,最早从事人文纪实摄影的都是一些对社会现状具有批判意识的社会学家。纪实摄影表现摄影家对环境的关注、对生命的尊重、对人性的追问。纪实摄影家用手中的相机记录着被人们忽视的事实,往往能借助影像的力量,使摄影成为参与改造社会的工具。

拓展链接：新闻摄影和人文纪实摄影在表现的内容和评价标准上都十分接近,但是它们之间又有着显著的区别,请思考两者之间的异同。

6. 科学摄影

科学摄影是从摄影纪实特征所引申出来的摄影艺术门类,在医学、天文学、军事、物理学、社会学调查等诸多领域存在。摄影技术发明初期,有两个主要的功能:一是室内人像的拍摄;二是公共影像的记录。公共影像记录就属于科学摄影,政府、机构或个人利用摄影技术来记录社会风貌、建设成果等,并将其作为史料留存。在实用摄影中,特殊的摄影器材是顺利完成摄影任务的重要保障,一般的相机和普通的镜头是无法

完成这样的特殊拍摄任务的。物理学中最常见的高速摄影就需要用到无快门照相机进行拍摄，因为机械快门的速度终归是有限的，而部分光电快门则可以产生接近纳秒的曝光。生物、医学等学科相关的摄影文献大多是利用显微摄影机拍摄而成（图6-4）。

7. 观念摄影

观念摄影起源于西方，旨在通过摄影传递某种观念、引发话题和思考。由于这种摄影类型存在的时间相对比较短，人们对其概念的界定还存在一些分歧，在中国摄影讨论中出现的如实验摄影、概念摄影、新摄影、先锋摄影等都是指的这种以摄影为传播媒介的观念艺术。观念摄影以其对传统艺术摄影的解构，开拓了摄影艺术的新空间，艺术家把不同的视觉经验融合在观念摄影中，进入当代艺术的审美范畴，形成具有高强度视觉冲击力的作品，带给观众震撼的同时鼓励观众自行领悟（图6-5、图6-6）。

二、一张照片的视觉要素

摄影作为一种无国界的视觉语言，传递的信息量大、快捷，但和文字相比，图片表意的准确性略逊一筹。所以一般的摄影作品，都会标注作品标题、作者姓名和创作时间，有的还会附带文字说明。在解读作品的时候，可以凭借这些信息进行相应背景知识的搜索，帮助理解画面的含义、作者的艺术风格以及作者同时期的其他创作经历。这些内容都有助于读懂一幅摄影作品。

人与人之间的个体差异导致了人们的欣赏水平有所不同，但作为读者，还是应该有一个广泛适用的审美标准，概括起来可分为外在的美和内在的美，也就是形式美和内容美。在摄影艺术作品中，外在美可以通过构图方案、拍摄角度、光线处理、色彩

图6-4　保存在琥珀中的恐龙尾部羽毛，形成于9 900万年前

图6-5　杰里·尤斯曼　美国

图6-6　数位艺术家 Matt McCarthy　美国

控制等来表现；而内在美则体现在摄影师的拍摄意图和作品选材上。当摄影师发现美以后，恰到好处地运用一些基本形式，将发现的美表现出来，才是最重要的。

1. 构图及拍摄角度

绘画中的构图是作者刻意安排的，而大多数摄影作品是凭借"选择"来进行构图的。摄影创作是将现实的立体实物转化为二维平面的过程，但真实的生活中往往没有那么多完美的构图，这时就需要拍摄者适当调整拍摄角度，在保证图片真实性的基础上拍出能在画面上产生强烈视觉冲击力的作品来。这里要说明的是，在商业摄影中，安排构图是最常见的方式。

摄影作品中的构图主要包括：角度的选择（图6-7、图6-8、图6-9）、景深的大小（图6-10）、空间与透视（图6-11）、线条和形状的选择（图6-12）。对于构图的选择，最重要的标准就是能够合理、有效地表达作者的意图，而对于角度的选择则要看能够达到作者预想的构图要求，最合适的就是最好的。

拓展链接：摄影中常用大光圈、小景深来表现空间感，请思考：在中西方艺术中还有哪些表现透视和空间感的方式？

图6-7 俯拍《天路》胡晓勇摄

图6-8 仰拍

图6-9 平拍

图6-10 Henrik Spranz 德国 使用微距+大光圈制造小景深，虚化背景，增加画面的梦幻感。

图6-11 Susana Giron 西班牙 沿着羊群运动的方向产生明显的透视效果，展现出了空间深度。

图6-12 Gavin Goodman 南非 线条和形状是构图的基本要素，也是摄影作品中视觉表现的关键因素。

2. 光线

摄影的魅力来源于光线所形成的魅力。没有光，就没有摄影。光线在摄影作品中的主要作用一是造型，二是美化。不同的光线能够勾勒出被摄对象的轮廓形状，同时也能强调和美化被摄对象，营造画面的艺术氛围。摄影师通过不同光位营造的艺术感（图6-13、图6-14），利用光线强弱制造的明暗对比（图6-15）、光线形成的质感（图6-16）。

图6-13　尤素福·卡什　摄

图6-14　摄影师的不同光位营造

拍摄时使用的主光是位置较高的侧光，主光打亮了额头、鼻翼的侧面，并且在眼窝、鼻下形成了大面积的阴影。与卡什的多数作品一样，这张照片主光使用的是未经任何柔化的硬光。阳辅光处于人物左侧的前侧光位，它适当冲淡了主光留下的阴影。阴辅光位于人物右侧的前侧光的位置，它给人物面部最暗的部分和手部增添了部分细节层次。轮廓光是来自人物右后方的侧逆光，它打亮了头发、耳部的轮廓，也给脸颊和额角增添了突出的亮色。最后，由一盏与阴辅光角度接近但更高更远的点光源，给人物带来了突出的眼神光。

拓展链接："伦勃朗光"是影像拍摄中常用的布光方式，请结合西方绘画知识分析"伦勃朗光"的布光方式和特点。

图6-15　Alan Schaller　英国　黑白摄影加上强烈的明暗对比，构成了简洁的画面，因为逆光隐去细节的行人成为构成画面的抽象符号。

图6-16　爱德华·韦斯顿　美国　作为纯粹派摄影的代表人物，韦斯顿的《鹦鹉螺》系列作品将摄影本体的造型方式发挥到了极致。摄影师将贝壳放入一个铁皮罐中，将灯光打在铁罐的内壁上，通过金属反光的特性将光线均匀地打在被拍摄的贝壳上，形成柔光效果，均衡地展示了同一个鹦鹉螺上不同部分的质感。

由于不同的光线造型效果有所不同，因此摄影师在拍摄时要根据不同的表达需求进行选择，光线选择的准确与否也是判断摄影作品优劣的重要标准。一位优秀的摄影师，除了能够自如地运用光线进行创作，还要能够因地制宜，利用现场的各种光源进行创造性的发挥，烘托画面的氛围。

3. 色彩

与其他视觉艺术形式一样，色彩是彩色摄影中一个重要的因素。现实世界色彩缤纷，所以在彩色摄影中首先要做到的是对色彩的控制。在实际创作中要善于结合摄影在色彩表现上的特点，如取景、用光和曝光等方面对色彩表达的影响（图6-17）。

在没有色彩的黑白摄影中，影调就成为表现画面的重要组成部分。影调是指作品画面中通过明暗的布局与比例所表现出来的基本调子。画面中有大面积浅灰、白色以及亮度等级偏高的色彩，称为高调（图6-18）；反之，如果画面中色调浓重，大部分是深暗色调，则称之为低调；而中间调处于两者之间，显得比较平淡。拍摄时常用侧光或逆光，适合表现以黑色为基调的题材。

图6-17　Nikolay Schegolev　俄罗斯　利用曝光实现对色彩的控制

图6-18　白色到灰色的影调占绝大部分的画面会给人明朗、轻快的感觉。

4. 立意、选材

作为摄影作品的内在美，其价值与拍摄者的人生观、价值观有着直接的关系。

理解拍摄者表达的内容是欣赏一幅作品时要做的第一件事情。在具体的分析过程中，也是根据作品的立意来确定作品的思想深度和人文立场，并以此来推断它存在的价值与社会效应。

选材则直接体现了拍摄者对相关立意的理解和认识。对于同样一个主题，选材的不同会直接导致作品立意深度的差异，进一步影响到该作品的社会效应，因此在分析作品时，其立意和选材是除了技术指标之外不可忽视的前提条件。

当然摄影艺术的美，在不同题材、体裁的作品中，有不同形态的表现，特别是那些处于交叉部分的摄影门类，如产品摄影。产品摄影的主要功能是据实反映产品的外观、特性等，使消费者在没有看到实物的时候就对产品有一个直观的印象；与此同时，产品摄影又需要一些虚构来美化产品，在这种情况下，适度原则就成为判断产品摄影作品是否成功的标尺。一幅广告作品拍得再美，如果以损失了产品的外形特点为代价，或者误导了消费者，就不能说这幅作品是成功的。

第二节　摄影名作赏析

《窗外的景色》　约瑟夫·尼斯福尔·尼埃普斯　法国　1826年

摄影 Photography 一词是源于希腊语 φῶς phos（光线）和 γραφι graphis（绘画、绘图），取"以光线绘图"之意。世界上第一张被保存下来的"光绘"是由法国人约瑟夫·尼斯福尔·尼埃普斯利用"日光蚀刻法"拍摄的《窗外的景色》（图6-19）。在阿拉伯出产一种白色沥青，可在油性溶剂中溶化成一种漆状物料，在日光的曝晒下逐渐硬化。把这种溶化了的白沥青涂在金属板上放在暗箱中，对着阳光下明亮的物体曝光数个小时，曝光的沥青硬化定型，未曝光的沥青不硬化。从暗箱中取出金属板浸入熏衣草油溶剂中，太阳光未照到的沥青被油性溶剂溶化而洗去，留下太阳照过因而硬化了的沥青。在黑色金属板的衬托下显示出沥青形成的白色影物正影像就是沥青照片。

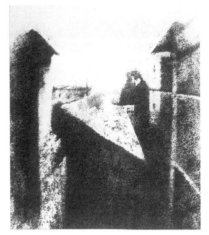

图6-19　《窗外的景色》

尼埃普斯把涂有这种沥青的金属板放进照相绘画设备中，经过8小时曝光，得到了第一张沥青照片。

拓展链接：早期的金属板摄影作品不可复制，格外珍贵。请思考：当时的人们采用什么方式保存和收藏金属板照片？

《流浪的母亲》　多罗西亚·兰格　1936年

《流浪的母亲》（图6-20）是纪实风格的人像摄影作品，由纪实摄影家多罗西亚·兰格于1936年大萧条时期在美国加利福尼亚拍摄。兰格对现实十分敏感，并有很强的造型能力，常常能拍出与众不同的佳作。《流浪的母亲》反映了20世纪30年代中期美国一场严重干旱中农民的悲惨生活。母亲的年龄不超过35岁，可是额头上的皱纹和历经风霜的眼神却使她看起来比实际年龄老很多。尽管还是冬天，母亲和孩子却只能穿着单薄破旧的衣服。作品自然真实、简洁凝练，思想内涵深刻，十分耐看。

图6-20　《流浪的母亲》

思政链接：《流浪的母亲》这张照片摄影师违背了当初拍摄时"不公开发表"的承诺，给照片上的母亲带来了很大的伤害。肖像权是每个公民的人身权利，请结合当前新兴的传播方式，思考自媒体时代如何避免肖像权侵权的发生。

图6-21 《丘吉尔》

《丘吉尔》 尤素福·卡什 1941年

尤素福·卡什被称为拍摄灵魂的大师。卡什拍过的名人包括世界各地的军政领袖、知名作家、艺术家和演艺红星等,其中包括12位美国总统。卡什最得意的杰作就是拍摄丘吉尔的肖像(图6-21)。照片上的丘吉尔,坚定沉着、威风凛凛,颇具大将风度,甚至成为第二次世界大战期间英国人不屈战斗的象征。这张照片在第二次世界大战法西斯气焰嚣张时期,起到了非同寻常的宣传效果。1941年12月30日,英国首相丘吉尔和美国总统罗斯福一起来到加拿大首都渥太华,参加加拿大总理邀请的众议院演说。那时,卡什刚满33岁,但已是加拿大相当著名的摄影师了。拍摄前有人给丘吉尔递上一支雪茄,卡什检查相机准备拍照,冷不防一把将那支雪茄从丘吉尔嘴边扯了下来。丘吉尔被这突如其来的举动激怒了,瞪大了双眼。就在这一刹那,卡什按下了快门,一张独具个性的人像摄影作品因此诞生。

《阿富汗少女》 史提夫·麦凯瑞 1984年

麦凯瑞是美国《国家地理》杂志的记者。1984年的一天,麦凯瑞来到了巴基斯坦白沙瓦郊外的一个难民营里,被女孩的目光所打动,5分钟不到就拍摄了这幅全世界著名的封面照片(图6-22)。这个刚从战乱中逃生到巴基斯坦难民营的小姑娘,警惕的目光中露出不安和惶恐。它被刊登在了《国家地理》1985年6月刊上,用做了封面。照片一经刊登,引发了全球性的轰动,《国家地理》杂志为此还特别设立

图6-22 《阿富汗少女》

图6-23 18年后的女孩

了阿富汗儿童基金,呼吁大家关注难民营中人们的困境和遭遇。2002年,麦凯瑞再赴阿富汗,找到并拍下了18年后的女孩(图6-23),他们的生活依然饥寒交迫。

《杨丽萍》　肖全　中国　1992年

肖全是中国人像摄影师,他的作品拍摄记录了中国文艺界的大多数知名人士,包括《杨丽萍》(图6-24)、张艺谋、陈凯歌、姜文、谭盾、北岛、王安忆、史铁生、崔健等。他用镜头记录了中国文艺界的众生相,也关注了普通百姓的生活状态。他的摄影作品不仅展现了人物的外在形象,更抓住了他们的内在气质和精神特征。肖全善于引导被拍摄者放松自己,展现出最纯粹的一面,他镜头下的舞蹈家杨丽萍用舞蹈表达自己的快乐,呈现出一种自然灵动的气质。

图6-24　《杨丽萍》

《烟波摇艇》　郎静山　1951年

郎静山作为中国"集锦摄影"的开创者,将现代科学摄影技术与中国的传统绘画"六法"理论相结合,意在弘扬中国传统文化和东方艺术,以相机代替画笔,重塑中国画的山水意境,将绘画的境界融入摄影艺术之中。所谓集锦摄影:集合各种物景,配合成章,舍画面之所忌,而取画面之所宜者。为了达到符合创作者的要求,集锦摄影在暗房处理中运用了底片的拼接技术,当时有评论称其作品是"最现代的、同时又是最中国化的"。郎静山在相关技术的研究上花费了大量的心血,取得了瞩目的成果。1951年,郎静山发表《烟波摇艇》(图6-25),截取中国内地黄山、香港摇艇、台湾芦苇影像为素材,综合三地风景构筑心目中的中国山河,这也成为他日后常用的创作模式。

图6-25　《烟波摇艇》

《风光》　Marc Adamus　美国　2015年

当代风光摄影师Marc Adamus的作品以大气、震撼著称,他会利用卫星地图、等高地形图等工具分析景观的方位,寻找不同寻常的拍摄机位,通过对构图、色彩和光影的控制,完成对心目中地球景观的记录。Marc Adamus的作品一经发表,拍摄机位就会成为世界风光摄影爱好者的打卡圣地。这张作品拍摄于低光环境之下,色彩上利用冰

川的反射形成了冷暖对比，摄影师利用广角镜头营造出不同于常规视角的震撼感（图6-26）。

拓展链接：很多游客喜爱去网红景点打卡拍照，但是一般很难达到网络图片的摄影效果。请思考：除了摄影技术水平，还有什么因素造成了这种落差？

图6-26 《风光》

《甜椒》 爱德华·韦斯顿 1930年

拍摄于1930年的《甜椒》（图6-27）最能表现摄影家爱德华·韦斯顿的审美，曾经被拍出117万美元的高价，也被称为美国历史上最贵的甜椒。为了挖掘这个甜椒内在的生命力，摄影师花了7天时间，先后拍摄了30多张照片，这是其中最好的一张。韦斯顿充分利用了光在黑白摄影中的造型功能：顶侧光掠过光滑的物体产生了奇妙的过渡，丰富的影调层次加强了作品的立体感。主体本身油亮光滑，在柔和的光线下，高光也显得特别鲜亮耀眼，高光与中间影调衔接得平滑漂亮，构图造型别具匠心，让观看者联想到完美的人体。

图6-27 《甜椒》

《珠宝广告》约翰·兰金 英国 2013年

约翰·兰金被誉为鬼才摄影师，拍摄了包括英国女王在内的大量名人的时尚肖像，他的作品游走于现代艺术与个性符号之间，具有极高的商业价值。这张图片是约翰·兰金为英国珠宝设计师拍摄的秋冬珠宝广告（图6-28），在产品摄影中，也时常有模特出镜，优秀的摄影师会采取利用构图、光影的控制等方式削弱人的存在感。以白色为背景，由模特通身涂满银白色佩戴秋冬系列珠宝，在冷色调中突出了玫瑰金色的珠宝产品。

《胜利之吻》 阿尔费莱德·艾森斯塔特 1945年

1945年8月15日，日本无条件投降的消息传遍美国，人们在街头拥抱奔走，庆祝二战的结束。《生

图6-28 《珠宝广告》

活》杂志记者阿尔费莱德·艾森斯塔特在纽约的时代广场拍下了这幅《胜利之吻》（图6-29）。作为表现第二次世界大战胜利的经典之作，这张照片被无数次转载，成为新闻史上最有影响力的作品之一。在画面中，一名年轻的水兵正在亲吻一名护士，如同探戈舞的舞姿。水兵深色的军服和护士洁白的衣裙形成鲜明的对比。虽然两人素不相识，但此刻他们和身后大街上熙熙攘攘的人群一样，脸上绽放着发自内心的微笑。这幅作品向人们传达了一种溢于言表的快乐。

图6-29 《胜利之吻》

《火从天降》　黄功吾　美国　1972年

《火从天降》（图6-30）是一幅令人毛骨悚然的照片。1972年6月8日，越南战争已接近尾声，美国军队对着村庄和赤手空拳的百姓狂轰滥炸。照片记录了一群孩子被从天而降的汽油弹吓坏了而四处奔跑的情景，中间那个小女孩因为身体被喷烧后不得不赤身裸体地在路上奔跑，十分鲜明地展示了皮肉的痛苦与精神上的极度恐惧。这幅照片很快就被刊登在美国《纽约时报》的头版上，逼真地揭露了战争的残酷性，显示了战争对人类灵与肉的深重伤害。这幅照片又唤醒了他们的良知，一场反战的浪潮重又兴起。不久，越南战争宣告结束。人们说，是这幅照片促使越南战争提前半年结束。

图6-30 《火从天降》

1973年，这幅照片荣获美国普利策奖，同年，在荷兰世界新闻摄影比赛中又被评为年度最佳照片。照片中的小姑娘名叫潘金淑，当年9岁。照片出名之后，她成了新闻摄影跟踪的人物。成年后，她移居美国，被联合国任命为和平大使奔走于世界各地，以自己的经历讲述和平的意义。1996年，她有了自己的家庭和孩子，但背部还留有当年烧伤的疤痕。

图6-31 《白求恩在做手术》

图6-32 《拓垦南泥湾》

《白求恩在做手术》 沙飞 中国 1938年

沙飞是中国战地摄影师，1937年参加八路军，为战争中的中国军人拍下了大量的纪实摄影作品。1938年，沙飞在山西五台县军区卫生部卫生所养病。6月，白求恩率领医疗队从延安到达五台县晋察冀军区司令部驻地，正住院的沙飞赶到司令部拍下了白求恩的照片（图6-31）。同是摄影爱好者的白求恩和沙飞很快成了好朋友，他们一起千方百计将拍摄到的照片送往中国延安、重庆、敌占区以及国外发稿，让更多的人了解中国的抗战情况。白求恩去世后，生前将搜集的大量摄影器材留给了沙飞。在1942年7月7日出版的《晋察冀画报》创刊号上，沙飞精心编辑了一组"纪念国际反法西斯伟大战士诺尔曼·白求恩医生"的专题摄影报道，表达了中国人民对白求恩的缅怀之情。

《拓垦南泥湾》 吴印咸 中国 1942年

吴印咸1930年开始担任专业摄影师，任职于上海照相馆、上海电通影业公司，拍摄了《风云儿女》《马路天使》等影片。1938年他奔赴延安，其间作为战地摄影师拍摄了大量具有文献意义的作品，记录重大活动、历史事件，在中国革命史和中国摄影史上具有重要的艺术价值和史料价值。他所拍摄的作品十分注重形式和光影技巧，《拓垦南泥湾》（图6-32）是吴印咸延安时期的摄影代表作之一，拍摄了南泥湾群众用双手开拓新的土地。这张照片用暗房技术将劳动人民的身影与瑰丽灿烂的天空组合在一起，镜头下的劳动人民姿态各异，画面具有活力，生动地记录了当时的劳动场景。

《巴黎穆费塔街》 卡蒂尔·布列松 法国 1958年

卡蒂尔·布列松是世界著名的人文摄影家，决定性瞬间理论的创立者与实践者。《巴黎穆费塔街》（图6-33）这幅作品的题材并不重大，却是一幅脍炙人口的名作。一个男孩，两只手各抱一个大酒瓶，面带笑容，踌躇满志地走回家去，好像因为完成了一个光荣且艰巨的任务而无比自豪。画面中人物表情自然，展现了少年的天真可爱，充分体现了布列松娴熟的抓拍功夫。在很短的时间内，敏感地表现出生活中最重要的一瞬间——"决定性的瞬间"。独辟蹊径，关注别人忽略的瞬间，在普通人的生活中挖掘富有情趣的镜头，是布列松特有的风格。

图6-33 《巴黎穆费塔街》

图6-34 《香港记忆》

图6-35 《大眼睛》

《香港记忆》 何藩 中国

何藩出生于上海，1949年迁居香港，大学就读于香港中文大学新亚书院。国际知名摄影家、电影演员及导演，是开创香港街头摄影先河的"一代宗师"。20世纪五六十年代，何藩拍摄了大量反映香港市井生活的摄影作品。有人称他把光影运用到了极致，他对光影的表达充满戏剧性，作品中独特的几何美学以及东方古典唯美的意境，为他在全世界范围内赢得了超过280个摄影奖项。此外，他还多次被提名为世界顶级摄影师以及亚洲最有影响力摄影师，他的摄影作品也常被诸如纽约时代杂志和英国BBC等世界知名媒体使用。何藩的摄影具有鲜明的个人特色，《香港记忆》（图6-34）中的作品构图工整，画面简洁，对光影的运用体现了东方古典的唯美意境。这张抓拍的图片中，记录了香港百姓日常的生活场景，阶梯上走动的人在光影的加持下宛如舞台剧中的演员，摄影师用这种方式对普通的生活赋予了诗意的美感。

《大眼睛》 谢海龙 中国 1991年

摄影师谢海龙从1987年开始进行中国贫困地区基础教育现状调查，他在十年间踏遍中国的26个省份，拍摄了上万张纪实照片，为中国贫困地区基础教育问题拍摄了一系列专题摄影作品，这些照片促进了"希望工程"的发展，推动了社会进步。其中1991年拍摄的《大眼睛》（图6-35）成为希望工程的标志性图片。这张照片中，小女孩大眼睛明亮、澄澈，透过虚化的前景直视镜头，处于画面前端的手也能解读出与其年龄不相称的沧桑感，画面的视觉冲击性非常大。孩子手中的铅笔阐明了拍摄的主题，也是它能够成为"希望工程"最有力代言的原因。《大眼睛》发表之后，被各大媒体争相转载，也使得越来越多的人开始关注失学儿童现象。这张在中国家喻户晓的照片，改变了很多失学儿童的命运。

图6-36 《麦客》

图6-37 《火车上的中国人》之一

图6-38 《火车上的中国人》之二

图6-39 《彩虹色的肾脏》

《麦客》 侯登科 1982—1998年

摄影师侯登科是一位坚持关注人性、关注人的生存状态的摄影师，他的摄影生涯中拍摄了大量普通人，通过记录普通人的日常生活，讲述他们的历史。2001年，侯登科出版了纪实画册《麦客》（图6-36），通过记录西北"麦客"，反映20世纪八九十年代的社会变革。摄影师跟拍十多年，用朴实客观的影像记录麦客的生活状态和生存细节，展示了中国农村经济制度的变迁、农村人心态的变化和交通的发展，充分展示了纪实摄影对中国当代生活的关注，用中国农民的视角记录了真实的农村生活影像。

《火车上的中国人》 王福春 1996年 1998年

摄影师王福春曾经是一名铁道工人，他开始摄影创作后从自己最熟悉的铁路开始拍起，从1978年开始持续记录火车车厢中的人生百态。火车是中国人长途旅行的首选交通工具，人们出行需要坐很长时间的火车，车厢中的人与人俨然形成了一个小小的社会。王福春通过截取车厢中的生活场景，记录了一幕幕真实的生活，从一家三口到外出的打工族，从带孩子出行到带宠物出行，侧面反映了中国人近30年的生活变迁，记录了中国改革开放铁路飞速发展的巨变。2007年出版的画册《火车上的中国人》（图6-37、图6-38），旅客从绿皮车车窗探出头，那时的火车是可以打开窗户的，作者选择了1998年拍摄的图片作为画册封面，留下了时代的印痕。

《彩虹色的肾脏》 Nian Wang 美国 2018年

美国杜克大学的Nian Wang拍摄了这张老鼠肾脏的彩色核磁共振（MRI）影像（图6-39）。如果不说明拍摄的对象，很多人会将它当做绚丽的烟花。核磁共振成像技术是一项无损成像技术，能够判断肾脏中管状神经束的位置、方向和各向异性。不同

的色彩代表着神经束的不同方向。这项技术已经被广泛用于疾病的检查、诊断和治疗监测中。这张照片赢得了 BioMed Central 杂志社举办的科技摄影大赛一等奖。这场摄影大赛的目的就是为了突出科学研究的创新精神。

《超现实主义的达利》 菲利普·哈尔斯曼 美国 1952年

菲利普·哈尔斯曼是一位有着鲜明个人风格的人像摄影师,但他在超现实主义的观念摄影领域取得了大量成果。哈尔斯曼与达利1941年相识于纽约后,建立起亲密的友谊,开始了长达30年的合作,创作了一系列超出人们想象的作品。达利于1931年画过一幅超现实主义名画《永恒的记忆》,画中的钟表全部都柔软得像面饼一样。哈尔斯曼以这幅油画为基础,于1952年拍摄了《超现实主义的达利》(图6-40),作品把其中一只耷拉在桌面上的表改为达利的肖像,给人超现实魔幻的感觉。

图6-40 《超现实主义的达利》

《故乡的云 No.5》 傅文俊 数绘摄影 2013年

傅文俊是中国当代著名观念摄影艺术家,2008年,他前往肯尼亚拍摄了大量具有原始风情的人像

图6-41 《故乡的云No.5》

作品(图6-41)。几年以后,当摄影师重新审视这些原稿的时候,开始思考自己拍摄这些肯尼亚人的视角。很多"文明人"带着现代化的理念进入肯尼亚,一方面帮助当地经济快速发展;另一方面,这个国家独有的文化开始不断消亡,也许不久之后这些原住民的"故乡"会随之消失。摄影师对原片进行后期处理,消解了原有的背景,加入自己的理解,希望观众以最纯粹的眼光看待这些人或者文化。

本章学习目标

了解摄影艺术的审美特征,并能运用所学知识赏析摄影作品。

本章思考与练习

运用你所学到的知识,介绍并分析两幅你熟悉的摄影艺术作品。

参考文献

[1] 朱伯雄.世界美术史[M].济南：山东美术出版社，2006.

[2] 王伯敏.中国美术通史[M].济南：山东教育出版社，1996.

[3] 孙振华.中国雕塑史[M].杭州：中国美术学院出版社，1999.

[4] 邵大箴.西方现代雕塑十讲[M].长沙：湖南美术出版社，2022.

[5] 陈晶、洪玲.艺术概论[M].北京：清华大学出版社，2019.

[6] 潘谷西.中国建筑史[M].北京：中国建筑工业出版社，2004.

[7] 陈志华.外国建筑史[M].北京：中国建筑工业出版社，2004.

[8] 罗小未.外国近现代建筑史[M].北京：中国建筑工业出版社，2004.

[9] 张荣生.西方现代派建筑艺术[M].长沙：湖南美术出版社，1992.

[10] 章利国.现代设计美学（增订本）[M].北京：清华大学出版社，2008.

[11] 何人可.工业设计史[M].北京：北京理工大学出版社，2000.

[12] 王受之.世界现代设计史[M].北京：中国青年出版社，2002.

[13] 王受之.世界平面设计史[M].北京：中国青年出版社，2002.

[14] [英]凯瑟琳·麦克德莫特，臧迎春、詹凯、李群译.20世纪设计[M].北京：中国青年出版社，2002.

[15] [意]马泰欧·西罗·巴伯尔斯凯，魏怡译.20世纪建筑[M].济南：山东美术出版社，2003.

[16] 朱利峰.一生要知道的欧洲艺术名作[M].北京：中央编译出版社，2007.

[17] 紫图大师图典丛书编辑部.世界设计大师图典[M].西安：陕西师范大学出版社，2003.

[18] [英]凯伦·霍莫，张维译.时尚信息图——时尚世界的视觉指南[M].重庆：重庆大学出版社，2020.

[19] [法]帕梅拉·戈布林，邓悦现译.时装的自白：时尚传奇写给大家的风格箴言[M].重庆：重庆大学出版社，2018.

[20] 沈从文.中国古代服饰研究[M].北京：商务印书馆，2011.

[21] 高春明.中国历代服饰艺术[M].北京：中国青年出版社，2009.

[22] 余戡平.服饰艺术[M].武汉：华中科技大学出版社，2011.

[23] 顾铮.世界摄影史[M].杭州：浙江摄影出版社，2006.

[24] 唐东平.摄影作品分析[M].杭州：浙江摄影出版社，2008.

[25] 汤天明.摄影艺术概论：超越瞬间[M].南京：南京师范大学出版社，2007.

[26] [美]芭芭拉·伦敦、约翰·厄普顿、吉姆·斯通、肯尼思·科布勒、贝西·布瑞尔，杨晓光、黄文、任悦译.美国摄影教程（第8版）[M].长春：吉林摄影出版社，2006.